美術 1〜3年 もくじ

写真提供:akg-images, Alamy, ALBUM, Artothek, Bridgeman Image, Iberfoto, IMAGNO, Mary Evans Picture Library, MOMAT/DNPartcom, Mondadori, Photonon Super Stock, TNM Image Archives, 飛鳥園, アフロ, 阿部известно, 石橋財団アーティゾン美術館, 上野則宏, 小月文庫, 大田剛司, 咳坐市文化財保護センター, 京都国立博物館, 宮内庁三の丸尚蔵館, 建仁寺, 公益財団法人美術院, 公益財団法人岡本太郎記念現代芸術振興財団, 高山寺, 興福寺, 広隆寺, 国立歴史民俗博物館, 五島美術館, 小松啓二, 斎年寺, 慈照寺, 正倉院正倉, 正倉院宝物, 千光寺, 田中秀明, 茅野市尖石縄文考古館, 東京藝術大学大学美術館, 東京藝術大学大学美術館/DNPartcom, 東京国立近代美術館, 東京国立博物館, 東京都江戸東京博物館, 東京都歴史文化財団イメージアーカイブ, 東京文化財研究所, 東大寺, 富井義夫, 新潟県長岡市教育委員会, 西端秀和, 日本近代文学館, 根津美術館, パナソニック株式会社, 姫路市, 平等院, 府中市美術館, 法隆寺, 北海道立近代美術館, ポーラ美術館, ポーラ美術館/DNPartcom, 妙喜庵, 棟方志功記念館, 薬師寺, 山下茂樹, 鹿苑寺 (敬称略・五十音順)

JN092904

解答 p.1

確認のワーク　ステージ❶　1　色の三要素と三原色

教科書の要点　（　）にあてはまる語句を答えよう。

わからないときは，**絶対確認!** から答えをさがそう。

❶ 色の三要素と色の三原色

●色の三要素

◆（①　　　　　）➡赤・青・黄など，**色みや色合い**のこと。

◆（②　　　　　）➡**明るさの度合い**のこと。白が最も高く，黒が最も低い。無彩色は，この要素しかもたない。

◆**彩度**➡あざやかさの度合い。彩度が低くなるほど，無彩色に近づく。

●さまざまな色

◆**無彩色**➡色みのない白・黒・灰色。無彩色以外の色はすべて（③　　　　　）である。

◆（④　　　　　）➡彩度の最も高い色。**純色**を色相の順に並べたものを**色相環**という。

◆（⑤　　　　　）➡色相環で反対に位置する色の組み合わせ。

補色は強く反発し合う。また，補色を混色すると，黒に近い無彩色となる。

> ✅ **絶対確認!**
>
> | 色の三要素 | 色相 |
> | 明度 | 彩度 |
> | 無彩色 | 有彩色 |
> | 純色 | 色相環 |
> | 補色 | |
> | 減法混色（色料の三原色） | |
> | 加法混色（光の三原色） | |

↓色相環の書き方・覚え方

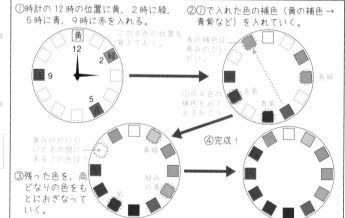

①時計の12時の位置に黄，2時に緑，5時に青，9時に赤を入れる。

②①で入れた色の補色（黄の補色→青紫など）を入れていく。

③残った色を，両どなりの色をもとにおぎなっていく。

④完成!

●三原色

◆（⑥　　　　　）**混色**（色料の三原色）

●絵の具や印刷で用いられる混色。

●**赤紫（マゼンタ）・緑みの青（シアン）・黄**の三色。

●色を混ぜるほど明度が低くなる。→三色がすべて混ざると黒に近い色。

◆（⑦　　　　　）**混色**（光の三原色）

●テレビや照明などで用いられる混色。

●**赤（レッド）・緑（グリーン）・青（ブルー）**の三色。

●色を混ぜるほど明度が高くなる。→三色がすべて混ざると**白**。

> カラーの印刷物をルーペで拡大すると，マゼンタ・シアン・黄・黒の無数の網点が集まっていることがわかるよ。

↓色料の三原則㊧と光の三原色㊨

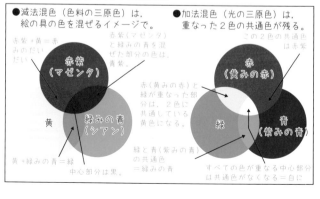

●減法混色（色料の三原色）は，絵の具の色を混ぜるイメージで。

●加法混色（光の三原色）は，重なった2色の共通色が残る。

教科書の図 □にあてはまる語句を答えよう。

● 色の三要素

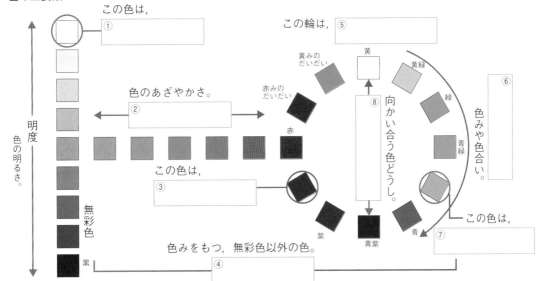

● 三原色

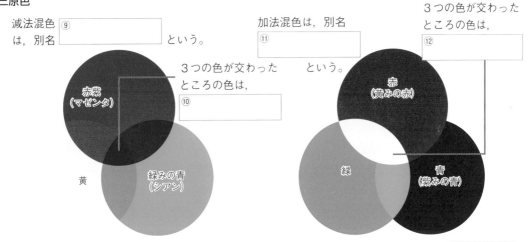

減法混色 ⑨ □ という。

3つの色が交わったところの色は, ⑩ □

加法混色は, 別名 ⑪ □ という。

3つの色が交わったところの色は, ⑫ □

一問一答で要点チェック 次の各問いに答えよう。

/4問中

① 白・黒・灰色のように, 色みをもたない色を何といいますか。

① □

② ①の色は, 色の三要素のうち1つしかもっていません。それは何ですか。

② □

③ 色相環において, 赤紫と補色の関係にある色は何ですか。

③ □

④ 赤い光と緑色の光が交わったとき, その部分の色は何色になりますか。

④ □

美術館 色料の三原色をすべてかけ合わせた色は黒になりますが, 実際には少し茶色っぽく感じます。そこで, 印刷物では三原色のほかに黒インキも用意して, 無彩色を補っています。

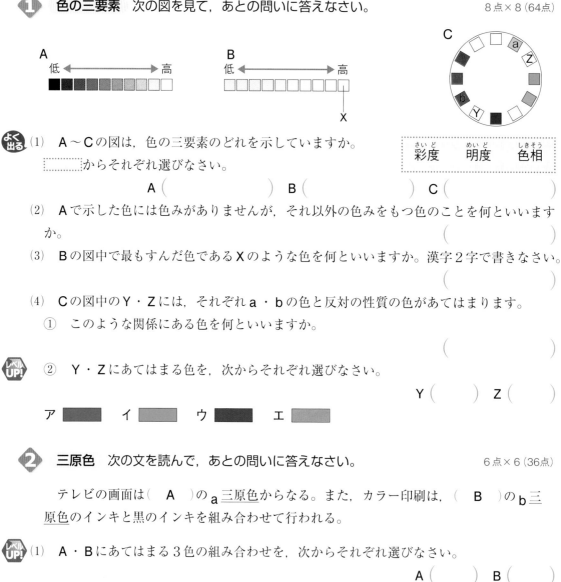

定着のワークA ステージ**2**

1 色の三要素と色の三原色

解答 p.1

/100

① **色の三要素** 次の図を見て，あとの問いに答えなさい。 8点×8（64点）

よく出る (1) A〜Cの図は，色の三要素のどれを示していますか。 からそれぞれ選びなさい。

彩度　　明度　　色相

A（　　　　　） B（　　　　　） C（　　　　　）

(2) Aで示した色には色みがありませんが，それ以外の色みをもつ色のことを何といいますか。

（　　　　　）

(3) Bの図中で最もすんだ色であるXのような色を何といいますか。漢字2字で書きなさい。

（　　　　　）

(4) Cの図中のY・Zには，それぞれa・bの色と反対の性質の色があてはまります。

① このような関係にある色を何といいますか。

（　　　　　）

レベルUP! ② Y・Zにあてはまる色を，次からそれぞれ選びなさい。

Y（　　　） Z（　　　）

ア　　　　イ　　　　ウ　　　　エ

② **三原色** 次の文を読んで，あとの問いに答えなさい。 6点×6（36点）

テレビの画面は（　A　）の a 三原色からなる。また，カラー印刷は，（　B　）の b 三原色のインキと黒のインキを組み合わせて行われる。

レベルUP! (1) A・Bにあてはまる3色の組み合わせを，次からそれぞれ選びなさい。

A（　　　） B（　　　）

ア　　　　　イ　　　　　ウ　　　　　エ

(2) 下線部a・bは，それぞれ何とよばれますか。「〜混色」という形で答えなさい。

a（　　　　　） b（　　　　　）

(3) 次の①・②にあてはまるのは，下線部a・bのどちらですか。記号を書きなさい。

① 3原色をすべて合わせると白くなるもの。 （　　　）

② 絵の具の色を混ぜるときにおこる混色。 （　　　）

ヒントの森 ①(1)A〜Cを組み合わせた図では，Aはタテに配置される。(3)純粋な色のこと。 ②(2)aは光の三原色，bは色料の三原色ともよばれる。

解答 p.1

定着のワークB ステージ**2**

1　色の三要素と三原色

/100

1 **色の三要素**　右の図を見て，次の問いに答えなさい。　(3)・(4)は8点×2，他は6点×7（58点）

レベルUP! (1)　A〜Cには色の三要素があてはまりますが，それはどのような内容ですか。次からそれぞれ選びなさい。

A（　　　）

B（　　　）　C（　　　）

ア　色みや色合い

イ　色の明るさの度合い

ウ　色のあざやかさの度合い

よく出る (2)　a・d・g・jにあてはまる色を，□□□□からそれぞれ選びなさい。

a（　　　　　　　）　d（　　　　　　　）

g（　　　　　　　）　j（　　　　　　　）

> 紫　　青紫　　黄　　緑
> 赤みのだいだい　　灰色
> 緑みの青　　黄緑　　白

(3)　図中の赤と青緑のように，向かい合う色どうしを何といいますか。

（　　　　　　　　　　　）

(4)　a〜jの色について，無彩色をすべて選びなさい。　（　　　　　　　　　）

2 **減法混色と加法混色**　次の図を見て，あとの問いに答えなさい。　6点×7（42点）

減法混色

赤紫（マゼンタ）

c

e

a

緑

緑みの青（シアン）

加法混色

赤（黄みの赤）

黄

d

f

b

青（紫みの青）

> 赤紫　　黄
> 青紫　　緑
> 緑みの青
> 白　　黒

(1)　減法混色は別名で何の三原色とよばれますか。　（　　　　　　　　　）

(2)　図中のa・bにあてはまる色を右上の□□□□からそれぞれ選びなさい。

a（　　　　　　　）　b（　　　　　　　）

(3)　図中のc・dにあてはまる色を右上の□□□□からそれぞれ選びなさい。(2)で答えた色を再び使ってもかまいません。

c（　　　　　　　）　d（　　　　　　　）

(4)　図中のe・fにあてはまる色を右上の□□□□からそれぞれ選びなさい。(2)・(3)で答えた色を再び使ってもかまいません。

e（　　　　　　　）　f（　　　　　　　）

ヒントの森　**1** (1)A〜Cには，色相・明度・彩度のいずれかがあてはまる。　**2** (1)加法混色は光の三原色ともよばれる。(3)cは2つの色を絵の具のように合わせた色になる。

解答 p.2

プラス ワーク　色の三要素と三原色の練習

作図力UP 色相環や三原色の図はくり返し出題されます。何度も練習しよう。

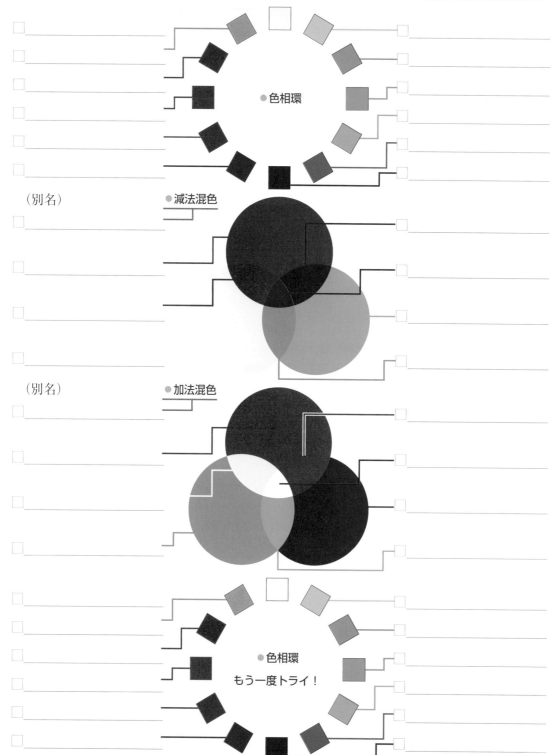

（別名）　●減法混色

（別名）　●加法混色

●色相環

●色相環

もう一度トライ！

作図力UP　実際の定期テストのように，着色なしで答えてみよう。

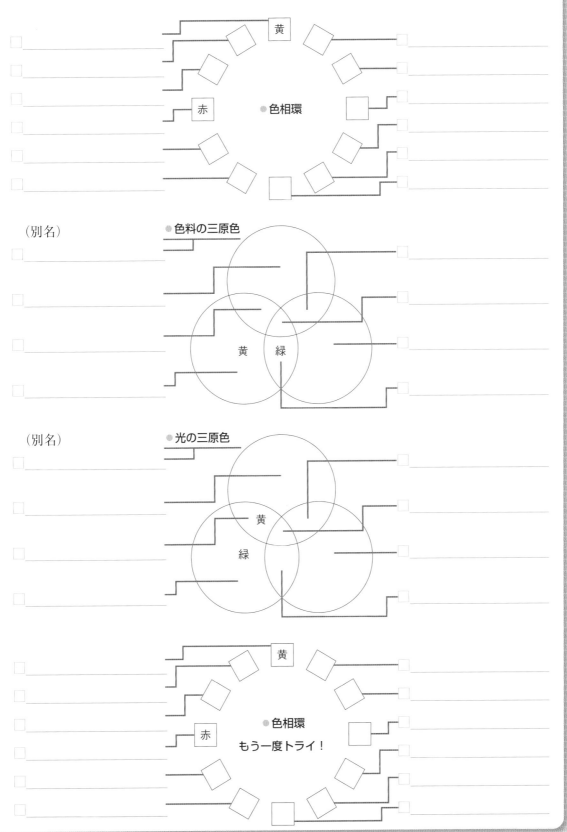

●色相環

黄

赤

（別名）　●色料の三原色

黄　緑

（別名）　●光の三原色

黄

緑

●色相環
もう一度トライ！

黄

赤

解答 p.2

確認のワーク　ステージ①

2　色の対比と配色

教科書の要点　（　　）にあてはまる語句を答えよう。

わからないときは，絶対確認! から答えをさがそう。

① 色の感情効果

●暖色と寒色

◆（①　　　　　）➡暖かい感じの色。赤〜黄色。だいだい色なども。

◆（②　　　　　）➡寒い感じの色。青緑〜青紫。

◆中性色➡暖色にも寒色にも属さない色。黄緑や緑，紫や赤紫。

◆（③　　　　　）と後退色

　●明度・彩度の高い暖色…手前に浮き出て見える→進出色。

　●明度・彩度の低い寒色…後ろに後退して見える→後退色。

●軽い色と重い色

◆軽い色➡明度の高い色。白を加えたような色。

◆重い色➡明度の低い色。黒を加えたような色。

✔ 絶対確認!

暖色	寒色
中性色	進出色
後退色	色相対比
明度対比	彩度対比
同一色相配色	類似色相配色
対照色相配色	補色色相配色

セパレーションの効果

補色残像

② 色の対比と配色

●色の対比
同じ色でもとなりの色やまわりの色によってちがった感じに見える。

◆色相対比➡同じ色相の色でも，背景の色相によってちがった色に見える。

◆明度対比➡同じ明度の色でも，背景の明度で**明るさの印象**が変わる。

◆（④　　　　　　）対比➡同じ彩度の色でも，背景の彩度で**あざやかさの印象**が変わる。

●配色

◆同一色相配色➡同じ色相で明度や彩度が異なる配色。まとまりがある反面，単調になりやすい。

◆（⑤　　　　　　）色相配色➡色相環でとなり合う色でまとめたような配色。落ち着いた印象。

◆対照色相配色➡補色ほどではないが，色相差の大きい配色。刺激的な印象。

◆補色色相配色➡補色同士の配色。お互いが強烈に対立しあう。

　●（⑥　　　　　　）の効果…補色どうしの境目はぎらぎらするため，**無彩色の線**をはさむとはっきり見える。

　●（⑦　　　　　　）…ある色をずっと見つめたあと視線を移すと，その色の補色が**残像**として残る。

例手術をする医師と看護師は長時間血の色を見つめるため，青緑の**補色残像**が起こりやすい→手術着を青緑色にして補色残像を和らげる。

↓進出色（左）と後退色（右）

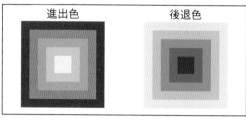

進出色	後退色

↓軽い色（左）と重い色（右）

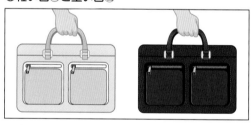

↓セパレーションの効果

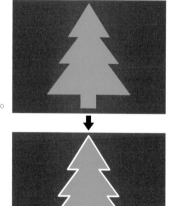

教科書の図 □にあてはまる語句を答えよう。

● 色相環と色の感情表現

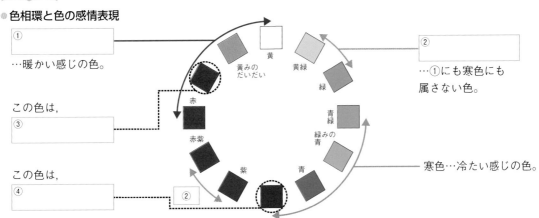

①□ …暖かい感じの色。

②□ …①にも寒色にも属さない色。

この色は,
③□

この色は,
④□

黄みのだいだい　黄　黄緑　緑　赤　青緑　緑みの青　赤紫　紫　青

②□

寒色…冷たい感じの色。

● 色の対比…右と左の鳥の絵は,同じ色でぬられているが,背景によって違った色に見える。

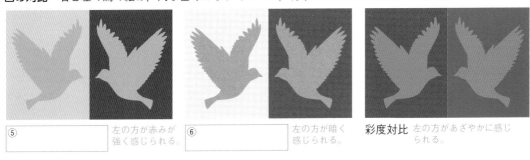

⑤□ 左の方が赤みが強く感じられる。
⑥□ 左の方が暗く感じられる。
彩度対比　左の方があざやかに感じられる。

● 配色

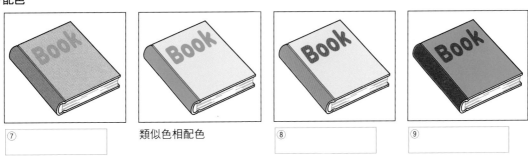

⑦□
類似色相配色
⑧□
⑨□

一問一答で要点チェック 次の各問いに答えよう。　　/4問中

①一般に,暖色は進出色と後退色のどちらになりますか。
□①___

②絵の具で重い色をつくるには,白い絵の具と黒い絵の具のどちらを混ぜればよいですか。
□②___

③同じグレーのコートでも,白い壁と黒い壁の前に立ったときでは,明るさが違って見えます。これを何といいますか。
□③___

④青い背広,水色のワイシャツ,紺色のネクタイをしている男性の服装は何配色が用いられていますか。
□④___

美術館 お寿司のパックなどに入っている緑色のプラスチック製の葉っぱのような「バラン」。赤や黄,白,黒などの色が多いお寿司に緑色を加え,配色のバランスをとる役割もあります。

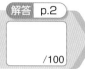

定ステージ**2**
着のワークA

2　色の対比と配色

① **色の対比**　次の図を見て，あとの問いに答えなさい。　(1)は6点×3，(2)は7点×3 (39点)

A	B	C
・右の文字の方が左の文字よりも（　a　）感じられる。	・文字の色は同じだが，（　b　）が異なって見える	・右の文字の方が左の文字よりも（　c　）感じられる。

彩度対比
明度対比
色相対比

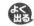(1)　A〜Cの色の対比の名前を▢▢▢からそれぞれ選びなさい。

A（　　　　　　）　B（　　　　　　）　C（　　　　　　）

(2)　図の文中のa〜cにあてはまる語句を，次からそれぞれ選びなさい。

a（　　　）　b（　　　）　c（　　　）

ア　明るく　　イ　暗く　　ウ　色み　　エ　大きさ　　オ　あざやかに　　カ　鈍く

② **配色**　次の図を見て，あとの問いに答えなさい。　(3)②は13点，他は8点×6 (61点)

(1)　A・BのTシャツについて，①・②の問いに答えなさい。

①　A・Bの配色を何といいますか。▢▢▢からそれぞれ選びなさい。

A（　　　　　　）　B（　　　　　　）

②　色の温度的な印象から，A・Bで使われている色はそれぞれ何とよばれますか。　A（　　　　　　）　B（　　　　　　）

補色色相配色
類似色相配色
同一色相配色
対照色相配色

(2)　CのTシャツについての説明として正しいものを次から選びなさい。（　　　）

ア　Cに使われている3色は，いずれも色相環で近い位置にある。

イ　Cに使われている3色は，おたがいに色相環で遠い位置にある。

ウ　Cの使われている3色は，同じ色みで彩度が異なる。

(3)　DのTシャツについて，①・②の問いに答えなさい。

①　Dに使われている2色の関係を何といいますか。（　　　　　　　　　）

②　DのTシャツで背景と反発している星を見やすくするためにはどうすればよいですか。簡単に書きなさい。（　　　　　　　　　　　　　　　）

①(1)Aは明るさ，Bは色み，Cははあざやかさに関する色の対比である。　②(1)②暖色と寒色のどちらかから選ぶ。(3)②セパレーションの効果を用いる。具体的にどうすればよいか。

解答 p.2

／100

ステージ2 **定着のワークB**

2　色の対比と配色

1 **色の対比と配色**　右の図を見て，次の問いに答えなさい。

8点×8（64点）

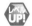 (1)　a〜cにあてはまる色の名前を書きなさい。

a（　　　　　）
b（　　　　　）
c（　　　　　）

(2)　図中の黄や赤…**X**，青緑や青…**Y** などの色は，色が感じさせる温度感からそれぞれ何とよばれますか。

X（　　　　　）
Y（　　　　　）

(3)　(2)の**X・Y**のいずれでもない色を中性色といいます。中性色を図中に示した色の中からすべて書きなさい。

（　　　　　　　　）

(4)　次の文の**A**にあてはまる語句を書きなさい。また**B**の 内からあてはまる語句を選びなさい。

A（　　　　　）　B（　　　　　）

● 図中の □ で示した赤・黄緑・青は色相環でおたがいに遠い位置にあり，この3色による配色は（　**A**　）色相配色とよばれる。この組み合わせは，色どうしが引き立てあい，**B** ｛落ち着いた　刺激的な｝印象を受ける。

2 **色の対比と配色**　次の問いに答えなさい。

(3)は12点，他は8点×3（36点）

(1)　重い印象を出すためにはどのような色を組み合わせるとよいですか。次から選びなさい。

（　　　　　）

ア　色に白を加えたような明度の高い色。
イ　黒や茶色のような明度の低い色。
ウ　白・灰色・黒のような無彩色。

(2)　右の**A・B**の色の組み合わせは，それぞれ何とよばれますか。

A（　　　　　）
B（　　　　　）

(3)　病院で手術をするときに医師や看護師が着る衣服は，青緑であることが多いです。この理由を，「補色」という語句を用いて簡単に書きなさい。

（　　　　　　　　　　　　　　　　　　）

 ヒントの森　①(1)色相環の色名は前単元の復習。くり返し出題されることが多い。(4)補色ほど対立しないが，3色が互いに反発しあう。　②(3)何の残像が残るのかを明確にすること。

確認のワーク　ステージ❶

3　構図と構成

解答 p.3

教科書の要点　（　　　）にあてはまる語句を答えよう。

わからないときは，絶対確認! から答えをさがそう。

1 構図と構成

●構図…画面全体に描くものを配置する骨組み。

◆（①＿＿＿＿＿＿）➡底辺が左右に広がった三角形の構図。**安定感**がある。
　風景画だけではなく，静物画などにも用いられる。

◆対角線構図➡対角線が画面の中央で交わる構図。**集中感と奥行き**を感じさせる。
　遠近感も。（一点透視図法）

◆（②＿＿＿＿＿＿）➡画面を横に分割する構図。**左右の広がり**を感じさせる。

◆垂直線構図➡画面を縦に分割する構図。**上下にのびる感じ**。

⬇三角形構図

⬇対角線構図

⬇水平線構図

⬇垂直線構図

●構成…色や形を組み合わせるときのルール。

◆（③＿＿＿＿＿）（**対称**）➡上下・左右・対角線などで同じであること。

◆（④＿＿＿＿＿）（**繰り返し**）➡同じ形・色の規則的な繰り返し。

◆アクセント（**強調**）➡一部分の色や形を強調すること。

◆グラデーション（**階調**）➡形・色が段階的に変化すること。

◆（⑤＿＿＿＿＿）（**対照・対比**）➡性格が反対の色・形を組み合わせること。

◆バランス（**均衡**）➡異なる形・色がよく釣り合っていること。

◆リズム（**律動**）➡色や形の規則的な変化により，動きや美しさが感じられること。

◆（⑥＿＿＿＿＿）（**調和・均整**）➡画面を比例・比率・割合で構成すること。

円形・暖色のみかんと，直線・寒色のペンによる対照・対比。

⬇シンメトリー

⬇リピテーション

⬇コントラスト

⬇プロポーション
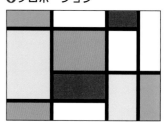

教科書の図 　□にあてはまる語句を答えよう。

● 構図

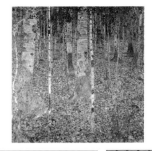

①_____
・集中と奥行き
アルジャントゥイユの広場（シスレー）

水平線構図
・左右の広がり。
春温む（牛島憲之）

②_____
・上下にのびる感じ。
白樺の林（クリムト）

● 構成

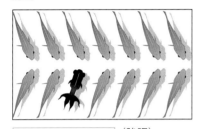

一部の形・色を強調すること。

③_____（強調）

形・色が段階的に変化すること。

④_____（階調）

異なる形・色がよく釣り合っていること。

⑤_____（均衡）

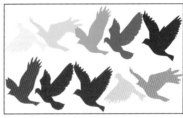

形・色の規則的な変化により，動きや美しさが感じられること。

⑥_____（律動）

一問一答で要点チェック　次の各問いに答えよう。　　/4問中

①中央に富士山を描いた絵に用いられている構図は何ですか。

　　①_____

②竹林を描いた絵に用いられている構図は何ですか。

　　②_____

③画面にたくさん描かれた赤い鳥の中に，一羽だけ青い鳥が描かれています。このような構成を何といいますか。

　　③_____

④トランプの♠◆♣♥マークが規則的な色・順番で並んでいます。このような構成を何といいますか。

　　④_____

美術館　床板やタイルなどでつくられた模様には，リピテーションやグラデーションなどの技法が用いられているものが多くあります。

定着のワークA ステージ**2**

3 構図と構成

解答 p.3

/100

 構図 次の問いに答えなさい。 (2)は4点×4，他は6点×2（28点）

(1) 画面全体に描くものを配置する骨組みのことを何といいますか。（　　　　　）

(2) (1)の骨組みについて，次の①〜④の説明にあてはまる図を，あとからそれぞれ選びなさい。 ①（　）②（　）③（　）④（　）

① 画面の中央で交わる対角線上に配置されていて，集中感と奥行きを感じさせる。

② 画面を縦に分割するように配置されていて，上下にのびる感じがする。

③ 底辺が左右に広がった三角形のように配置されていて，安定感を感じさせる。

④ 画面を横に分割するように配置されていて，左右の広がりを感じさせる。

(3) 右の絵は，(2)の①〜④のどの説明のように配置されていますか。番号を書きなさい。（　　　　）

 構成 次の問いに答えなさい。 8点×9（72点）

(1) 画面に色や形を配置するルールを何といいますか。

（　　　　　　　　）

(2) (1)のルールについて，次の①〜④の説明にあてはまる語句を，□□□からそれぞれ選びなさい。

① 一部分の色や形を強調すること。（　　　）

② 画面を比例・比率・割合で構成すること。（　　　）

③ 色や形の規則的な変化により，動きや美しさが感じられること。（　　　）

④ 性格が反対の色・形を組み合わせること。（　　　）

リズム
シンメトリー
アクセント
リピテーション
プロポーション
コントラスト
バランス
グラデーション

(3) (1)のルールについて，次のA〜Dに用いられている技法を，□□□からそれぞれ選びなさい。 A（　　　）
B（　　　）　C（　　　）　D（　　　）

 ❶(2)①は対角線構図，②は垂直線構図，③は三角形構図，④は水平線構図についての説明。
❷(3)Cは異なる形・色がつり合いを見せている点から考える。

定 ステージ❷
着のワークB

3 構図と構成

/100

❶ **構図** 次の絵を見て，あとの問いに答えなさい。　　(1)は6点×4，(2)は5点×4 (44点)

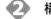(1) A〜Dの絵には，何という構図が用いられていますか。┄┄┄┄からそれぞれ選びなさい。　　A (　　　　　　) B (　　　　　　)
C (　　　　　　) D (　　　　　　)

> 三角形構図
> 対角線構図
> 水平線構図
> 垂直線構図

(2) 構図から見たA〜Dの絵の説明を，次からそれぞれ選びなさい。
A (　　) B (　　) C (　　) D (　　)

ア　安定感を感じさせる。　　　　イ　上下にのびる感じがする。
ウ　左右の広がりを感じさせる。　エ　集中感と奥行きを感じさせる。

❷ **構成** 次の絵を見て，あとの問いに答えなさい。　　(2)は5点×4，他は6点×6 (56点)

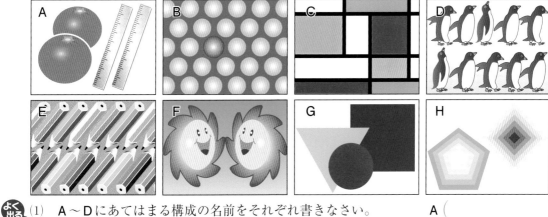

(1) A〜Dにあてはまる構成の名前をそれぞれ書きなさい。　　A (　　　　　　　　)
B (　　　　　　) C (　　　　　　　　) D (　　　　　　)

(2) E〜Hの構成の説明を，次からそれぞれ選びなさい。

E (　　) F (　　) G (　　) H (　　)

ア　左右対称の美しさがある。　　　イ　異なるものがつり合いが取れている。
ウ　色が階調的に変化している。　　エ　同じデザインが繰り返される。

(3) 構成について説明した，次の文のX・Yにあてはまる語句を，それぞれ漢字1字で書きなさい。　　X (　　　　　　) Y (　　　　　　)

● 構成とは，(　X　)や(　Y　)を組み合わせるルールのことで，規則性をもたせたり，変化を与えたりすることで，美しさや強い印象を感じさせることである。

❶(1)構図とは画面に配置する骨組みのこと。絵の中心となるものがどのような形で配置されているか考える。　❷(3)A〜Hの絵で，何が組み合わされているかを考える。

解答 p.3

確認のワーク ステージ **1**

4 遠近法

教科書の要点 （ ）にあてはまる語句を答えよう。

わからないときは，絶対確認！ から答えをさがそう。

1 線遠近法

◉遠近法とは

◆（ ① ）➡平面の画面に**奥行き**や**立体感，距離感**_{きょり}をもたせる方法。

◉線遠近法
ルネサンス期のイタリアで，絵画に用いられるようになった。（本書p.100〜103参照）

◆（ ② ）➡**透視図法**ともいう。描かれた線の方向で遠近感を出す方法。線が集まる点を**消失点**という。_{とうし}

- **一点透視図法**…（ ③ ）が１つ。対象を正面方向から描くのに適している。消失点は画面の中におさまることが多い。_{しょうしつてん}

- （ ④ ）…**消失点が２つ**。対象を斜め方向から描くのに適している。消失点は画面の中におさまらないことが多い。

- **三点透視図法**…**消失点が３つ**。対象を斜め上，または斜め下から描くのに適している。

2 さまざまな遠近法

◉（ ⑤ ）

◆近景のものを大きく，遠景のものを小さく描くことで，遠近感を出す方法。

◉空気遠近法
有名な「モナ・リザ」（レオナルド・ダ・ヴィンチ）にも用いられている。（本書p.100参照）

◆近景を濃くはっきりと，遠景を淡くぼかして描くことで，遠近感を出す方法。

◉（ ⑥ ）
進出色・後退色に関しては，本書p.8〜11を参照。

◆近景のものに**進出色**（膨張色←暖色系），遠景のものに**後退色**（収縮色←寒色系）を用いることで遠近感を出す方法。_{ぼうちょう}

◉上下遠近法

◆近景のものを下方に，遠景のものを上方に描くことで，遠近感を出す方法。

線遠近法が発明されたのは，ルネサンスのイタリア。でも，その技術がなかったころの日本でも，巧みに遠近感が表現されているね。

⬇消失点の求め方

消失点

補助線

一点透視図法

消失点 消失点

二点透視図法

消失点 消失点

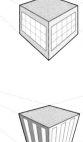

三点透視図法

消失点

⬇上下遠近法が用いられた水墨画

慧可断臂図（雪舟）

松林図屏風（長谷川等伯）

⬇空気遠近法が用いられた水墨画

教科書の図 ☐にあてはまる語句を答えよう。

● 線遠近法（透視図法）

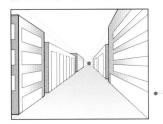

①☐

・消失点は１つ。
・対象を正面から描くのに
　適している。

二点透視図法

・②☐

　　　　　　は２つ。
・対象を斜め方向から描くのに
　適している。

③☐

・消失点は３つ。
・対象を斜め上，または斜め下から描くのに
　適している。

● さまざまな遠近法

④☐

・近景は濃くはっきりと。
・遠景を淡くぼかして描くことで
　遠近感を出す。

色彩遠近法
・近景に ⑤☐

　を，遠景に後退色を用いること
　で遠近感を出す。

⑥☐

・近景のものは下方に，遠景のも
　のは上方に描くことで遠近感を
　出す。

一問一答で要点チェック　次の各問いに答えよう。

☐／4問中

①線遠近法で描かれた絵の中の，方向を示す線が集まる点を
　何といいますか。

①_____

②①の点は，描いている人の目線よりも上になりますか，下
　になりますか，それとも同じですか。

②_____

③一般に遠景は近景よりも上に描かれますか，下に描かれま
　すか。

③_____

④一般に遠景は近景よりもくっきりと描かれますか，ぼかし
　て描かれますか。

④_____

美術館　一点透視図法の消失点は原則的には１つですが，近現代の作品には，あえて消失点を複数設ける
ことによって不思議な感じを出しているものもあります。

 ステージ❷
定着のワークA

4 遠近法

1 **透視図法** 次の図を見て，あとの問いに答えなさい。 8点×5（40点）

A B C

(1) A〜Cの図は，透視図法が用いられています。それぞれの図法を何といいますか。　A（　　　　　）
B（　　　　　）　C（　　　　　）

(2) A〜Cの図中の赤い点は，方向を示す補助線が集まる点を示しています。これらを何といいますか。（　　　　　）

(3) 透視図法について誤って説明しているものを，次から選びなさい。（　　　）

ア　A・Bの図の(2)の点は，絵を描いた人の視線の高さにある。

イ　Cの図法は，対象を正面から描くのに適している。

ウ　透視図法は，別名で線遠近法という。

2 **さまざまな遠近法** 次の文を読んで，あとの問いに答えなさい。(3)は5点×4，他は8点×5（60点）

A　近景のものを暖色，遠景のものを寒色で描くことで遠近感を出す。

B　近景を濃くはっきりと，遠景を淡くぼかして描くことで遠近感を出す。

C　近景のものを下方に，遠景のものを上方に描くことで遠近感を出す。

D　近景のものを大きく，遠景のものを小さく描くことで遠近感を出す。

(1) A〜Dの遠近法をそれぞれ何といいますか。

A（　　　　　）　B（　　　　　）
C（　　　　　）　D（　　　　　）

┌─────────────────┐
│ 補色　進出色　後退色 │
└─────────────────┘

(2) 下線部のことを何といいますか。［　　　］から選びなさい。（　　　　　）

(3) 次の①・②の絵は，A〜Dの遠近法から2つを同時に用いて描かれています。それぞれ何を用いていますか。　①（　　）（　　）　②（　　）（　　）

❶(1)「○点透視図法」という。赤い点の数に注目。　❷(3)①近景と遠景の位置関係と遠景のぼかしたタッチに注目。②近景と遠景の大小関係と色づかいに注目。

定 ステージ**2**
着 のワーク**B**

4 遠近法

第 1 編

① さまざまな遠近法　次の絵を見て，あとの問いに答えなさい。　　10点×5（50点）

A
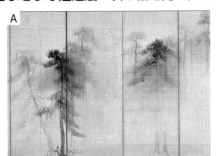

B

C

(1)　次の説明を参考に，**A〜C**で用いられている遠近法の名前をそれぞれ書きなさい。

A（　　　　　　　　　）　B（　　　　　　　　　）　C（　　　　　　　　　）

A　この絵では，手前の松は濃くはっきりと，後方の松は淡くぼかして描かれている。

B　この絵では，遠くのものほど画面の上のほうに描かれている。

C　この絵で描かれている建物には，左右と下方に3か所の消失点がある。

(2)　色彩遠近法は色のどのような性質を利用したものですか。次から選びなさい。

ア　補色の関係　　　　イ　セパレーションの効果　　　　　　　　　（　　　　）
ウ　無彩色と有彩色　　エ　進出色と後退色

記述(3)　大小遠近法とはどのような遠近法ですか。簡単に書きなさい。

（　　　　　　　　　　　　　　　　　　　　　　　　　　　　　　　　　　　　）

② 透視図法と消失点　次のA・Bの図は，それぞれ一点透視図法・二点透視図法で描かれたものです。あとの問いに答えなさい。

(1)は15点×2，(2)は10点×2（50点）

A
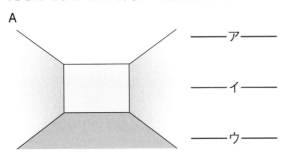

———ア———

———イ———

———ウ———

B

実技(1)　**A・B**の図の消失点を示しなさい（消失点は図の外にはみ出す場合もあります）。このとき，消失点を求める際に引いた補助線は，そのまま消さないでおくこと。

(2)　**A・B**の図を描いた人の視点の位置を**ア〜ウ**からそれぞれ選びなさい。

A（　　　　）　B（　　　　）

① (1)A・Bのような近世以前の日本絵画には透視図法は用いられていない。　② 一点透視図法は絵の中央に，二点透視図法は左右に消失点が置かれることが多い。

解答 p.4

プラスワーク　遠近法の練習

作図力UP　一点透視図法と二点透視図法を用いた作図問題を練習しよう。

例題1　一点透視図法による作図

　右の図をもとに，階段の絵を一点透視図法で描きなさい。・点を消失点とし，図中の―――線を底辺およびその奥行きとします。補助線はすべて消しゴムで消しておくこと。

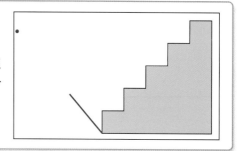

解き方　①一点透視図法での作図は，一つの**消失点**に**向かって消失点側のすべての点から補助線を引く。**

②奥行きが―――線で示されているので，これを基準に補助線を結んでいく。このとき，結んだ部分に最初の図形の**縮小形を描く**ように結んでいくとうまく結べる。

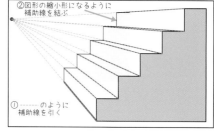

②図形の縮小形になるように補助線を結ぶ

①―――のように補助線を引く

③線を太く描き直し，補助線を消して完成。問題によって**補助線は残す場合と残さない場合がある**ので，注意すること。

答

例題2　二点透視図法による作図

　右の図は，等角投影図で描かれた直方体です。これを二点透視図法を用いて解答欄に描画し直しなさい。解答欄に示した辺と消失点を利用し，描画に用いた補助線は残しておくこと。

解き方　①解答欄に示されている辺の端から**消失点に向かって補助線を引く。**

②解答欄に示されている2つの上辺から垂直線を引き，下辺を求める。これで**側面が決まる。**

③上辺と垂直線の交点（図中の**a**，**b**）から反対側の消失点に向かって補助線を引く。これで**上面が決まる。**この問題は補助線を残しておくので，直方体をより濃い線でなぞって完成。

答

①

②側面　側面

③a　上面　b

練習問題

1 **一点透視図法** 右のアルファベット4
文字を，一点透視図法を用いて立体的なロ
ゴにしなさい。ロゴの厚み（奥行き）は自由
ですが，4つの文字の厚みはそろえること
とします。また，消失点は図中の・を用い
ること。補助線は消さずにそのまま残して
おくこと。

2 **一点透視図法** 右の図は，一点透視図法
を用いて描いた木の椅子ですが，脚を一本描
いただけで未完成です。

(1) すでに描いている部分をもとにして補助
線を引き，この図の消失点を求めなさい。

(2) (1)で求めた消失点を利用して，残り3本
の足を描き，椅子の絵を完成させなさい。
描き終わったら(1)の消失点と椅子の絵のみ
を残し，補助線はすべて消しゴムで消して
おくこと。

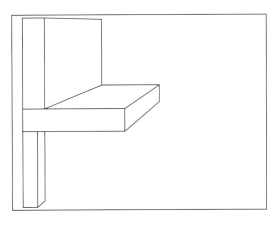

3 **一点透視図法と二点透視図法** 右の図は，
斜投影図と等角投影図で描いた立方体です。
(1)斜投影図をもとに一点透視図法で，(2)等角
投影図をもとに二点透視図法で，解答欄に立
方体を描きなさい。それぞれ，解答欄に描い
てある面と線（2つの投影図の同じ色の面と
線に対応しています）を利用することとしま
す。消失点は解答欄の・点を利用し，描画後，
補助線はすべて消しゴムで消しておくこと。

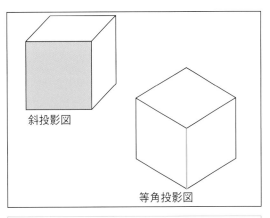

斜投影図

等角投影図

(1)

(2)

解答 p.5

確認のワーク ステージ **1**

5 デッサン

教科書の**要点** （　）にあてはまる語句を答えよう。

わからないときは，**絶対確認!** から答えをさがそう。

1 デッサン

●デッサンとは

◆（①　　　　　　　）（素描）➡ものの形や明暗をよく観察し，**鉛筆**などの単色の描画材で正確に描くこと。

◆スケッチ➡描きたいものの形やイメージを短い時間で簡単に写し取ること。

◆（②　　　　　　　）➡スケッチのなかでも人や物の形や動きをより素早くとらえて描くこと。

●さまざまな描画材

◆（③　　　　　　　）➡硬くてうすいH系列とやわらかくて濃いB系列がある。**精密な表現**ができる。
〈2Bなどを中心に，複数の種類を使い分けると表現力が増す。〉

●消しゴム…失敗した部分を消すだけでなく，白い線を描く描画材にもなる。

◆木炭➡太くて濃い線。
〈西洋で古くから用いられた描画材。消し具としてパンや布を用いる。〉

◆ペン➡細くて濃い線。濃淡をつけたりぼかすことができない。

◆（④　　　　　　　）➡やわらかくて太い線。〈ぼかしをつけやすい。〉

◆毛筆➡太さや濃淡を出しやすい。
〈日本で古くから用いられた描画材。〉

●さまざまな角度からとらえる

◆モチーフ（描く対象）は目の高さによって見え方が異なる。

●大まかな形でとらえる
〈球・円柱・円すいなどの基本形でとらえると描きやすい。〉

◆（⑤　　　　　　　）を大まかな形でとらえる。

●明暗をつけて立体感を出す

◆光の当たる面を明るく，その反対側を暗く描く。

●陰…モチーフの表面にできる暗い部分。

●影…地面に投げかけられる暗い部分。

◆（⑥　　　　　　　）➡明るい調子から暗い調子まで，無彩色で段階的に表したもの。

●鉛筆による明暗のつけ方

◆鉛筆をこすって明暗を表現する方法。

◆（⑦　　　　　　　）➡縦・横・斜めに**線を交差**させて明暗を表現する技法。
〈ペンでは表現できない。鉛筆とペンの両方で可能。〉

●質感を描く➡鉛筆のタッチ（筆触）を工夫して，さまざまな質感を描き分ける。

✔ **絶対確認!**

デッサン	スケッチ
クロッキー	描画材
鉛筆	消しゴム
木炭	ペン
パステル	毛筆
モチーフ	陰と影
グレースケール	タッチ
クロスハッチング	

⬇さまざまな描画材

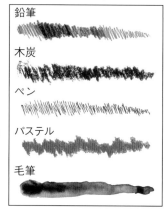

鉛筆
木炭
ペン
パステル
毛筆

⬇グレースケール

明るい調子←——————→暗い調子

鉛筆

クロスハッチング

点

⬇クロスハッチング

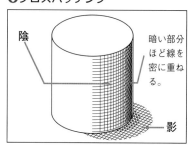

陰

暗い部分ほど線を密に重ねる。

影

教科書の図 □にあてはまる語句を答えよう。

● 形をとらえて描く

① □
・形やイメージを簡単に写し取る。

クロッキー
・人などの形や動きを，より素早くとらえて描く。

② □
・物の形や明暗をよく観察し，単色の描画材で正確に描く。

● さまざまな描画材

鉛筆では精密な表現が可能。
③ □
も白い線を描く描画材となる。

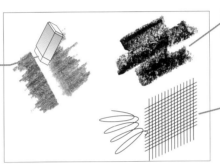

④ □
は太くて濃い線を描画できる。

ペンによる描画。ペンは鉛筆や④と異なり，⑤ □ことが難しい。

● 鉛筆をこすって立体感を表す

物自体の表面にできる暗い部分を⑥ □という。

地面に投げかけられる暗い部分を⑦ □という。

一問一答で要点チェック 次の各問いに答えよう。　／4問中

①デッサンのことを「素描」といいますが，この漢字の読み方をひらがなで書きなさい。　①

②描きたいもののイメージを短時間で単純に描くことは，デッサンとスケッチのどちらにあたりますか。　②

③鉛筆で太くて濃い線を描きたいとき，H系列とB系列のどちらを選べばよいですか。　③

④ペンでの描画で明暗をつけるとき，どのような技法を使うとよいですか。　④

美術館 現在のような黒鉛を原料とする鉛筆がつくられるようになったのは，16世紀といわれています。日本に現存する最も古い鉛筆は，徳川家康が使用したものです。

定着のワークA ステージ2

解答 p.5

/100

5 デッサン

1 デッサンとは 次の問いに答えなさい。 8点×5（40点）

(1) デッサンのことを漢字2字で何といいますか。 （ ）

(2) 次の①〜③にあてはまるものを，ᴙᴘᴘᴘᴘᴘᴘからそれぞれ選びなさい。

① （ ） ② （ ） ③ （ ）

① 描きたいものの形やイメージを，短い時間で簡単に写し取ること。

② 人や物の形や動きをより素早くとらえて描くこと。

③ 物の形や明暗をよく観察し，単色の描画材で正確に描くこと。

> デッサン
> スケッチ
> クロッキー

(3) デッサンにあてはまる絵を，次から選びなさい。 （ ）

ア

イ

ウ

2 描画材 次の問いに答えなさい。 7点×6（42点）

(1) 次の①〜③にあてはまる描画材を，ᴙᴘᴘᴘᴘᴘᴘからそれぞれ選びなさい。

① （ ） ② （ ） ③ （ ）

① 濃く細い線で描画できる。線を消すことが難しく，明暗は線の交差で表現する。

② H系列やB系列などさまざまな濃さ・硬さがある。

③ 日本で古くから用いられ，太さや濃淡（のうたん）の変化をつけやすい。

> 鉛筆（えんぴつ）　ペン
> 木炭　　毛筆
> パステル

(2) (1)の①の下線部にある，線の交差で明暗を表現することを何といいますか。

（ ）

(3) 右のA・Bの絵は，どの描画材で描かれていますか。右上のᴙᴘᴘᴘᴘᴘᴘからそれぞれ選びなさい。

A （ ） B （ ）

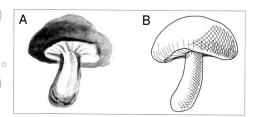

3 明暗のつけ方 次の問いに答えなさい。 6点×3（18点）

(1) 右の図中のA・Bは，ともに「かげ」といいますが，漢字が異なります。それぞれを漢字で書きなさい。

A （ ） B （ ）

(2) この図で光はどの方向からあたっていますか。図中のア〜ウから選びなさい。 （ ）

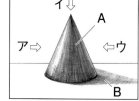

1(3)スケッチは彩色されることもあるが，デッサンは通常，単色の描画材で描かれる。
2(3)Aは太く，濃淡がつけられている。Bは細く，濃さが均等。

定着のワークB ステージ❷

5 デッサン

解答 p.5

/100

❶ **デッサンと描画材** 次の図を見て，あとの問いに答えなさい。 14点×6（84点）

グレースケール
タッチ
モチーフ
ハッチング

①a描く対象の形を大まかにとらえる。ここではb基本的な形を用いている。

②描く対象の形をよく観察し，輪郭を取っていく。

③細かい部分を描くともにc陰影やd質感を表現していく。

(1) 下線部aについて，描く対象のことを何といいますか。右上の◇◇◇◇から選びなさい。

（　　　　　）

(2) 下線部bについて，ここでは基本的な形として何が用いられていますか。次から選びなさい。 （　　　）

　ア 球　　イ 円柱　　ウ 円すい

(3) 下線部cについて，右の図は，陰影を表すための濃淡を段階的に表したものです。

ア

イ

ウ

　① これを何といいますか。右上の◇◇◇◇から選びなさい。 （　　　　　）

　② 鉛筆・ペンのどちらでも表せるものを，ア～ウから選びなさい。 （　　　）

(4) 下線部dについて，質感を表すための筆触のことを何といいますか。右上の◇◇◇◇から選びなさい。 （　　　　　）

(5) 次の説明にあてはまる描画材は何ですか。 （　　　　　）

　●西洋で古くから用いられた描画材。鉛筆よりも濃く太い線で表現できるが，鉛筆ほどの細密さはない。消し具としてパンや布を用いる。

実技 ❷ 陰影のつけ方 次の説明に従って，立方体に陰影をつけなさい。 （16点）

　●光は矢印の方向からあたっています。
　●陰と影の両方を描くこと。
　●描画材はHBの鉛筆を用い，明暗はクロスハッチングで表現すること。

 ヒントの森 ❶(2)底面の大きさが変化しているため，イの円柱ではない。(3)鉛筆は濃淡をつけることができるが，ペンはクロスハッチングで表現する。 ❷地面に描く「影」を忘れないように注意する。

26

プラスワーク　デッサンの練習

作図力UP　クロスハッチングや鉛筆の濃淡でデッサンの練習をしよう。

例題1　グレースケールの表現

下の図中の一番左の「白」から一番右の「黒」に近づくように，A～Eのマスを段階的にクロスハッチングで埋めなさい。描画にはHBの鉛筆を使用すること。

白	A	B	C	D	E	黒

解き方　①「白」の右どなりのマス目Aに縦線のみのハッチングをし，さらにその右どなりのBに縦・横線のハッチングをする。

②CにはBに斜線を加えたハッチングを，DにはCに反対方向からの斜線を加える。

③Eのマス目には，さらに線を密にしたハッチングを行う。クロスハッチングの指定があるので，**鉛筆の濃淡で表現しないように**注意。

例題2　作図と陰影の複合問題

右の解答欄の中央に，立方体の等角投影図を描きなさい。立方体には解答欄の⇨の向きに光が当たっているものとして，明暗を2Bの鉛筆の濃淡でぬり分けること。

解き方　①立体を平面に描画する方法としては，**斜投影図**，**等角投影図**などがある。立方体の等角投影図は，**正六角形をもとにすると描きや**すい。

②続いて**明暗をつける**。この立方体の場合，右下の図のようにぬり分ける。

③上面はぬらず，左側面は淡く，右側面は濃くぬって完成。

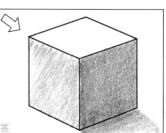
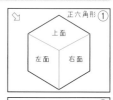

練習問題

1 　**グレースケールの表現**　下の図中の一番左の「白」から一番右の「黒」に近づくように，A〜Eのマスを段階的に２Bの鉛筆の濃淡でぬり分けなさい。

白	A	B	C	D	E	黒

2 　**作図と陰影の複合問題**　次の指示に従って，解答欄に図を書きなさい。

(1)　真上から見た図・真横から見た図をもとに，例に従って，斜め上方向から見た図を解答欄に描きなさい。

(2)　(1)で描いた図に，⇨の向きに光が当たっているものとして，明暗を２Bの鉛筆の濃淡でぬり分けなさい。

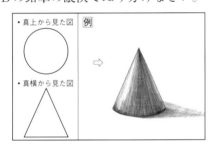

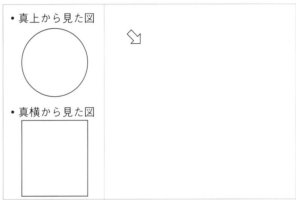

3 　**球体の明暗**　左の図は，球体に⇨の向きに光が当たっているときの球面および地面に現れる陰影のつき方を簡単に示したものです。これをもとに，解答欄の円を球として，⇨の向きに光が当たった時の陰影をつけなさい。描画には２Bの鉛筆を使用すること。

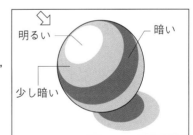

解答 p.6

確認のワーク ステージ **1**

6 さまざまな表現技法

教科書の要点 ()にあてはまる語句を答えよう。

わからないときは, 絶対確認! から答えをさがそう。

1 さまざまな技法

● (①　　　　　　)

◆偶然に生まれた形や色を利用した技法・効果のこと。

◆発想を広げることにより, (②　　　　　　　　)(空想画や抽象画)やデザインに応用ができる。

　　└ 構想画については, 本書p.46〜48を参照。この単元で登場した絵も出てきます。

○さまざまな技法

◆コラージュ(**貼り絵**)➡写真や印刷物など, さまざまなものを切り取り画面に貼る。

◆(③　　　　　　)(**ひっかき**)➡あざやかな色彩のクレヨンの下ぬりの上に, 黒のクレヨンをぬり重ね, とがったものでひっかいて描く。

◆スパッタリング(**霧吹きぼかし**)➡絵の具を付けたブラシを金網にこすり付ける。型紙を用いる。

◆(④　　　　　　)(**合わせ絵**)➡画用紙に複数の絵の具を盛り, 二つ折りにしたり, 上から別の紙を当てたりして, 偶然できた形を用いる。

◆ドリッピング(**吹き流し**)➡画用紙に水に溶いた絵の具をたっぷりとたらし, ストローなどで吹いたり, 紙を傾けたりして図柄を描く。

◆(⑤　　　　　　)(**こすり出し**)➡凹凸のあるものの上に薄い紙を当て, 上から色鉛筆やクレヨンなどでこする。

◆(⑥　　　　　　)(**墨流し**)➡水に墨汁や油性の絵の具などをたらして模様をつくり, 上から給水しやすい紙を当てて写し取る。

⬇スパッタリングで描かれた絵

⬇デカルコマニーで描かれた絵

⬇マーブリングのやり方

広い容器に水を張り, 水面に溶いた絵の具などをたらす。

水面を細い棒で静かに動かし, 模様をつくる。

水面に給水しやすい紙を当てて, 写し取る。

教科書の図 ☐にあてはまる語句を答えよう。

● さまざまな技法（モダンテクニック）

金網　ブラシ　こする

① ☐

・絵の具を付けたブラシを金網にこすり付ける。
・型紙を置くと，その部分が白く抜かれる。

② ☐

・写真や印刷物など，さまざまなものを切り取り，画面に貼る。

吹く

③ ☐

・画用紙に水に溶いた絵の具をたっぷりとたらし，ストローなどで吹いたり，紙を傾けたりして図柄を描く。

スクラッチ（ひっかき）
・あざやかな色彩の下ぬりの上に黒の ④ ☐

をぬり重ね，とがったものでひっかいて描く。

デカルコマニー（合わせ絵）
・画用紙に複数の絵の具を盛り，⑤ ☐

にするなどして，できた形を用いる。

マーブリング（墨流し）
・水に墨汁や絵の具などをたらして ⑥ ☐

をつくり，上から給水しやすい紙を当てて写し取る。

一問一答で要点チェック 次の各問いに答えよう。

/4問中

①偶然に生まれた形や色を利用した技法・効果をカタカナで何といいますか。

① _____

②スパッタリングをするとき，画用紙の上に何を置くと形をくっきりと描くことができますか。

② _____

③ドリッピングをするとき，絵の具はそのまま使いますか，水に溶いたものを使いますか。

③ _____

④フロッタージュをするとき，厚い紙と薄い紙のどちらを用いたほうが形をくっきり出せますか。

④ _____

美術館 デカルコマニーでつくられた形は，見る人によって印象が異なります。そのため，心理テストに使われることがあり，これを「ロールシャッハ・テスト」といいます。

定 ステージ**2**
着 のワークA

6 さまざまな表現技法

解答 p.6

/100

① **モダンテクニック** 次の図を見て，あとの問いに答えなさい。 10点×10（100点）

A

B

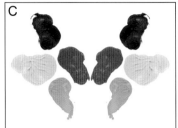

C

D

E

F

(1) A～Cは何という技法で描かれていますか。 [] からそれぞれ選びなさい。

A（　　　　　）
B（　　　　　）
C（　　　　　）

> コラージュ　　　ドリッピング　　　スパッタリング
> フロッタージュ　マーブリング　　　デカルコマニー

(2) D～Fはどのようにして描かれたものですか。次からそれぞれ選びなさい。

D（　　） E（　　） F（　　）

ア 水に絵の具をたらしてつくった模様を紙に写し取った。

イ 凹凸のあるものの上に薄い紙を載せて，色鉛筆でこすった。

ウ 画用紙の上にたらした絵の具に息を吹きかけた。

エ 切り取った写真や印刷物を貼りつけた。

オ 型紙の上から絵の具を霧状にしてまき散らした。

カ 絵の具を盛った画用紙を二つ折りにした。

(3) 次の①～③の道具は，A～Fのどの図を描くときに使われますか。それぞれ選びなさい。

①（　　） ②（　　） ③（　　）

① 水の入った平たい容器　　② ストロー　　③ ブラシと金網

(4) 右の図はスクラッチという技法で描いているところです。この技法はどのようなものですか。「クレヨン　下ぬり」の語句を用いて簡単に書きなさい。

（　　　　　　　　　　　　　　　　　　　　　）

ヒント の森 **①**(2)ウはB，オはA，カはCについての説明。(3)①は絵の具や墨汁をたらすのに，②は息を吹きかけるのに，③は絵の具を霧状にするのに使う。

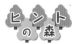

定 ステージ**2**
着のワーク**B**

6　さまざまな表現技法

解答 p.6

/100

① **さまざまな技法**　次の図を見て，あとの問いに答えなさい。　10点×10（100点）

(1)　A～Fは，いずれも偶然に生まれた形や色を利用する技法を示したものです。

①　このような技法を何といいますか，カタカナで書きなさい。　（　　　　　）

②　これらの技法を応用できる，空想画や抽象画などの絵をまとめて何といいますか。

（　　　　　）

(2)　A～Cの技法名をそれぞれ書きなさい。

A（　　　　　）　B（　　　　　）　C（　　　　　）

(3)　D・Eで描かれた絵を，次からそれぞれ選びなさい。　　　D（　　）　E（　　）

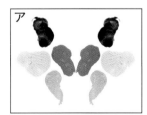 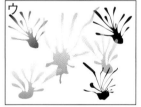

(4)　Fの技法を完成させるためには，この後どうすればよいですか。次から選びなさい。

ア　乾いた布で黒いクレヨンをこする。　　イ　上から水彩絵の具で彩色する。

ウ　とがったものでひっかいて絵を描く。　　　　　　　　　　　　（　　　）

(5)　右の絵は，切り取った写真や印刷物を貼り合わせて作成
したものです。

①　この技法を何といいますか。　（　　　　　）

②　この絵の ◯ の部分には，上の A～F のいずれかを用
いて描かれた絵が使われています。それはどれですか。

（　　　　　）

 ①(3)ア～ウの中の1つは，Bの技法で描かれたもの。(4)黒いクレヨンで覆われた，あざやかな
クレヨンの層を出す方法を考える。(5)②マーブリングが用いられている。

解答 p.7

確認のワーク ステージ **1**　　7　レタリング

教科書の要点　（　　　）にあてはまる語句を答えよう。

わからないときは，絶対確認！から答えをさがそう。

1 レタリング

◉レタリングと書体

◆（①＿＿＿＿＿＿）➡文字を**美しく視覚的にデザイン**するこ
と。
　ポスターの作製（本書p.66〜69参照）にも用いられる。

◆（②＿＿＿＿＿＿）（フォント）➡さまざまな書体があり，用
途によって使い分ける。パソコンで使われる書体はフォント
ともよばれる。

●**明朝体**…中国の明代に成立した書体で読みやすい。**横画が
細く縦画が太い**。右肩に「（③＿＿＿＿＿＿）」という飾り
がつくことが多い。

●（④＿＿＿＿＿＿）…西洋の書体からつくられた。遠くか
ら見やすく，強調するときにも用いられる。**横画と縦画の
幅が同じ**。

●**英文字・数字**…明朝体に相当する（⑤＿＿＿＿＿＿）とゴ
シック体を含む**サンセリフ体**がある。
　「セリフのない書体」という意味。

●その他の書体…日本の伝統的な書体として**楷書体**や**勘亭流**，
ゴシック体から派生した**ポップ体**などがある。
　筆の書き文字を元にしている。　歌舞伎などで用いられる。

◆明朝体㊧とゴシック体㊨

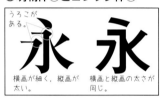

うろこがある。永　永
横画が細く，縦画が太い。　横画と縦画の太さが同じ。

◆ローマン体㊤とサンセリフ体㊦

英文書体のうろこを「セリフ」という。

GST 648
GST 648

◉レタリングの注意点

◆レタリングの基本

(1) 正方形の文字枠をつくり，中心線を引く。

(2) 文字の骨格を書く。

(3) 書体の約束に注意しながら，肉づけを行う。

◆レタリングの注意

●漢字のへんとつくりでは**へんの方がせまくなる**場合が多い。

●ひらがなは，漢字やカタカナよりも**文字枠**を小さくする。

●文字を並べるバランス＝（⑥＿＿＿＿＿）（スペーシン
グ）にも注意する。

●英文字は前後の文字の組み合わせによってスペーシングを
変化させる。
　下のように空きをつめた方が，すっきりと自然に見える。

◆へんとつくりのバランス

✕ へんとつくりが同じだとバランスが悪い
〇 せまく←→広く
理　理

◆英文字のスペーシング

空きが等間隔
FAVORITE
空きをつめている
FAVORITE

教科書の図 □ にあてはまる語句を答えよう。

● 基本的な書体

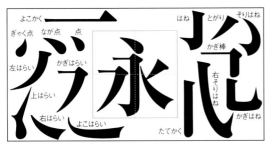

①

・小さくても読みやすい。

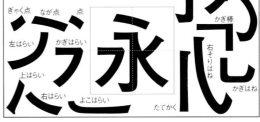

ゴシック体
・遠くからも見やすい。

● いろいろな書体

美しい日本の書体

②

・通常のゴシック体よりもやわらかく、親しみのある印象。

美しい日本の書体

ポップ体
・②の書体よりもさらにやわらかい印象。

美しい日本の書体

③

・日本の伝統書体。歌舞伎などで用いられる。

● レタリングのやり方（明朝体）

・ ④ を行い、
書きたい文字をどれだけの大きさで配置するかを決める。
・ひらがなは、漢字に比べて小さめに。

・枠の中に、鉛筆で文字を書き入れる。
・漢字のへんとつくりのバランスに注意する。

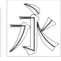

・書体の約束に注意しながら、

⑤

を行う。
・明朝体の場合、縦画を太く描き、また、右肩部分にうろこを入れるのを忘れない。

一問一答で要点チェック 次の各問いに答えよう。

/4問中

①文字を美しく視覚的に（　　　　）することをレタリングといいます。（　）にあてはまる語句は何ですか。

①

②ゴシック体のように、線の太さが同じでうろこのない英文・数字の書体を何といいますか。

②

③明朝体・ポップ体・楷書体のうち、筆の書き文字に最も近いものはどれですか。

③

④漢字とひらがなを並べてレタリングするとき、ひらがなの枠取りは漢字より大きくしますか、小さくしますか。

④

美術館 中学校の教科書の本文は明朝体で印刷されていますが、国語の漢字学習の部分は、「教科書体」という楷書体に近い書体で印刷されています。なぜでしょうか？

定 ステージ**2**
着のワークA

7 レタリング

❶ 文字の知識 次の文を読んで，あとの問いに答えなさい。　(2)は8点，他は6点×6（44点）

　　文字を美しく視覚的にデザインすることを（　A　）という。文字にはさまざまな書体があるが，（　B　）の明代に成立した a明朝体や，西洋の書体をもとにつくられ，横画と縦画の太さが同じ（　C　）などがある。これらの他にも，日本の伝統書体や若者の書き文字をもとにしたものなど，bさまざまな書体がある。

(1) A〜Cにあてはまる語句（Bは国名）をそれぞれ書きなさい。

　　　　　　　A（　　　　　　　　　）　B（　　　　　　　　　）　C（　　　　　　　　　）

記述 (2) 下線部aについて，この書体の特色を，「横画・縦画」の語を用いて簡単に書きなさい。

　　（　　　　　　　　　　　　　　　　　　　　　　　　　　　　　　　　　　）

(3) 下線部bについて，次のX〜Zにあてはまる書体を，[.....]からそれぞれ選びなさい。

X **論理的な文章**　　　　　　　　　X（　　　　　　　　）

Y **論理的な文章**　　　　　　　　　Y（　　　　　　　　）

Z 論理的な文章　　　　　　　　　Z（　　　　　　　　）

楷書体（かいしょたい）
勘亭流（かんていりゅう）
ポップ体

❷ 文字デザイン 次の問いに答えなさい。　7点×8（56点）

(1) 文字を並べるバランスを字配りといいますが，これをカタカナで何といいますか。

　　　　　　　　　　　　　　　　　　　　　　　　　　　　　（　　　　　　　　　）

レベルUP! (2) 次の①〜③のア・イのうち，文字のバランスや字配りが正しくデザインされている方をそれぞれ選びなさい。　①（　　　）　②（　　　）　③（　　　）

① ア 時　イ 時
② ア 火の鳥　イ 火の鳥
③ ア WAVE　イ WAVE

(3) 右の図は，「永」という文字を2つの書体で示したものです。

① A〜Cにあてはまるものを次からそれぞれ選びなさい。　A（　　　）

　　　　　　B（　　　）　C（　　　）

永 永

ア　イ　ウ　エ　オ

よく出る ② ◯で囲んだ部分の右肩のかざりを何といいますか。　（　　　　　　　　　）

ヒントの森 ❶(1)B漢字が生まれた国。(2)文中のCの書体の説明を参考にまとめる。　❷(2)①この漢字は，へんよりもつくりが大きいほうがバランスが良い。③英文は日本語と字配りが異なる。

定着のワークB ステージ2

7 レタリング

1 **書体の知識** 次の文を読んで，あとの問いに答えなさい。 12点×7（84点）

● 明朝体…横画が細く縦画が太い。右肩にうろこというかざりがつく。英文字では（ A ）に相当する。

● ゴシック体…横画と縦画の太さが同じ。（ B ）とよばれる英文字と同じグループに属する。

(1) A・Bにあてはまる書体を，░░░░からそれぞれ選びなさい。

A（　　　　　　）

B（　　　　　　）

> ポップ体　　　ローマン体
> サンセリフ体　　ボールド体

(2) パソコンで用いられる書体のことをとくに何といいますか。カタカナで書きなさい。

（　　　　　　）

(3) 次の①～③の説明にあてはまる書体を，明朝体・ゴシック体のいずれかから選びなさい。どちらにもあてはまらない場合は，×を書きなさい。

① 遠くからでも見やすいため，駅名標や車のナンバープレートの数字などに用いられている。 （　　　　　　）

② 小さいサイズでも読みやすいため，書籍の本文などに用いられている。

（　　　　　　）

③ 「とめ・はね・はらい」などの約束が実際の書き文字に近いため，小学校の教科書の本文に用いられている。 （　　　　　　）

よく出る (4) 次のア～オは，明朝体とゴシック体のいずれかの書体の一部を示しています。これらのうち，明朝体にあてはまるものをすべて選びなさい。 （　　　　　　）

実技 2 **レタリング** ゴシック体でレタリングされた左の図をもとに，右の解答欄に同じ文字を明朝体でレタリングしなさい。文字の骨格はゴシック体に準ずるものとし，内側はすべて鉛筆で黒く塗りつぶすこと。 （16点）

ヒントの森 1(1)英文字の書体では，うろこのことを「セリフ」という。(3)一つだけ教科書体に関する説明が入っている。 2縦画よりも横画を細くし，右肩にうろこをつけることを忘れない。

 レタリングの練習

解答 p.7

作図力UP 定期テストに出やすい文字を中心に，レタリングを練習しよう。

●「永」…永遠の定番です。

●「美」…美しくレタリングしよう。

●「学」…レタリングの基礎を正しく学ぼう。

●「永」…ゴシック体にもチャレンジ！

●「美」…ゴシック体にもチャレンジ！

●あなたの中学校名に使われている文字をレタリングしなさい。

●あなたの住所などに使われている文字をレタリングしなさい。

●「永」…もう一度トライ！

●「美」…もう一度トライ！

解答 p.8

確認のワーク ステージ1　1　水彩画

教科書の要点（　　）にあてはまる語句を書き入れよう。

わからないときは，**絶対確認!** から答えをさがそう。

1 水彩画の用具と使い方

●筆➡さまざまな太さの筆を目的に応じて使い分ける。

◆（①　　　　　　）➡広い面をぬるときに使う。

◆丸筆…色をぬったり，太い線を描くときに使う。

◆（②　　　　　　）➡細い線を描くときに使う。

●（③　　　　　　）➡小さな仕切りの部分に絵の具を似た色の順に並べ，大きな仕切りで混色を行う。

●筆洗➡筆を洗ったり，絵の具を溶いたりする水を入れる，仕切りのついた容器。

◆筆を洗う仕切り➡2～3回に分けて筆を洗いすすぐ。

◆絵の具を溶く仕切り➡きれいな水を入れておく。
絵の具を溶く仕切りに，汚れた水が混ざらないように注意する。

●水彩絵の具

◆透明水彩絵の具と不透明水彩絵の具がある。

◆（④　　　　　　）➡色を重ねると下の色が透けて見える。淡い色を重ねた表現に向いている。

◆不透明水彩絵の具➡（⑤　　　　　　）やポスターカラーなど。色を重ねると，上の色が下の色を消す。
完全に乾くと，水に溶けなくなる。

2 水彩画の技法

●色のつくり方

◆（⑥　　　　　　）➡異なる色どうしをパレットで混ぜ合わせ，別の色をつくること。
赤＋黄＝だいだい，青＋黄＝緑など，基本的な混色をおさえておこう。

◆重色➡紙の上で，異なる色どうしを混ぜずにぬり重ねること。

●色のぬり方

◆明るい色や淡い色からぬり，少しずつ濃い色を重ねていく。

●さまざまな表現技法

◆ぼかし➡色をぬった上に水を含ませた筆を置いてぼかす。

◆にじみ➡絵の具が乾く前に別の色をぬり，にじませる。

◆点描➡筆先を使って描いた点で表現する。

◆ドライブラシ➡乾いた筆でこするようにぬり，かすれた感じを出す。

絶対確認!

平筆	丸筆
面相筆	パレット
筆洗	
透明水彩絵の具	
不透明水彩絵の具	
アクリルガッシュ	
混色	重色
ぼかし	にじみ
点描	ドライブラシ

◆水彩画の用具と置き方

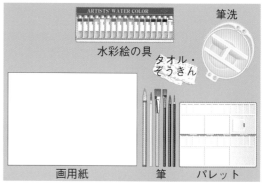

ARTISTS' WATER COLOR
水彩絵の具
筆洗
タオル・ぞうきん
画用紙　筆　パレット

右利きの人は，筆やパレット，筆洗を右側にまとめると使いやすいよ（左利きの人は左側）。

◆透明水彩（上）と不透明水彩（下）

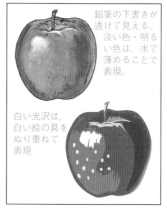

鉛筆の下書きが透けて見える。淡い色・明るい色は，水で薄めることで表現。

白い光沢は，白い絵の具をぬり重ねて表現

教科書の図　□にあてはまる語句を答えよう。

● 筆の種類

①□

・広い面をぬるときに使う。

②□

・色をぬったり，太い線を
描くときに使う。

面相筆

・細い線を描くときに使う。

第2編

● 水彩画の技法

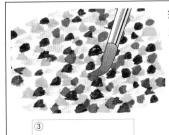

筆先を使って描い
た点で表現する。

③□

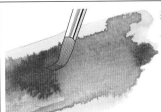

絵の具が乾く前に
別の色をぬり，に
じませる。

にじみ

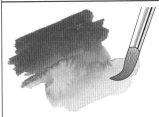

色をぬった上に，
水を含ませた筆を
置いてぼかす。

④□

乾いた筆でこする
ようにぬり，かす
れた感じを出す。

⑤□

一問一答で要点チェック　次の各問いに答えよう。　　　/4問中

①平筆・丸筆・面相筆のうち，太い線を描いたり色をぬるな
ど，最も多く使われる筆はどれですか。　①

②筆を洗ったり，絵の具を溶く水を入れておく，仕切りのつ
いた容器を何といいますか。　②

③アクリルガッシュは，透明水彩絵の具ですか，それとも不
透明水彩絵の具ですか。　③

④紙の上で，異なる色どうしを混ぜずにぬり重ねることを何
といいますか。　④

美術館　面相筆の「面相」とは，「顔のありさま・顔つき」という意味。もともと，日本画でまゆ毛や鼻のり
んかくなどの細い線を描くのに用いられたことからこの名があります。

解答 p.8

/100

ステージ2 定着のワークA 1 水彩画

1 水彩画の用具　右の図を見て，次の問いに答えなさい。

(3)②は8点，他は7点×6（50点）

 (1) A～Cについて，用具を正しく使っているのは，ア・イのどちらですか。それぞれ記号を書きなさい。　A（　　）

B（　　）　C（　　）

(2) Aについて，イで用いられている筆を何といいますか。　（　　　　　）

(3) Bについて，次の問いに答えなさい。

① この用具を何といいますか。

（　　　　　　　　）

② ::::::::で囲んだ広い仕切りは，複数の色を混ぜて新しい色をつくるときに使います。色を混ぜるときに注意することを1つ書きなさい。（　　　　　　　）

(4) Cについて，筆についた水をふき取ったり，水分の量を調整するときに使う道具は何ですか。
（　　　　　　　）

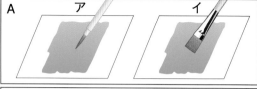

2 水彩画の技法　右の図を見て，次の問いに答えなさい。

10点×5（50点）

(1) A・Bは透明水彩・不透明水彩（とうめいすいさい）のいずれかで描かれています。Aはどちらですか。
（　　　　　　　）

(2) 図中のX～Zに用いられている表現技法を，::::::::からそれぞれ選びなさい。

X（　　　　　）

Y（　　　　　）

Z（　　　　　）

> ぼかし　　にじみ
> 点描（てんびょう）　　ドライブラシ

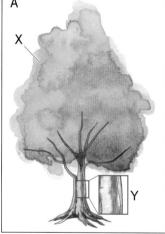

(3) Bを描くときに使った絵の具は，アクリル（　　　）とよばれるものです。（　　）にあてはまる語句を，カタカナで書きなさい。
（　　　　　　　）

 ① (1)C絵の具を溶くために，きれいな水を用意する必要がある。　② (1)Aの絵は重ねてぬられた下の色が透けて見えるが，Bの絵は見えない。

解答 p.8
/100

定着のワークB ステージ**2**

1 水彩画

1 **水彩画の用具** 右の図を見て，次の問いに答えなさい。 (3)②は10点，他は9点×5 (55点)

よく出る (1) 次のX〜Zは，Aに置かれた筆の先を拡大したものです。次の問いに答えなさい。

① 細い線を描いたり，細かい部分をぬるのに最も適した筆を1つ選びなさい。 (　　　)

② Zの筆を何といいますか。 (　　　)

(2) Bに置かれたパレットの使い方として誤っているものを，次から1つ選びなさい。

ア 小さい仕切りに絵の具を出し，大きい仕切りで色を混ぜるとよい。 (　　　)

イ パレットに絵の具を並べるときは，似た色が隣になるようにする。

ウ アクリルガッシュは少し乾いてもよいので，たくさんの色を並べる。

(3) Cに置かれた用具について，次の問いに答えなさい。

① 筆を洗うことなどに使うこの用具を何といいますか。 (　　　)

記述 ② 水が入れられた複数の仕切りのうち，1か所には常にきれいな水を入れておく必要があります。その理由を簡単に書きなさい。

(　　　)

(4) 作業の効率を考えたとき，置く位置を変えたほうが良いものはどれですか。A〜Dから1つ選びなさい。ただし，この道具を使っている人は，右利きとします。 (　　　)

2 **水彩画の技法** 次の文章を読んで，あとの問いに答えなさい。 9点×5 (45点)

A 色をぬった上に水を含ませた筆を置いてぼかす。

B 絵の具が乾く前に別の色をぬり，にじませる。

C 筆先を使って描いた点で表現する。

D 乾いた筆でこするようにぬり，かすれた感じを出す。

> ドライブラシ
> にじみ
> ぼかし
> 点描

(1) A〜Dの技法を何といいますか。　　からそれぞれ選びなさい。

A (　　　) B (　　　)

C (　　　) D (　　　)

(2) 右の図は，A〜Dのどの技法で描かれていますか。 (　　　)

 ヒントの森 **1**(4)右利きの人は，筆や筆をつけたりするものを右側にまとめると効率よく作業ができる。
2(2)かすれた感じで描かれていることがわかる。

第2編

解答 p.8

確認のワーク ステージ❶

2 人物画・静物画・風景画

教科書の要点 （　）にあてはまる語句を答えよう。

わからないときは，**絶対確認!** から答えをさがそう。

1 人物画

◯**人体をとらえる**

◆**人体の比例**（（①　　　　　　））➡成人の頭部は全身の1/7〜1/8。小さい子どもほど頭部の割合が大きい。

◆**頭部の比例**➡頭部を縦に２分割・３分割すると，目・鼻・耳の位置がとらえやすい。

◆（②　　　　　　）➡人体の中心を通る仮想の線。
　　　　　　　　　　─人体・頭部は，正中線を軸としてほぼ左右対称になる。

◯**人物を描く**

◆**対象**（モデル）をよく観察し，大まかな**骨格**を描く➡骨格をもとに肉付けしていく。服は骨格が決まってから着せる。

◆**自分を描く**➡（③　　　　　　）という。自分の内面や感情も意識して描く。

◆**デフォルメして描く**➡モデルの特徴や内面を強調するため，**変形して表現**すること。
　　　　　　　　　　　　─浮世絵や現代絵画，漫画などにみられる。

2 静物画

◯**モチーフを選ぶ**

◆**静物画**➡果物や花，食器など，**静止しているものを描いた絵**。

◆（④　　　　　　）➡静物画などを構成する素材やモデルのこと。身近なものから色彩などを考えて選ぶ。

◯**構図を考えて並べる**　─構図については，本書p.12〜15を参照。

◆（⑤　　　　　　）➡画面に描くものを配置する骨組み。

◆視点を変えてとらえる➡さまざまな角度から観察し，**モチーフを生かせる視点**をさがす。
　　　　　　　　　　─またそれによって複数のモチーフの前後関係もわかりやすくなる。

3 風景画

◯**描く場所を選ぶ**

◆**風景画**➡山や海などの自然や建造物などを主題に描く。描く場所だけでなく，描く季節も重要。

◆**構図**➡見取り枠や手の指を使って画面の配置を考える。風景を画用紙の大きさに切り取ることを（⑥　　　　　　）という。

◯**遠近法で奥行きを出す**　─遠近法については，本書p.16〜21を参照。

◆（⑦　　　　　　）➡一点透視図法や二点透視図法を用いる。

◆**空気遠近法**➡近景に比べて遠景を淡くぼかして描く。

✔ **絶対確認!**

人物画	プロポーション
正中線	モデル
自画像	デフォルメ
静物画	モチーフ
構図	風景画
トリミング	見取り枠
遠近法	線遠近法
空気遠近法	

◆**人体の比例（子どもと大人）**

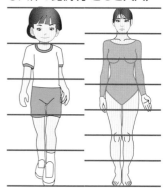

◆**果物籠（カラヴァッジョ）**

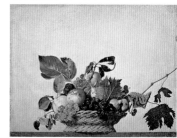

◆**野外で描くときのもちもの**

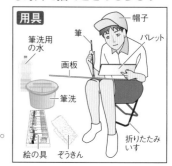

用具　帽子　筆　パレット　筆洗用の水　画板　筆洗　絵の具　ぞうきん　折りたたみいす

「中学教科書ワーク」をお買い上げいただき、ありがとうございました。今後のよりよい本づくりのため、裏にありますアンケートにご協力くださった方の中から、抽選で（年2回）、図書カード1000円分をさしあげます。（当選者は、ご住所の都道府県名とお名前を文理ホームページ上で発表させていただきます。）なお、このアンケートで得た情報は、ほかのことには使用いたしません。

《はがきで送られる方》
① 左のはがきの下のらんに、お名前など必要事項をお書きください。
② 裏にあるアンケートの回答を、右にある回答記入らんにお書きください。
③ 点線にそってはがきを切り離し、お手数ですが、左上に切手をはって、ポストに投函してください。

《インターネットで送られる方》
① 文理のホームページにアクセスしてください。アドレスは、
https://portal.bunri.jp
② 右上のメニューから「おすすめCONTENTS」の「中学教科書ワーク」を選び、クリックすると読者アンケートのページが表示されます。回答を記入して送信してください。上のQRコードからもアクセスできます。

--- はがきで送られる方はここを切り取ってください。---

郵便はがき

1 6 2 0 8 1 4

おそれいりますが、切手をおはりください。

東京都新宿区新小川町4－1
（株）文理
「中学教科書ワーク」
　　　　アンケート係

ご住所	〒　　都道府県　　市区郡　　電話　　－　　－
お名前	フリガナ　　　　　　　　　男・女　　学年　　年
お買上げ日	年　月　学習塾に □通っている □通っていない

＊ご住所は町名・番地までお書きください。

第2編

教科書の図　□にあてはまる語句を答えよう。

頭部の比例

目は，上下に ① ずつに分割した中央の位置にある。

正中線（せいちゅうせん）を軸に，ほぼ左右対称になる。

耳は，上下に ② ずつに分割した中央の部分におさまる。

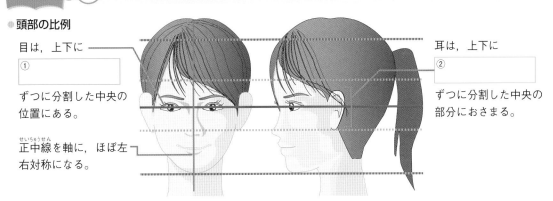

ものを見る角度と見え方

・円柱と円すいは，真上から見ると ③ に見える。

・円すいと三角すいは，真横から見ると ④ に見える。

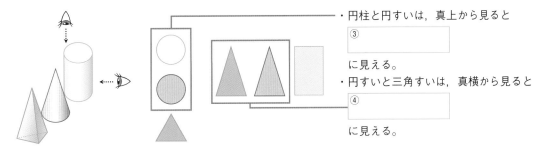

風景画の構図の取り方

・構図をとるときに使う ⑤

・⑤がないときは， ⑥ を使うとよい。

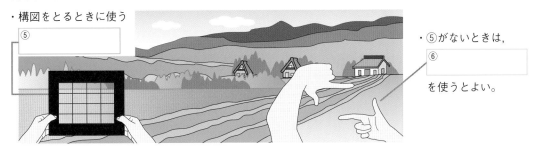

一問一答で要点チェック　次の各問いに答えよう。　／4問中

①人物を描くとき，モデルの特徴や内面を強調するため，変形して表現することを何といいますか。　①

②果物や花，食器など，静止しているものを描いた絵を何といいますか。　②

③風景画を外で写生するとき，画用紙を固定させるために首にかける板を何といいますか。　③

④風景画で，近景をはっきりと，遠景をぼかして描く技法を何といいますか。　④

美術館　近代的な静物画を初めて描いたのは，バロック期にイタリアで活躍したカラヴァッジオです。彼の「果物籠」という作品では，虫食いのあるリンゴなど，リアリティが追求されています。

定 ステージ**2**
着 のワークA

2 人物画・静物画・風景画

❶ **人物画・静物画・風景画** 右の図を見て，次の問いに答えなさい。 7点×7（49点）

(1) A～Cはそれぞれどのような絵を描こうとしていますか。

A（　　　　　　）

B（　　　　　　）

C（　　　　　　）

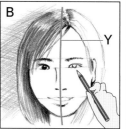
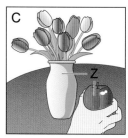

よく出る (2) Xの道具について，①・②の問いに答えなさい。

① この道具を何といいますか。（　　　　　　）

② この道具は何を決めるために使いますか。漢字2字で書きなさい。

（　　　　　　）

よく出る (3) Yは人体の中央を通る線です。これを何といいますか。（　　　　　　）

(4) Zの果物や花のような，描く対象を何といいますか。（　　　　　　）

❷ **人物画** 右の図を見て，次の問いに答えなさい。 ⑵②は9点，他は7点×6（51点）

レベルUP! (1) Aは頭部の比例を示しています。①目，②鼻頭，③耳のおおよその位置にあてはまるものを，ア～クからそれぞれ選びなさい。

①（　　　）

②（　　　） ③（　　　）

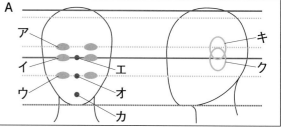

(2) Bについて，①・②の問いに答えなさい。

① 青線で描いたような線を何といいますか。（　　　　　　）

実技 ② 左のポーズを例にして，右のポーズの①を図中に描きなさい。

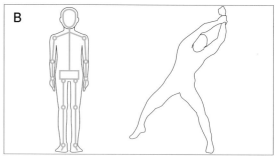

(3) Cは画家が自分自身の姿を描いたものです。

① このような人物画を何といいますか。

（　　　　　　）

② この絵に用いられている技法を，◌◌◌◌◌から選びなさい。

（　　　　　　）

トリミング　デフォルメ　デッサン

 ヒントの森 ❶(1)人物画・静物画・風景画のいずれかから選ぶ。　❷(1)目は2分割，鼻頭と耳は3分割した線を基準にするとよい。(2)①人間の骨を簡略した線であることから考える。

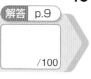
解答 p.9
/100

定 ステージ **2**
着 のワークB

2　人物画・静物画・風景画

❶　静物画　次の図を見て，あとの問いに答えなさい。　　　　10点×5（50点）

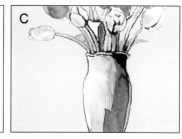

記述 (1)　静物画とはどんな絵ですか。簡単に書きなさい。

（　　　　　　　　　　　　　　　　　　　　　　　　　）

(2)　A～Cの絵のうち，モチーフに対する視点が最も上にあるものを選びなさい。

（　　　　）

よく出る (3)　Aの絵は，何という構図（こうず）で描かれていますか。補助線（ほじょ）を参考に書きなさい。

（　　　　）

(4)　B・Cの絵の改善点について正しく説明している文をそれぞれ選びなさい。

　ア　モチーフの全体が収まるように，構図を縦長にするとよい。
　イ　画面がごちゃごちゃしている印象があるので，モチーフの数を減らすとよい。
　ウ　色彩が単調なので，モチーフか背景の色を変えたり，別のものを描きくわえてみると
　　よい。　　　　　　　　　　　　　　　　　　　B（　　　）　　C（　　　）

❷　風景画　次の図を見て，あとの問いに答えなさい。　　　　10点×5（50点）

(1)　風景画を描く際には，見取り枠（わく）や指を使って，風景を画用紙の大きさに切り取ることが
　　必要です。これを何といいますか。　　　　　　　　　　　（　　　　　　　　　）

(2)　Aの絵で描かれている季節はいつですか。　　　　　　　（　　　　　　　　　）

よく出る (3)　A・Bの絵には，線遠近法が使われています。それぞれ何という遠近法ですか。

　　　　　　　　　　　　　　　　A（　　　　　　　　　）　B（　　　　　　　　　）

記述 (4)　Cの絵に色をぬって仕上げる際に，空気遠近法を用いて遠近感を出そうと思います。ど
　　のような点に気を付けて色をぬればよいか，簡単に書きなさい。

（　　　　　　　　　　　　　　　　　　　　　　　　　）

ヒントの森　❶(4)Bモチーフも背景も白いので変化をつけたい。C花も花びんも途中で切れていて中途半端
な感じがする。　❷(3)線遠近法は別名で透視図法という。消失点の数がポイント。

解答 p.9

確認のワーク ステージ**1**

3 構想画・漫画

教科書の要点 （　）にあてはまる語句を答えよう。

わからないときは、**絶対確認!**から答えをさがそう。

1 構想画

> 本書p.114〜117で、シュルレアリスムや抽象の作品をおさえておこう。

構想画➡経験や想像からイメージを広げて描いた絵。

◆（①　　　　　　　　）➡現実にはないものを空想して描く。

◆**抽象画**➡心の中で線や形・色などに自由に構成して描く。

構想画の描き方

◆実際にあるものから発想する➡ものの大きさを変えたり、異質なものと組み合わせる。

◆偶然の形・色から発想する➡（②　　　　　　　）やスパッタリング、ドリッピングなどの（③　　　　　　）でつくられた色・形から発想して描く。

◆自分の心の中のものを描いてみる➡音楽や詩、物語から得た印象を描く。また、夢や思い出など、心の中に浮かんだものを自由に描く。

2 漫画の表現

漫画の歴史

◆「（④　　　　　　　　）」（平安時代）や「**北斎漫画**」（江戸時代）などに漫画の原型が見られる。
> 本書p.82〜85を参照。

◆戦後、（⑤　　　　　　　）が登場し、多彩な表現やストーリー性を持つ現在の漫画の基礎をつくる。
> 1980年代以降、日本の漫画やアニメーションがさかんに輸出され、世界的に認知される。

漫画の表現

◆省略・単純化と（⑥　　　　　　）・誇張➡これらの工夫を組み合わせて、人物などをキャラクター化する。

◆**感情表現**➡キャラクターの目や口、まゆの形を変えることで、キャラクターの喜怒哀楽を表現する。

◆**コマ割り**➡基本は長方形だが、大きさを変えたり斜めに割ったりすることで、画面に変化を与える。

◆（⑦　　　　　　　）➡中にセリフを入れるが、ふきだしの形でも感情が表現される。

◆擬音語・擬態語＝（⑧　　　　　　　）➡「ブロロロ」「ドキッ」などの文字を、特徴あるレタリングで入れる。

◆**背景の効果**➡背景を省略して読者の関心をキャラクターに集中させたり、線などによってスピード感やキャラクターの心情を表現する。

絶対確認!

構想画	空想画
抽象画	
デカルコマニー	
スパッタリング	
ドリッピング	
モダンテクニック	
鳥獣戯画	北斎漫画
手塚治虫	省略・単純化
強調・誇張	キャラクター
コマ割り	ふきだし
オノマトペ	

モダンテクニックについては、本書のp.28〜31をもう一度見直しておこう。

⬇北斎漫画（葛飾北斎）

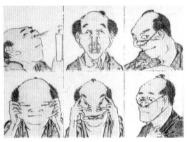

⬇さまざまなオノマトペ

教科書の図 □ にあてはまる語句を答えよう。

● さまざまな ①□

空想画…現実にないものを，空想して描く。

②□

…心の中で線や形・色などに自由に構成して描く。

第2編

● 漫画の ③□

・漫画のコマは通常長方形に区切るが，右の図のように，ところどころ斜めに区切ったり，大小の差をつけると，画面に変化が出ておもしろい。

こんな風に，ふきだしの形で感情表現もできるんだ！

● 漫画の背景の効果

・背景に ④□

を引くことで，スピード感や集中感を出す効果がある。

一問一答で要点チェック 次の各問いに答えよう。

□ /4問中

① 構想画を描くときに効果的に用いられるデカルコマニーやスパッタリングなどの技法を，まとめて何といいますか。

① _____

② モンドリアンが描いた，直線や青・赤・黄の三原色で構成される絵は，空想画と抽象画のどちらですか。

② _____

③ 江戸時代に漫画の原型的な表現をした浮世絵師はだれですか。

③ _____

④ オノマトペとよばれるのは，擬音語ともう一つは何ですか。

④ _____

美術館 日本の漫画は「MANGA」として世界中の人々に親しまれています。ヨーロッパや南米の有名なサッカー選手には，日本のサッカー漫画にあこがれて練習に励んだ人もいるほどです。

定 ステージ**2**
着のワークA

3 構想画・漫画

① **空想画と抽象画** 次の文章を読んで，あとの問いに答えなさい。 10点×5（50点）

　経験や想像からイメージを広げて描いた絵を（　　）という。（　　）には，現実にはないものを空想して描いた_a空想画と，心の中で線や形・色などに自由に構成して描いた_b抽象画がある。

(1)　（　　）にあてはまる語句を書きなさい。　　　　　　　　（　　　　　　　　　　）

(2)　下線部a・bについて，①・②の問いに答えなさい。

　　①　右のA・Bの絵は，空想画と抽象画のどちらになりますか。それぞれ書きなさい。

　　　　　　A（　　　　　　　　）
　　　　　　B（　　　　　　　　）

レベル
UP!
　　②　A・Bの絵の説明として正しいものを，次からそれぞれ選びなさい。　　A（　　　）B（　　　）

　　ア　現実にあるものの大きさを変えて，作者の心の中を表現している。

　　イ　顔の表情を強調したり背景の色使いなどで，作者の心の中を表現している。

　　ウ　具体的なものを単純化していくことで，普遍的な図形による構成に近づいている。

② **空想画と技法** 右の絵を見て，次の問いに答えなさい。 10点×5（50点）

よく
出る
(1)　A〜Cの絵は，偶然にできた色・形を利用して描かれています。それぞれの技法の名前を　　　　　から選びなさい。　　A（　　　　　　　　）

　　　　　　　　　　B（　　　　　　　　）　C（　　　　　　　　）

> スパッタリング　　マーブリング　　コラージュ
> デカルコマニー　　フロッタージュ　　ドリッピング

(2)　(1)のような技法を何といいますか。カタカナで書きなさい。

　　　　　　　　　　　　　　（　　　　　　　　　　）

(3)　経験や想像からイメージを広げて描く際の注意として誤っているものを，次からすべて選びなさい。　　（　　　　　　　　）

　　ア　詩や音楽から受けた印象を絵にしてもよい。

　　イ　実際にあるものの大きさは変えずに描く。

　　ウ　動物と文房具など関係ない物どうしを組み合わせてもよい。

　　エ　作品のテーマははっきりさせなくてよい。

　　オ　色や形の組み合わせで心の中を表現してもよい。

ヒント
の 森
①(2)Bはムンクの「叫び」という作品。作者の恐怖がどのように表現されているか考える。
②これらの技法については，本書のp.28〜31を見て，もう一度確認しておこう。

解答 p.9

定着のワークB ステージ**2**

3 構想画・漫画

/100

第2編

1 漫画の歴史 次の問いに答えなさい。

7点×4（28点）

よく出る (1) 右の**A・B**の絵は，漫画の原型が見られる作品です。それぞれの作品名を ▢▢▢▢ から選びなさい。

A（　　　　　　　　） B（　　　　　　　　）

| ちょうじゅうぎが 鳥獣戯画 | しぎさんえんぎえまき 信貴山縁起絵巻 | ほくさいまんが 北斎漫画 | げんじ 源氏物語絵巻 |

(2) **B**の絵が描かれたのは何時代ですか。

（　　　　　　　　）

(3) 戦後，「ジャングル大帝」や「火の鳥」を描き，多彩な表現やストーリー性を持つ現在の漫画の基礎をつくった人物はだれですか。

（　　　　　　　　）

2 漫画の表現 次の問いに答えなさい。

8点×9（72点）

レベルUP! (1) 右の図を見て，次の文章の**A～D**にあてはまる語句を， ▢▢▢▢ からそれぞれ選びなさい。

漫画の登場人物を（　**A**　）という。（**A**）は，図のように目が大きく（　**B**　）されたり，鼻やくちびるが（　**C**　）されるなど，実際の人物を（　**D**　）してつくられる。

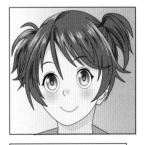

A（　　　　　　　　） B（　　　　　　　　）
C（　　　　　　　　） D（　　　　　　　　）

| デフォルメ　省略・単純化　キャラクター　強調・誇張 |

(2) 右の図は，漫画のセリフが入る枠です。

① これを何といいますか。 （　　　　　　　　）

② **X・Y**の枠の形から，示されていることを，次からそれぞれ選びなさい。 X（　　　） Y（　　　）

ア 驚いている　　イ 心の中で思っている　　ウ 悲しんでいる

(3) 右の図を見て，①・②の問いに答えなさい。

① 図中の「ビューン」「ピカッ」などの擬音語・擬態語をカタカナで何といいますか。

（　　　　　　　　）

実技 ② ロボットが右から左へ猛スピードで移動している感じを出すため，図中に線を描き入れなさい。

 ヒントの森 ❶(2)Aは江戸時代の作品。Bはさらに古い時代の作品。 ❷(1)人物の描かれ方によっては，BとCが逆になることもある。(3)線によってスピード感や心情を表現するのも大切な技法。

確認のワーク　ステージ **1**

4　版画

解答 p.10

教科書の要点　（　）にあてはまる語句を答えよう。

わからないときは，**絶対確認！** から答えをさがそう。

1 版画

● （①　　　　　　　）➡版でインクを転写・透写することによって複数枚の絵画を制作する技法。
　　　　　　　　　　　　版画の技法は，商業印刷に応用されている。

◆下絵を描く→版をつくる→刷るという複数の作業が必要。**間接的な表現方法。**

◆同じ作品を何枚も作成することが可能。

◆孔版以外は，左右逆の版をつくらなければならない。

● 版画の種類➡版種という。

◆（②　　　　　　　）➡版の凸部にインクをつけ，紙の上からばれんでこすって刷り取る。

　● 主なもの…木版画や紙版画，**活版印刷**

◆（③　　　　　　　）➡版の凹部にインクを詰め，凹部以外のインクをふき取り，**プレス機** を使って刷り取る。
　　　　　　　　　　　　　強い圧力をかける。

　● 主なもの…ドライポイントやエッチング，**グラビア印刷。**

◆孔版➡版に穴をあけて，**スキージー** を使って穴を通してインクを刷り込む。

　● 主なもの…（④　　　　　　　）やステンシル，**スクリーン印刷。**
　　　　　　　　　　　　　型紙の上から絵の具をぬって描画。

◆平版➡水と油が反発し合う性質を利用し，平らな面にインクが付く面と付かない面をつくる。

　● 主なもの…リトグラフやモノタイプ，**オフセット印刷。**
　　　　　　　　　　　現在の印刷物の主流。

● 主な版画

◆（⑤　　　　　　　）➡凸版。**彫刻刀** で版をつくり，ばれんで刷り取る。

◆ドライポイント➡凹版。**塩化ビニール板** などにニードルで傷をつけ版をつくる。

◆（⑥　　　　　　　）➡凹版。**銅板** などに防食剤を塗り，ニードルで傷をつけ，腐食液につけることで版をつくる。
　　　　　　　　　　　ドライポイントよりも繊細な表現が可能。

◆シルクスクリーン➡孔版。穴をあけた原紙を絹などのスクリーンを張った枠に接着して版をつくり，**スキージー** で刷る。

◆（⑦　　　　　　　）➡**アラビアゴム液** の作用で描画部分以外を親水性にして，油性のインクが描画部分に残るようにして，プレス機で刷る。

絶対確認！

版画	凸版
ばれん	木版画
凹版	プレス機
ドライポイント	エッチング
孔版	スキージー
シルクスクリーン	
平版	リトグラフ

⬇凸版（木版画）の作品

⬇凹版（エッチング）の作品

⬇平版（リトグラフ）の作品

種類によって味わいはさまざまだね。

教科書の図　□にあてはまる語句を答えよう。

● 版画の種類

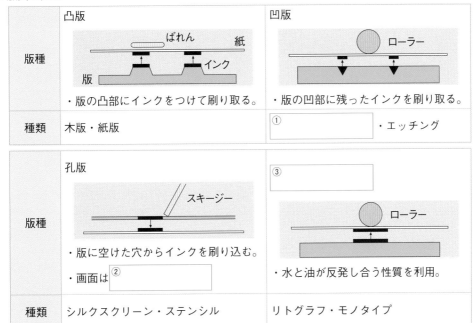

	凸版	凹版
版種	・版の凸部にインクをつけて刷り取る。	・版の凹部に残ったインクを刷り取る。
種類	木版・紙版	① ・エッチング

	孔版	③
版種	・版に空けた穴からインクを刷り込む。 ・画面は ②	・水と油が反発し合う性質を利用。
種類	シルクスクリーン・ステンシル	リトグラフ・モノタイプ

● 版画に使う道具

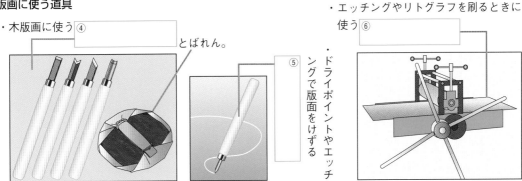

・木版画に使う ④ とばれん。

⑤ ・ドライポイントやエッチングで版面をけずる

・エッチングやリトグラフを刷るときに使う ⑥

第2編

一問一答で要点チェック　次の各問いに答えよう。 ／4問中

①版画の表現は，通常の絵画に比べて直接的・間接的のどちらになりますか。

　①＿＿＿＿＿＿＿

②シルクスクリーンでインクを刷り込むときに使う，ヘラのような道具を何といいますか。

　②＿＿＿＿＿＿＿

③リトグラフは，何と何が反発し合う性質を利用した版画ですか。

　③＿＿＿＿＿＿＿

④リトグラフと同じ仕組みを用いている印刷の種類を何といいますか。

　④＿＿＿＿＿＿＿

美術館　リトグラフは，18世紀末にドイツの劇作家ゼネフェルダによって偶然発見されました。他の版画に比べると，画家への負担が少ないためまたたく間に広まったのです。

定 ステージ❷
着のワークA

4 版画

解答 p.10

/100

❶ 版画 次の文章を読んで，あとの問いに答えなさい。 8点×9（72点）

　版画には大きく分けて４つの種類がある。木版画に代表される（　A　），a ドライポイントなどの（　B　），シルクスクリーンなどの（　C　），リトグラフなどの（　D　）である。

　版画は，b 版をつくり c 刷るという工程が加わるため，通常の絵画よりも手間がかかり，表現も間接的になるが，複数枚の絵画をつくることができる。また，その方法は d 印刷技術にも応用されている。

よく出る (1)　A～Dにあてはまる版画の種類を，□□□からそれぞれ選びなさい。　A（　　　　　）　B（　　　　　）
　　　　　　C（　　　　　）　D（　　　　　）

| 平版（へいはん） | 紙版（かみはん） | 凹版（おうはん） |
| 穴版（あなはん） | 凸版（とっぱん） | 孔版（こうはん） |

(2)　下線部 a について，Bの例にはドライポイントの他に何がありますか。１つ書きなさい。
（　　　　　　　　）

レベルUP (3)　下線部 b について，文中のA～Dのうち１つだけ左右逆に版をつくらなくてよいものがあります。その記号を書きなさい。（　　　）

(4)　下線部 c について，次の①・②の道具名を書きなさい。
　①　木版画を刷るときに紙の上からこする，竹の皮などでできた道具。
　②　ドライポイントやリトグラフを刷るときに，強い圧力をかける機械。
　　　　　　　　　①（　　　　　　）②（　　　　　　）

(5)　下線部 d について，現在多くの印刷物に用いられている，オフセット印刷と同じ原理のものを，(1)の□□□から選びなさい。（　　　　　　）

❷ 版画の工程 次のA～Dの絵は，4種類の版画の工程の１つを示したものです。それぞれどの版画を示していますか。□□□から選びなさい。 7点×4（28点）

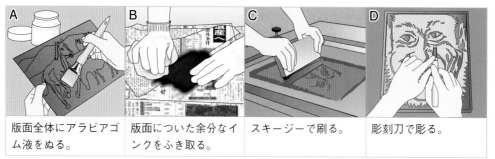

| A | B | C | D |
| 版面全体にアラビアゴム液をぬる。 | 版面についた余分なインクをふき取る。 | スキージーで刷る。 | 彫刻刀で彫る。 |

　　　A（　　　　　）　B（　　　　　）
　　　C（　　　　　）　D（　　　　　）

| 木版画　　ドライポイント |
| シルクスクリーン　　リトグラフ |

ヒントの森 ❶(2)銅板と腐食液で版をつくる版画。(3)版からインクを転写するのではなく，穴を通して刷るもの。(5)オフセット印刷の版は，凹凸がほとんどない。

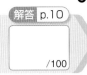

定 ステージ**2**
着 のワーク**B**　　**4　版画**

❶　版画　次の表を見て，あとの問いに答えなさい。　　(6)は10点，他は6点×15(100点)

版種	A（　　）	B 平版	C（　　）	D（　　）
種類	エッチング	（　あ　）	（　い　）	木版画
特色	（　a　）	（　b　）	（　c　）	（　d　）

 (1)　A・C・Dの（　）にあてはまる版種の名前をそれぞれ書きなさい。

A（　　　　　　　　）　C（　　　　　　　　）　D（　　　　　　　　）

(2)　あ・いにあてはまる版画を，　　　　からそれぞれ選びなさい。　あ（　　　　　　　）　い（　　　　　　　）

> シルクスクリーン　　ドライポイント
> リトグラフ　　スタンピング

(3)　次の①・②の説明は表中のa～dのどれにあてはまりますか。

①　水と油が反発し合う性質を利用し，油性インクで刷る。　　　　　　（　　　）

②　版のへこみに残ったインクを，プレス機の強い圧力で刷り取る。　　（　　　）

(4)　A～Dの版画をつくるときに用いる用具を，次からそれぞれ選びなさい。

ア　彫刻刀・ばれん　　　イ　ニードル・腐食液　　　　　A（　　　）　B（　　　）
ウ　アラビアゴム液　　　エ　枠・スキージー　　　　　　C（　　　）　D（　　　）

(5)　次のX～Zは表中A～Dのどの版種でつくられたものですか。

X（　　　）　Y（　　　）　Z（　　　）

(6)　表中のA・B・Dは，下書きを版に描いたり転写する際に，どんな点に注意する必要がありますか。簡単に書きなさい。

（　　　　　　　　　　　　　　　　　　　　　　　　　　　　　　　　　　　　）

(7)　版画について正しく説明しているものを，次からすべて選びなさい。

ア　同じ作品を複数枚つくることができる。　　　　　　　　　　　　（　　　）
イ　水墨画は木版画の技術でつくられている。
ウ　オフセット印刷には木版画と同じ原理が用いられている。
エ　刃物や薬品を使うことがあるので，取りあつかいに注意する。

 ❶(2)ドライポイントはA，スタンピングはDの版種に分類される。(6)下書きの向きに着目。Cの版種のみ，この点に注意しなくてよい。(7)彫刻刀や腐食液の取りあつかいに注意する。

解答 p.11

確認のワーク ステージ**1**

5 木版画・ドライポイント

教科書の要点 （　）にあてはまる語句を答えよう。

わからないときは，絶対確認！から答えをさがそう。

1 木版画

●**木版画**➡**凸版**。**単色刷り**，**一版多色刷り**，**多版多色刷り**がある。
———黒一色で表現。

　◆（①　　　　　　　　）➡輪郭線を彫り込み，黒の刷り紙に絵の
りんかくせん は こ
　具の色を変えて刷る。

　◆**多版多色刷り**➡使用する色の数だけ版をつくる。**浮世絵**など。
うきよ え

●**木版画の道具**
ちょうこくとう
　◆**彫刻刀**➡（②　　　　　　　　），**三角刀**，**切り出し刀**，**平刀**な
　　　　　　　　　　　　　　　　———広い部分を彫るのに適している。
　どがある。

　◆**版木，ローラー，インク，ばれん**など。
　　———シナベニヤ，カツラ，ホオ，ヤマザクラなどの板。

●**木版画の技法**

　◆**手順**➡下絵を描く→版木に転写する→版木を彫る→刷る。

　◆輪郭線を残して周りを彫る（③　　　　　　）と，輪郭線を
いんこく
　彫って白くぬく**陰刻**がある。

　◆**インク**➡凸面に均一につくようにする。
とつめん

　◆（④　　　　　　　　）➡**中心から外へ，円を描くように圧力を**
　かける。

2 ドライポイント
おうはん
●**凹版**➡**ドライポイント**と**エッチング**などがある

　◆**ドライポイント**➡**塩化ビニル（塩ビ）板**や**銅板**に直接傷をつけ
おう ぶ
　て，凹部と（⑤　　　　　　　　）（まくれ）にインク
　つ
　を詰めて刷る。**力強い表現**が可能。

　◆（⑥　　　　　　　　）➡**防食剤**をぬった銅板をひっ
びょうが ぼうしょくざい
　かいて描画し，**腐食液**につけることで版をつくる。
ふ しょくえき
　より**細かい表現**が可能。

●**ドライポイントの道具と技法**

　◆**版材**➡透明な塩化ビニル板は下絵を透かして彫る
　　　———銅板などの金属板を用いることもある。
　ことができる。

　◆（⑦　　　　　　　　）➡**先をとがらせて**おく。立てて使い，
なな
　斜めに彫り込まないようにする。

　◆**タンポ・ダバー**➡版材の凹部にインクを詰め込む。

　◆（⑧　　　　　　　　）➡**強い圧力で刷り取る**。刷り紙は**少し**
しめ
　湿らせるとインクを刷り取りやすい。

✔ **絶対確認！**

木版画	単色刷り
一版多色刷り	多版多色刷り
彫刻刀	丸刀
三角刀	切り出し刀
平刀	ばれん
陰刻	陽刻
ドライポイント	
エッチング	バー（まくれ）
ニードル	タンポ
ダバー	プレス機

⤵**彫刻刀の使い方**

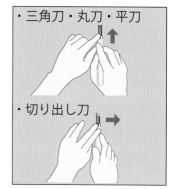

・三角刀・丸刀・平刀

・切り出し刀

⤵**陰刻**左**と陽刻**右

⤵**ドライポイントのバー（まくれ）**

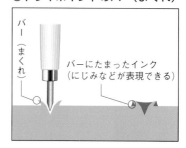

バー（まくれ）

バーにたまったインク
（にじみなどが表現できる）

55

教科書の図 ☐にあてはまる語句を答えよう。

● 彫刻刀の種類

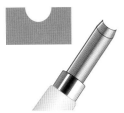
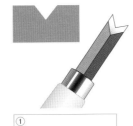

丸刀
・広い部分を彫るのに適している。

① ☐
・細くて鋭い線。

② ☐
・広い面やぼかし。

③ ☐
・輪郭線やより細い線。

<div style="float:right">第2編</div>

● ばれんの使い方

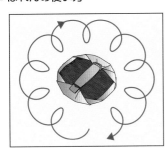

・中心から外へ、
④ ☐
を描くように圧力をかける。

● ニードルの使い方

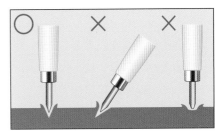

○　×　×

・ニードルはまっすぐ立てて使う。
・先はするどく⑤ ☐ ておく。

● ドライポイントの刷りに使う道具

・版の凹部にインクを詰め込むために使う
⑥ ☐ とダバー。

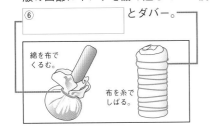

綿を布でくるむ。
布を糸でしばる。

● プレス機のしくみ

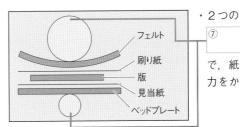

フェルト
刷り紙
版
見当紙
ベッドプレート

・2つの
⑦ ☐
で、紙と版に強い圧力をかけて刷る。

一問一答で要点チェック　次の各問いに答えよう。

☐ /4問中

①木版画の版を彫るための、丸刀・三角刀・平刀・切り出し刀などをまとめて何といいますか。 ☐①

②一版多色木版画は、何色の紙に刷ることが多いですか。 ☐②

③ドライポイントの版材で、あつかいやすく、下絵を透かして彫ることができるのは何板ですか。 ☐③

④ドライポイントを刷るとき、刷り紙は乾燥していたほうがよいですか、それとも湿っていたほうがよいですか。 ☐④

美術館　多版多色刷り版画の代表的なものは日本の浮世絵ですが、絵師のほかに版木を彫る彫り師、1色ずつ紙に刷る摺師がいました。浮世絵は完全な分業体制でつくられていたのです。

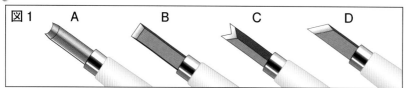

定ステージ②着のワークA

5 木版画・ドライポイント

/100

❶ 木版画の道具 次の図を見て，あとの問いに答えなさい。(2)は8点×2，他は9点×6 (70点)

図1　A　　B　　C　　D　　図2

(1) 図1中のA・Bの彫刻刀の名称を，[⋯⋯]からそれぞれ選び
なさい。　　A（　　　　）B（　　　　）

丸刀	三角刀
平刀	切り出し刀

(2) 図1中のC・Dの彫刻刀で彫った断面を，次からそれぞれ選
びなさい。

C（　　　）D（　　　）

ア　　イ　　ウ　　エ

(3) 次の①・②の表現をしたいとき，A～
Dのどの彫刻刀を使えばよいですか。

①（　　　）②（　　　）

① 細い線や輪郭線を引きたいとき。　② ぼかしの表現をしたいとき。

(4) 図2は紙に刷るとき圧力を加えるための道具です。これを何といいますか。

（　　　　　　　　）

(5) (4)の動かし方として正しいもの
を，右から選びなさい。

（　　　　　　　　）

ア　　イ　　ウ　　エ

❷ 木版画の表現 次の文章を読んで，あとの問いに答えなさい。　　10点×3 (30点)

● （　A　）…黒インク一色で刷る。a 陰刻と陽刻を組み合わせて表現するとよい。

● （　B　）…黒い紙にさまざまな色で刷る。1つの版木に輪郭線を陰刻で彫って版をつ
くる。

● （　C　）…色の数だけ版を用意する。b 江戸時代を代表する絵画は，この方式でつく
られた。

(1) A～Cのうち，Bにあてはまるもの
を，[⋯⋯]から選びなさい。

一版多色刷り	多版多色刷り	単色刷り

（　　　　　　　　）

(2) 下線部aについて，右のX・Yのうち，Xにあて
はまるのは陰刻・陽刻のどちらですか。

（　　　　　　　　）

(3) 下線部bについて，この絵画の名前を書きなさい。

（　　　　　　　　）

X　　Y

ヒントの森 ❶(3)①Cでも細い線は彫れるが，より鋭い線を引きたい場合を考える。②ぼかしの表現は，版
木を浅く彫ることで可能。　❷(2)陰刻は輪郭線を彫り，陽刻は輪郭線の周りを彫る。

定 ステージ**2** 着のワーク**B**

5 木版画・ドライポイント

①　ドライポイントの道具　次の問いに答えなさい。　　　(1)は10点，他は9点×5（55点）

> 彫刻刀　　ニードル　　タンポ　　ダバー　　プレス機　　スキージー

A

(1)　Aの道具の名前を上の　　　　　から選びなさい。
（　　　　　　）

(2)　(1)の使い方として正しいものを，次から選びなさい。　（　　　　　　）

ア　　　　イ　　　　ウ

B

(3)　Bの道具のうち，⬭で示したものの名前を上の　　　　　から選びなさい。
（　　　　　　）

(4)　Bの使い方として正しいものを，次から選びなさい。
（　　　　　　）

C

ア　版にインクをつける時に模様のような効果を出す。
イ　版の凹部（おうぶ）の奥にまでインクを詰（つ）め込（こ）む。
ウ　余分（よぶん）なインクを落（お）とすため，版の裏から押（お）し込（こ）む。

(5)　Cの道具の名前を上の　　　　　から選びなさい。
（　　　　　　）

(6)　(5)で刷るとき，刷り紙はどのようにするとよいですか。次から選びなさい。　（　　　　　　）
ア　少し湿（しめ）らせておく。　　イ　よく乾燥（かんそう）させておく。
ウ　水をはじく薬品をぬっておく。

②　ドライポイントとエッチング　次の文のうち，ドライポイントにあてはまるものにはA，エッチングにあてはまるものにはB，どちらにもあてはまるものには○，どちらにもあてはまらないものには×を書きなさい。
9点×5（45点）

①　版材として銅板を用いることがある。
②　版材として塩化ビニル板を用いることがある。
③　バーというまくれを使って，多彩な表現ができる。
④　腐食液（ふしょくえき）という薬品が必要である。
⑤　凸版（とっぱん）の版画である。

①（　　　）②（　　　）③（　　　）④（　　　）⑤（　　　）

ヒントの森　**①**(2)Aの道具は鋭くしたものをまっすぐ立てて使う。　**②**エッチングは金属の腐食を利用した版画なので，版材は金属板である必要がある。凸版には木版画などがあてはまる。

解答 p.11

確認のワーク ステージ❶

6 彫刻

教科書の要点 （　）にあてはまる語句を答えよう。

わからないときは，**絶対確認!** から答えをさがそう。

❶ 彫刻の種類

●**彫刻とは**➡対象を空間の中に立体として表現する方法。

◆材料・作り方による分類➡塑造と彫造

- （①　　　　　　　　）(モデリング)…粘土や石膏などを，内から付け加えてつくる。ブロンズ像は塑造の作品を型取りし鋳造したもの。

- **彫造**(カービング)…石材や木材などを，外から彫り刻んでつくる。彫りすぎると修正ができない。

◆形態による分類➡丸彫りとレリーフ

- **丸彫り**…完全な立体。あらゆる方向から鑑賞できる。
- （②　　　　　　　　）(浮き彫り)…平面上に半立体で表現。正面から鑑賞。 ——絵画と彫刻の両方の性格をあわせ持つ。

◆**彫刻の美しさ**➡**量感・均衡・動勢**によって表現。
ボリューム　バランス　ムーブマン

❷ 彫刻の技法

●**粘土による塑造**

◆**粘土**➡土粘土，油粘土，紙粘土などがある。**よく練って空気を抜いておく**。——粘りを強くしたり，質を均一にすることが目的。

◆（③　　　　　　　　）➡粘土が崩れないよう，骨組みとする。木材・針金・縄などを組み合わせてつくる。

◆**へら**➡心棒におおまかに肉付けした後，へらで細部を仕上げていく。へらにはさまざまな種類がある。——切りべら，かきべら，くしべらなど。

●**木材や石材による彫造**

◆書き写したデッサンをもとに，（④　　　　　　　　）をのこぎりなどで行う。

◆木材は（⑤　　　　　　　　）で，石材は**マイナスドライバー**やたがねなどで彫り進める。のみは刃裏を上にして使う。

◆彫刻刀ややすりを使いながら，細部を仕上げる。

●**レリーフ(浮き彫り)**

◆凹凸が大きい順に，高肉，（⑥　　　　　　　），薄肉に分けられる。

◆塑造のレリーフ➡木片を打ち付けた板に粘土で土台をつくり，さらに盛っていく。

◆彫造のレリーフ➡**背景から彫り下げていく**。

絶対確認!

彫刻	塑造
彫造	丸彫り
レリーフ	量感
均衡	動勢
心棒	へら
あら取り	のみ
たがね	高肉・中肉・薄肉

⬇**塑造左と彫造右**

⬇**丸彫り左とレリーフ右**

レリーフは，彫刻と絵画の両方の性格をもっているんだね。

⬇**塑造の心棒**

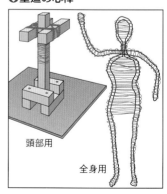

頭部用

全身用

教科書 の 図　　□にあてはまる語句を答えよう。

第2編

● 塑造の道具と材料

心棒
・木材・針金・縄などを
　組み合わせてつくる。

① [　　　　　]

・よく練って空気を抜
　いておく。

② [　　　　　]

・用途に応じて種類を
　使い分ける。

● のみの使い方

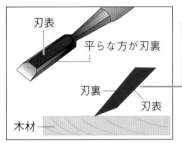

刃表
平らな方が刃裏
刃裏
刃表
木材

・③ [　　　　　]
を下にして彫る。

● レリーフの種類

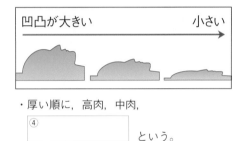

凹凸が大きい　　　　　小さい

・厚い順に，高肉，中肉，
④ [　　　　　]
という。

● 彫刻の三要素

⑤ [　　　]（ボリューム）	彫刻のもつかたまりとしての重量感のこと。
⑥ [　　　]（バランス）	彫刻が全体的にバランスが取れ，調和していること。
動勢（ムーブマン）	作品から伝わる動きや勢い，方向性のこと。

一問一答 で要点チェック　　次の各問いに答えよう。

　　　　　　　　　　　　　　　　　　　　　　　　　　　　/4問中

①粘土を盛ってつくる塑造に対し，木材や石材を彫ってつく
　る彫刻を何といいますか。　　　　　　　　　　　　　　　① [　　　]

②平面上に半立体で表現するレリーフに対し，完全な立体と
　して表現する彫刻を何といいますか。　　　　　　　　　　② [　　　]

③塑造で，心棒に大まかに粘土を盛っていくことを何といい
　ますか。　　　　　　　　　　　　　　　　　　　　　　　③ [　　　]

④石材を彫って彫刻をつくるとき，のみの代用として使われ
　る道具にはどのようなものがありますか。　　　　　　　　④ [　　　]

めざせ美術館　ブロンズで鋳造された銅像は，もともとは粘土でつくられた塑像です。粘土からかたどりし，金属を流し込むことで，耐久性があり半永久的に保存可能な銅像になるのです。

 ステージ**2**
着のワークA

解答 p.12

6 彫刻

/100

① 彫刻の種類 次の文章を読んで，あとの問いに答えなさい。

10点×7（70点）

　彫刻には大きく分けて，外から彫り刻んでつくる（　A　）と，内から付け加えてつくる（　B　）の2つがある。それぞれa 材料やb 道具やc 工程が異なるが，d 量感・均衡・動勢の3要素を重視する点で共通している。

よく出る (1)　A・Bにあてはまる語句を書きなさい。

A（　　　　　　　） B（　　　　　　　）

(2)　下線部aについて，Bの材料になるものを，次からすべて選びなさい。

　ア　石膏　　イ　大理石　　ウ　木材　　エ　粘土　　（　　　　　）

(3)　下線部bについて，Aをつくるときに使う道具を次からすべて選びなさい。

（　　　　　）

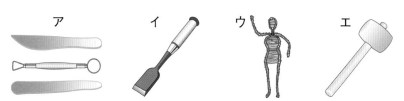

　　ア　　　　　　　イ　　　　　　ウ　　　　　　エ

(4)　下線部cについて，材料にデッサンを書き写す必要があるのは，A・Bのどちらですか。

（　　　　　）

(5)　下線部dについて，彫刻作品から伝わる動きや勢い・方向性は，3要素のどれにあてはまりますか。　（　　　　　）

レベルUP! (6)　右のX・Yは同じ作者による彫刻です。Bにあてはまるのはどちらですか。

（　　　　　）

X　　　　　　　Y

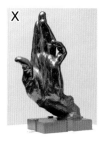

② 浮き彫り 次の各問いに答えなさい。

10点×3（30点）

(1)　浮き彫りのことをカタカナで何といいますか。（　　　　　　　）

レベルUP! (2)　(1)は彫り出された部分の厚みによって，右の図の3種類に分けられます。□□□にあてはまる語句を書きなさい。

（　　　　　　　）

□□□　　中肉　　薄肉

(3)　(1)について正しく説明しているものを，次から選びなさい。（　　　　　）

　ア　あらゆる角度から鑑賞することができる。

　イ　彫刻と絵画の両方の性格をもっている。

　ウ　木の板を彫る場合は，先に人物などを仕上げ，最後に背景を彫り下げる。

 ①(3)粘土で彫刻をつくるときの道具が2つ含まれている。(6)Xは高村光太郎の「手」，Yは「鯰」である。　**②**(2)「厚肉」とはよばないので注意。(3)浮き彫りは正面から鑑賞する。

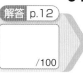

 ステージ2
のワークB

6 彫刻

① **塑造** 次の図を見て，あとの問いに答えなさい。 10点×5（50点）

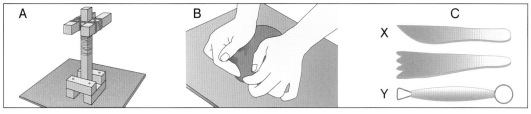

(1) Aは粘土の重みで像がくずれるのを防ぐために用います。これを何といいますか。

（　　　　　）

(2) 人物像をつくるとき，Aの形は頭像と全身像のどちらに向いていますか。

（　　　　　）

(3) Bは粘土を練（ね）っているところです。粘土を練る目的を簡単に書きなさい。

（　　　　　　　　　　　　　）

よく出る (4) Cは塑造に用いるへらです。X・Yのへらの使い方にあてはまるものを，次からそれぞ

れ選びなさい。 X（　　　）Y（　　　）

ア 粘土を削（けず）ったり切り抜いたりする。

イ 面を大まかにつくる。 ウ 粘土をかき取る。

② **彫造** 右の図を見て，次の問いに答えなさい。 10点×5（50点）

(1) Aはデッサンした木材から，余分な

部分を切り落とすことを示しています。

この工程名を

から選びなさい。

（　　　　　）

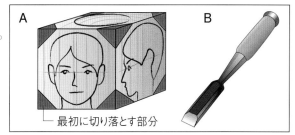

> 下削り
> あら取り
> クロッキー

└─ 最初に切り落とす部分

(2) (1)の作業によく使われる道具を，次から選びなさい。 （　　　　　）

ア のこぎり イ 木工やすり ウ 彫刻刀（ちょうこくとう）

(3) Bの道具を何といいますか。 （　　　　　）

よく出る (4) 右の図は，Bの材料へのあて方を示していま

す。正しいあて方は，ア・イのどちらですか。

（　　　　　）

ア イ

(5) 彫造（ちょうぞう）による作業は，粘土による塑造（そぞう）よりも慎

重に行う必要があります。それはなぜですか。

簡単に書きなさい。

（　　　　　　　　　　　　　）

 ヒントの森 ①(4)Xのへらは他のものに比べて先端が鋭い。Yのへらの輪状になった部分の使い方を考える。
②(2)余分な部分を大きく切り落とす。(5)粘土は失敗してもやり直しができる。

解答 p.12

確認のワーク ステージ1

7 工芸

教科書の要点 （　）にあてはまる語句を答えよう。

わからないときは，絶対確認！ から答えをさがそう。

1 工芸

●木工

◆木材の種類➡（① 　　　　　　　　　）と板目板がある。
　└収縮やねじれが少ない。

◆木目➡ならい目と逆目があり，ならい目削りが削りやすい。

◆（② 　　　　　　　　　）縦引き刃は木目に沿って，横引き刃は垂直に引く。
　└刃の目が大きい。　　　　　　　└刃の目が小さい。

◆電動糸のこ盤➡刃は下向きに取り付ける。

◆彫りの種類➡片切り彫り，薬研彫りなど。

●紙細工

◆紙の種類➡（③ 　　　　　　　　），和紙，段ボールなど。

◆紙の目➡目に沿ったほうが折りやすく切りやすい。目の向きによって縦目・横目がある。

◆加工➡切る・折る・曲げる。折ったり曲げたりすることで，強度が上がる。

　●（④ 　　　　　　　　　）…細かくちぎった紙を型の上から貼り合わせて作った立体。
　　　　　└人形やお面などの伝統工芸にも用いられる。

●金属

◆金属の性質➡叩くと広がる（⑤ 　　　　　　　）と，引っ張ると伸びる延性があり，加工しやすい。

◆金属の種類➡銅，アルミニウム，真ちゅうなど。
　　　　　　　　　　　　　　　　└銅と亜鉛の合金。トランペットなどの楽器にも用いられる。

◆加工の種類

　●（⑥ 　　　　　　　　　）…金属の表面に彫刻する。

　●鍛金…金属板や棒などをたたいてつくる。

　●鋳金…溶かした金属を型に流し入れる。

◆用具➡金切りばさみ（直刃と柳刃），つち（いもづちとからかみづち），たがねなど。
　　　　　　　　└直線　└曲線　　　　　　└大まかに打ち出す。
　　　　└輪郭や模様を打ち出す。

●焼き物

◆整形の技法➡手びねり，（⑦ 　　　　　　　　），板づくり，ろくろづくりなど。
　　　　　　　　　　　　　　└細くのばした粘土を巻いてつくる。

　●（⑧ 　　　　　　　　）…粘土を水で溶いたもの。接着に使う。

◆制作過程➡土練り→成形→乾燥→素焼き→絵付け→施釉→本焼き。
　　　　　　　　　　　　　　　　　　　　　└釉薬（うわぐすり）をぬる。

⬇電動糸のこ盤の刃の付け方

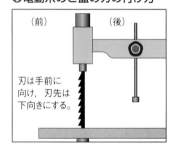

（前）　　　（後）

刃は手前に向け，刃先は下向きにする。

⬇両刃のこぎり

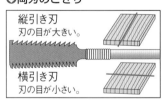

縦引き刃
刃の目が大きい。

横引き刃
刃の目が小さい。

⬇金属板の打ち出し

教科書の図 ◯にあてはまる語句を答えよう。

第2編

◉ 木材の種類

柾目版
・収縮やねじれが少なく，加工しやすい。

①

・収縮やねじれがおこりやすい。

◉ 木目

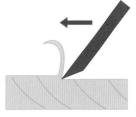

②

・木目に沿っているため削りやすい。

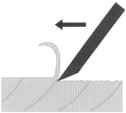

逆目
・木目に逆らっているため，削りにくい。

◉ 紙の性質

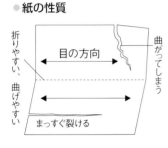

・紙の

③

に沿うと裂きやすく曲げやすい。

◉ 金切りばさみの使い方

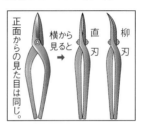

・直刃のはさみは直線，柳刃のはさみは

④

を切るのに使う。

◉ 焼き物の成形の仕方

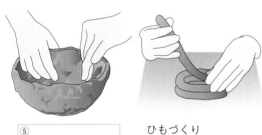

⑤ 　　　　ひもづくり

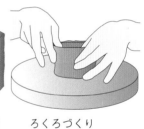

⑥ 　　　　ろくろづくり

一問一答で要点チェック 次の各問いに答えよう。

/4問中

①両刃のこぎりで木目に沿って切るのに使うのは，縦引き刃と横引き刃のどちらですか。

①

②波状の紙を表裏の紙で挟んで接着し，強度を持たせた紙を何といいますか。

②

③金属板を大まかに打ち出すときに使うのは，いもづちとたがねのうちどちらですか。

③

④焼き物で，本焼きの前に釉薬（うわぐすり）をぬる作業を何といいますか。

④

美術館 柾目とも板目とも異なり，複雑な模様を持つ木材を杢目（もくめ）といいます。杢目材は独特な美しさがあるため，バイオリンなどの裏板に使われたりします。

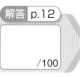

/100

定着のワークA ステージ❷ 7 工芸

① **木工** 次の問いに答えなさい。　　　　　　　　　　　　10点×5（50点）

よく出る（1）自然材には①板目板と②柾目板があります。それぞれにあてはまるものを次から選びなさい。　　　　　　　　　　　　　　　　　　　①（　　　）②（　　　）

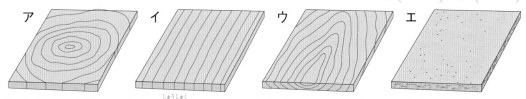

ア　　　　　　　　イ　　　　　　　　ウ　　　　　　　　エ

（2）板目板と柾目板のうち、収縮やねじれが少なく、加工しやすいのはどちらですか。

（　　　　　　　　　）

よく出る（3）次のA〜Cは木彫の断面を示しています。Aにあてはまるものを┈┈┈から選びなさい。

（　　　　　　　　　）

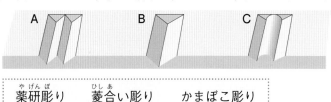

A　　　　　　　　B　　　　　　　　C

┈┈┈┈┈┈┈┈┈┈┈┈┈┈┈┈┈┈┈┈┈
薬研彫り　　菱合い彫り　　かまぼこ彫り
┈┈┈┈┈┈┈┈┈┈┈┈┈┈┈┈┈┈┈┈┈

実技（4）電動糸のこ盤に刃を正しく取り付けるとどうなりますか。右の図中に正しく書きなさい。

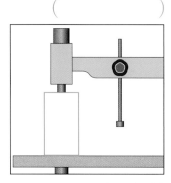

② **紙細工** 次の問いに答えなさい。　　　　　　　　　　　10点×5（50点）

（1）次の説明にあてはまる紙を何といいますか。　　　　（　　　　　　　　　）

● コウゾ・ミツマタなどを原料に、主に手すきでつくられる紙。

レベルUP!（2）紙を①曲げるとき、②折るときの工夫としてあてはまるものを、次からそれぞれ選びなさい。　　　　　　　　　　　　　　　　　　　①（　　　）②（　　　）

ア　カッターナイフで軽くなぞっておく。
イ　円柱状のものに巻きつけておく。
ウ　湿らせておく。

記述（3）右の写真は、紙でできた携帯用のいすです。これは紙のどのような性質を利用していますか。簡単に書きなさい。

（　　　　　　　　　　　　　　　　　　　）

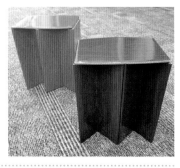

（4）細かくちぎった紙を水に浸して型の上から貼り付けていくことで、立体をつくることができます。これを何といいますか。　　　　　　　　　　　　　　　（　　　　　　　　　）

ヒントの森 ❶(1)板目は木の中心から離れて引かれた板。柾目は中心に向かって引かれた板。(4)刃を下向きにつけるとよい。　❷(3)どのようにすると強度が高くなるのかを説明する。

解答 p.13

/100

 ステージ **2**
着のワークB

7　工芸

 1　金属　次の問いに答えなさい。

10点×5（50点）

(1)　次の文中の ｜ ｜内の語句のうち，正しいほうを選びなさい。

①　金属のもつ性質のうち，叩くと広がるものを ｜ 展性　延性 ｜ という。

（　　　　　　）

②　金属加工のうち，板や棒などをたたいてつくることを ｜ 鋳金　鍛金 ｜ という。

（　　　　　　）

(2)　次の図は金属加工の道具を示しています。①・②の問いに答えなさい。

からかみづち
いもづち
たがね
のみ

①　A・Bの道具を何といいますか。□□□□□からそれぞれ選びなさい。

A（　　　　　　）

B（　　　　　　）

②　CとDは金切りばさみです。右の図の赤い線に沿って切る場合は，CとDのどちらを使った方がよいですか。（　　　　　　）

 2　焼き物　次の図を見て，あとの問いに答えなさい。

10点×5（50点）

(1)　A～Cの成形の方法にあてはまるものを□□□□□からそれぞれ選びなさい。

A（　　　　　　）

B（　　　　　　）　C（　　　　　　）

手びねり
ひもづくり
板づくり
ろくろづくり

(2)　Bの成形では，接着面に傷をつけたあと，粘土を水で溶いたものをぬります。これを何といいますか。（　　　　　　）

(3)　焼き物は本焼きの前に「施釉」とよばれる作業をします。これはどんな作業ですか。簡単に書きなさい。

（　　　　　　　　　　　　　　　　　　）

 第2編

 ヒントの森　❶(1)②ほかに表面に彫刻することと，溶かして型に流し込むことがある。(2)②曲線を切る場合にはどちらの刃が適切か。　❷(3)「施釉」の「釉」は何を示すのかを考える。

解答 p.13

確認のワーク ステージ **1**

8 ポスター

教科書の要点 （　　）にあてはまる語句を答えよう。

わからないときは，**絶対確認！** から答えをさがそう。

1 ポスターの知識

●ポスターの役割

◆宣伝➡イベントの告知，商品の宣伝。

◆（①　　　　　　　）➡注意や意識向上を訴える。

●ポスター制作で重要なこと

◆伝える内容を明確にする。

◆わかりやすい表現を工夫する。

◆目立つ。

◆掲示する場所との調和。

> ポスターのテーマには，学校生活に関するもの，社会生活に関するものの他，自分の主張を訴えるものなどがあるね。

2 ポスターの制作

●ポスター制作の流れ

◆（②　　　　　　　）についてさまざまな方向から考える。

● どのような絵をのせるか…良い場面か，悪い場面か。写実的に描くか，単純化して描くか。など。

● だれに伝えるのか，どのような場所に掲示するのか。

◆（③　　　　　　　）を考える。

● テーマに合ったキーワードを書きだす。

● キーワードから文章をつくり，さらに印象深くする。

　・省略し余韻を出す。

　・五七調で標語にする。

◆レイアウト・**配色**を考える。——本書p.8～11を参照。

● キャッチコピーと絵を配置してみる。

● 色鉛筆などで配色を考える。

◆制作・完成

●制作上の工夫

◆文字➡（④　　　　　　　）で印象づける。——本書p.32～37を参照。

● **明朝体やゴシック体**など，見やすい書体を工夫する。

◆彩色には（⑤　　　　　　　）を使う。

● ポスターカラー…**不透明水彩絵の具**の一つ。混色しすぎると濁るので注意。——アクリルガッシュを用いてもよい。

●（⑥　　　　　　　）…ポスターカラーで直線を引くこと。**面相筆とガラス棒**をいっしょに持ち，定規の溝にガラス棒を滑らせる。専用のコンパスとからす口で，円を描くこともできる。

⬇アンバサドールでのアリスティド・ブリュアン(ロートレック)

⬇東京オリンピック(亀倉雄策)

> 1964年東京オリンピックのポスターは，シンプルだけれど，躍動感が伝わってくるね！

教科書の図 ▢ にあてはまる語句を答えよう。

● ポスターの描き方

タイトルは，
① ▢
した文字を配置する。
ここでは，遠くからでも
読みやすいゴシック体を
用いている。

③ ▢
は，「読書週間」という
テーマに合う言葉から組
み立てる。

目立つことや，掲示する
場所との調和を考えて，
② ▢
をする。
ここでは，校内の廊下で
もよく映える黄色を背景
色に選んだ。

イラストは，テーマや
キャッチから，本の中か
ら夢や冒険が飛び出して
くるものをイメージした。

● 溝引きによる直線の引き方

・ ④ ▢
と面相筆をいっしょに
持ち，定規の溝に滑ら
せる。

● ポスターカラーで円を描く

・専用のコンパスに
⑤ ▢
を取り付けて描く。

一問一答で要点チェック 次の各問いに答えよう。 ▢ /4問中

①ポスターの役割のうち，イベントを告知したり，商品の宣
伝をするためのものを何といいますか。 ① ___

②道路に捨てられた空き缶が泣いているポスターで描かれて
いるのは，良い場面ですか，悪い場面ですか。 ② ___

③ポスターのタイトルやキャッチコピーなどに用いられる基
本的な書体は，ゴシック体と何ですか。 ③ ___

④ガラス棒と溝引き定規は，ポスターカラーで何をするため
の道具ですか。 ④ ___

美術館 ロートレックは，19世紀後半にパリで活躍した画家で，リトグラフで魅力あふれるポスターを作
成しました。大胆な構図と色彩は，日本の浮世絵から影響を受けました。

定 ステージ **2**
着 のワークA

8　ポスター

解答 p.13

／100

①　ポスターの制作　次の文章を読んで，あとの問いに答えなさい。

(4)は12点，他は8点×5（52点）

　　ポスターの役割は，_a宣伝と啓発の2つに分けられる。その上で，_b伝える内容を明確にしたり，わかりやすい表現をするなどの工夫が求められる。

　　ポスターの制作にあたっては，_c良い場面と悪い場面のどちらを描くかなど，テーマについてさまざまな方向から考える。次に，テーマを印象深く訴える文章＝（　A　）を考える。（A）は見た人に印象づけるように工夫するとよい。絵や（A）を配置していくことを（　B　）といい，同時に，色鉛筆などで配色を考えるとよい。

(1)　A・Bにあてはまる語句をいずれもカタカナで書きなさい。
　　　　　　　　　　　　　　A（　　　　　　　）
　　　　　　　　　　　　　　B（　　　　　　　）

レベルUP! (2)　下線部aについて，右の選挙についてのX・Yのポスターのうち，Xの目的は，宣伝と啓発のどちらですか。　　　　（　　　　　　　）

(3)　下線部bについて，これらの他に考えられる工夫を，次から2つ選びなさい。
　　ア　文字をたくさん入れて情報量を増やす。　　　　　　（　　　）
　　イ　アイドルやお笑いの画像を多く使う。　　　　　　　（　　　）
　　ウ　配色を工夫し目立つようにする。
　　エ　掲示する場所に調和した表現を考える。

記述 (4)　下線部cについて，右の図は，「校内美化」をテーマにしたポスターの案を「良い場面」から考えたものです。「悪い場面」から考えたときは，どのような絵を入れるとよいですか。簡単に書きなさい。
　　（　　　　　　　　　　　　　　　　　　　　　　　　　　　）

②　ポスターの制作　次の問いに答えなさい。

8点×6（48点）

よく出る (1)　右の図は，ポスターに入れる文字のデザインです。A・Bそれぞれの書体名を書きなさい。

A　合唱コンクール
B　**合唱コンクール**

　　　　　　A（　　　　　　　）　B（　　　　　　　）

(2)　ポスターカラーの説明として正しいものを，次から選びなさい。　　（　　　）
　　ア　透明水彩絵の具の一種である。　　イ　パレットにはすべての色を似た色の順に並べる。
　　ウ　広い面は，平筆で縦横交互にぬるとよい。

(3)　ポスターカラーで直線を引くときに必要な道具を，□□□から3つ選びなさい。

| 平筆　　面相筆　　定規　　コンパス |
| ガラス棒　　トレーシングペーパー |

　　（　　　　　　）（　　　　　　）（　　　　　　）

❶(2)Xのポスターでは，具体的な日付などは告知せず，若者への意識向上を訴えている。(4)生徒や机が笑っている絵と，反対の様子を表現する。

8　ポスター

1　ポスターの知識　次の問いに答えなさい。　(2)は6点×6，他は8点×3（60点）

(1) ポスターの役割について，次のA・Bにあてはまる語句を，それぞれ漢字2字で書きなさい。

A（　　　　　）…注意や意識向上を訴える。

B（　　　　　）…イベントの日時の告知や新製品のPRをする。

A（　　　　　）

B（　　　　　）

(2) 右のX～Zは，ポスターのキャッチコピーとして考えたものです。①それぞれのテーマをア～エから選びなさい。②また，キャッチコピーの工夫について，a～dから選びなさい。

X①（　　　　）　②（　　　　）

Y①（　　　　）　②（　　　　）　Z①（　　　　）　②（　　　　）

ア　人権週間　　イ　地産地消　　ウ　募金の呼びかけ　　エ　市の花祭り

a　方言を入れて，地元の人にユニークによびかけている。

b　擬態語を入れて調子を整え，デザインしやすくしている。

c　短い言葉を並べることで，強い禁止を訴えている。

d　五七調の標語風にして，親しみを持たせている。

(3) 次のア～ウは，火の用心を訴えるポスターの配色を考えてみたものです。最も効果的な配色を選びなさい。

（　　　　）

2　ポスターの制作　次の指示に従って，解答欄にポスターを描きなさい。　（40点）

①テーマ：空き缶の不法投棄禁止を訴えるポスター。

②キャッチコピーは10字程度で自由に。レタリングして入れること。

③描画は鉛筆で行い，着色は鉛筆の濃淡でつけること。

2　「キャッチコピーや絵がテーマにあっているか」「キャッチコピーが10字程度でまとめられているか」「レタリングができているか」などが採点ポイントになる。

確ステージ**1**
認のワーク

9　絵文字・ピクトグラム・不思議な絵

解答 p.14

教科書の要点（　　　）にあてはまる語句を答えよう。

わからないときは，**絶対確認!**から答えをさがそう。

1 絵文字・ピクトグラム・不思議な絵

⚫(①　　　　　　　)➡レタリングから一歩進んで，文字に遊び心を加えてデザインする。

◆ひらがなやカタカナの字形を表す。

◆漢字の一部を絵におきかえる。

◆ことわざや**慣用句**の意味を表す。
　　　　　　　かんようく　　　　　　　　　　　　　　　　部首ではなく，漢字全体の意味を絵で表すとよい。

左の絵文字は「松竹梅」，右の絵文字はことわざの「猿も木から落ちる」を表しているよ。

⚫**マークやピクトグラム**

◆さまざまな(②　　　　　　)➡企業のマークには企業の仕事内容や企業理念がこめられている。**都道府県のマーク**は具象物や漢字の一部など，さまざま。

◆(③　　　　　　　)➡伝えたい内容を図で示す。言語による制約を受けないという利点。
　　　　　　　　　　　　1964年の東京オリンピックをきっかけに全世界で広まった。

↓交通標識

赤は危険や禁止，黄色は注意を促す標識に用いられる。

下りのエレベーター

障がいのある人が利用できる施設

非常口

撮影禁止

⚫**不思議な絵**➡**視覚的な錯覚**のことを(④　　　　　　)という。
　　　　　　　しかくてき　　さっかく

◆実現不可能な形➡ペンローズの三角形や悪魔のフォークなど。

ペンローズの三角形

ペンローズの階段

悪魔のフォーク

◆(⑤　　　　　　)➡絵の中によく注意して見るとわかる2つのものを描きこんだもの。「**ルビンのつぼ**」など

◆**エッシャー**➡20世紀のオランダの画家。錯視を用いただまし絵の傑作を多く残した。
　　　けっさく　　　　　「向かい合う2人の横顔」と「つぼ」の2通りに見える。

↓滝（エッシャー）

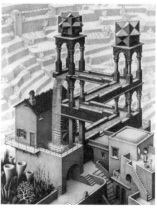

普通の絵のように見えるが，滝から落ちた水が傾斜を上って再び滝から落ち，循環し続けるというあり得ない内容である。

教科書の図 □ にあてはまる語句を答えよう。

● さまざまな絵文字…表していることばは何ですか。

① ____ 音楽を演奏する楽しげなイメージ。

② ____ 動物の名前が隠されている。

③ ____ 中国の故事成語。失敗の許されない状況で，全力で臨むこと。

④ ____ のピクトグラム

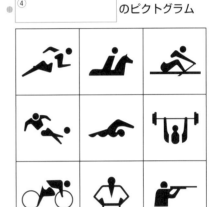

1964年に採用されたピクトグラム。この催しをきっかけに，全世界に広まった。

● ダブルイメージによるだまし絵

ここを鼻の先と考えると，
⑤ ____
に見える。

ここをあごと考えると，
⑥ ____
に見える。

一問一答で要点チェック　次の各問いに答えよう。 /4問中

①漢字の絵文字をつくるとき，絵で表すとよいのは漢字全体の意味ですか，それとも部首の意味ですか。

① ____

②ピクトグラムを使うと，何の制約なしに内容の伝達を行うことができますか。

② ____

③ダブルイメージや錯視を用いて，人々に新鮮な驚きを与える絵を何といいますか。

③ ____

④20世紀のオランダの画家で，③の傑作を残したのはだれですか。

④ ____

美術館　日本では男性用＝青，女性用＝赤であることが多いトイレのピクトグラムですが，中国や香港では逆にぬられていたことも。ジェンダーフリーから見直すべきという意見もあります。

定着のワークA ステージ**2**

9 絵文字・ピクトグラム・不思議な絵

1 **絵文字** 次の問いに答えなさい。

(1)は完答，10点×5（50点）

記述 (1) 右の**A**・**B**は，ともに「侍」という字を絵文字で表そうとしています。絵文字としてふさわしいのはどちらですか。またその理由を簡単に書きなさい。

（　　　）

（　　　　　　　　　　　　　　　　　　　）

(2) 右の絵の中には，何というカタカナが隠されていますか。

（　　　　　　　）

(3) 右の**X**・**Y**で表されている故事成語をそれぞれ書きなさい。

X（　　　　　　　）

Y（　　　　　　　）

(4)

実技 (4) 「鬼に金棒」ということわざを絵文字で表現しなさい。

2 **マーク** 次の問いに答えなさい。

10点×5（50点）

(1) 企業マークの考え方として誤っているものを，次から選びなさい。

（　　　）

ア 「環境を第一に考える」→緑色や木のデザインを取り入れるなど，企業の理念を反映させたものもある。

イ 宅配便の会社であるが，あえてお菓子などの関係のない絵を用いて，人々の関心を集めるとよい。

ウ 企業名に含まれる動物などをデザインに入れると，企業名を印象づけることができる。

よく出る (2) 右の**A**・**B**を見て①・②の問いに答えなさい。

① 図のように伝えたい内容を図で示したものを何といいますか。

（　　　　　　　）

② **A**・**B**が伝えようとしている内容をそれぞれ書きなさい。

A（　　　　　）**B**（　　　　　）

(3) 右の**X**は老人ホーム，**Y**は風力発電の風車を示しています。これらは何に用いられているマークですか。

（　　　　　　　）

ヒントの森 **1**(1)絵が漢字そのものの内容を表しているのはどちらか。(3)**X**「余計な付けたし」**Y**「男性の中に女性が一人」という意味。 **2**(1)企業の仕事の内容がわかりやすいのが基本。

解答 p.14

/100

定着のワークB ステージ**2**

9 絵文字・ピクトグラム・不思議な絵

第2編

① **マーク・ピクトグラム** 次の問いに答えなさい。 (1)・(3)②は15点×2, 他は10点×2 (50点)

記述 (1) 右の図は道路標識の一部を示したものです。道路標識における赤と黄色の使い方について, 簡単に書きなさい。

(　　　　　　　　　　　　　　　)

(2) 次のうち, ピクトグラムにあてはまらないものを選びなさい。

(　　　　)

ア 　イ 　ウ 　エ

(3) 長島さんの学校では, 子どもやお年寄り, 外国の人にも校舎の中をわかりやすく示すため, 教室に表示するピクトグラムを募集することになりました。

① 右の図は, ある教室を示す入選作品です。どの部屋を示していますか。

(3)② 選んだ記号 (　　　　)

実技 ② ①の図を参考に, **A**理科室, **B**音楽室, **C**技術木工室のいずれかから1つを選び, ピクトグラムを作成しなさい。

② **不思議な絵** 次の図を見て, あとの問いに答えなさい。 10点×5 (50点)

UP! (1) **A**は2つのものに見えます。何と何ですか。

(　　　　　　)(　　　　　　)

記述 (2) **B**が不思議に見える理由を簡単に書きなさい。

(　　　　　　　　　　　　　　　)

(3) **C**は20世紀に活躍したオランダの画家が描いたものです。

① この絵を描いた人物を[　　　　]から選びなさい。

(　　　　　　　　)

| レンブラント | ゴッホ |
| モンドリアン | エッシャー |

記述 ② この絵が不思議に見える理由を簡単に書きなさい。

(　　　　　　　　　　　　　　　)

 ①(1)危険や禁止を伝える色には何色が使われているか。(2)日本語がわからない人にも伝わるかどうかで考える。 **②**(3)②水がどちらに向かって流れているのかを考える。

解答 p.15

確認のワーク ステージ **①**

10 さまざまなデザイン・映像メディア

教科書の要点（　）にあてはまる語句を答えよう。

わからないときは，**絶対確認!** から答えをさがそう。

① さまざまなデザイン

●**環境デザイン**➡生活環境を快適にするためのデザイン。

◆（①　　　　　）（**室内装飾**）➡家具や照明，内装など。

◆**都市計画**➡公園・道路・建築物などの配置やデザイン。

◆（②　　　　　）➡公園や歩道などに芸術作品を配したり，自然そのものを利用した芸術作品をつくること。

●（③　　　　　）…公園などの**公共的な場所**に設置された，彫刻やオブジェなどの芸術作品。
　　　　　　　壁画も→岡本太郎の「明日の神話」(本書p.92)。

●**工業デザイン**

◆（④　　　　　）（**製品デザイン**）➡使うための機能性だけではなく，生産の効率性や装飾性も備えた生活用品のデザイン。優秀なデザインには**グッドデザイン賞**など。

◆**ユニバーサルデザイン**➡年齢や性別，身体能力の差などを超えて，**だれもが使いやすいように**工夫されたデザイン。

●（⑤　　　　　）…障がいを持つ人や高齢者などの生活の支障となる**障壁(バリア)を取り除いていく**こと。

◆**エコデザイン**➡製造から使用・廃棄のすべての過程で**環境に配慮**したデザインのこと。

② 映像メディア

●**デジタルカメラでの撮影の工夫**

絞りを大きくすると，シャッタースピードは低速になる。

◆（⑥　　　　　）➡光の量の調整のこと。大きいと画面全体がシャープに，小さいと遠景がぼける。

◆**シャッタースピード**➡高速にすると動いているものが静止して写り，低速にするとブレやスピード感を出せる。

◆**レンズの調整**➡**広角→標準→**（⑦　　　　　）の順に被写体がズームアップ。マクロレンズは小さな被写体に接近。

◆**光の当たり方**➡順光(正面)，逆光(背面)，斜光(斜め前)。

●（⑧　　　　　）（CG）➡コンピュータを使用して画像や動画をつくる技術。
斜光が最も自然な陰影をつけることができる。

◆**写真の加工**➡色みを変えたり背景を切り抜いたりすることで，自在な表現が可能。

◆**画像の作成**➡スキャナで絵を読み込んだり，マウスやペンタブレットで描いた画像を編集することもできる。

絶対確認!

環境デザイン
インテリアデザイン
都市計画　　環境芸術
パブリックアート
プロダクトデザイン
ユニバーサルデザイン
バリアフリー　エコデザイン
デジタルカメラ　絞り
シャッタースピード
広角・標準・望遠レンズ
順光・逆光・斜光
コンピュータグラフィックス

⬇**パブリックアート**

⬇**ユニバーサルデザイン**

デジタル一眼レフは，多彩な表現が可能だけれど，扱いも難しいね。

教科書の図 □にあてはまる語句を答えよう。

● 環境デザイン

インテリアデザイン（室内装飾）
・① □□□□□□□□□ や照明，
　内装など。

② □□□□□□□
・公園・道路・建築物などの配置
　やデザイン。

パブリックアート

③ □□□□□□□
・公園や歩道などに芸術作品を配
　したり，自然そのものを利用し
　た芸術作品をつくること。

④ □□□□□□□

年齢や性別，
身体能力の差
などを超えて，
だれもが使い
やすいように
工夫されたデ
ザイン。

⑤ □□□□□□□

製造から使用
・廃棄のすべ
ての過程で環
境に配慮した
デザイン。

⑥ □□□□□□□ の調整

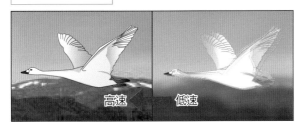

高速　　低速

・高速にする…動いているものが静止したよう
　な写真になる。
・低速にする…ブレやスピード感を出せる。
→被写体や表現したい内容によって使い分ける
　とよい。

一問一答で要点チェック　次の各問いに答えよう。　　　/ 4問中

① 生活環境を快適にするためのデザインを何といいますか。

　①　_____

② 近景も遠景もシャープに写った写真を撮るためには，絞り
　値を大きくしますか，小さくしますか。

　②　_____

③ 写真で，正面から光が当たった状態のことを何といいます
　か。

　③　_____

④ 紙に描いた絵などをパソコンに取り込むための機器を何と
　いいますか。

　④　_____

美術館　身近なユニバーサルデザインの例として，温水洗浄便座があります。障がいを持つ人，おしりに
病気を持つ人だけでなく，すべての人が快適に用を足せるからです。

第2編

定着のワークA ステージ**2**

10　さまざまなデザイン・映像メディア

❶ **さまざまなデザイン**　次の文を読んで，あとの問いに答えなさい。　　　　10点×5（50点）

　生活環境を豊かにするためのデザインを（　　　　）という。（　）には _a室内装飾，_b都市計画，_c環境芸術などがある。

⑴　（　）にあてはまる語句を書きなさい。　　　　　　　　　（　　　　　　　　）

⑵　下線部 a のことをカタカナで何といいますか。　　　　　（　　　　　　　　）

⑶　下線部 a〜c について，次の①・②は a〜c のどれにあてはまりますか。

　①　公園や建物をデザインしたり，道路を含めて配置を決めていくこと。　　　　　　　　　　　　　　（　　　　）

　②　部屋の雰囲気に合った壁紙や照明を選んだり，家具をデザインすること。　　　　　　　　　　　　　（　　　　）

よく出る ⑷　右の写真は，歩道に置かれた立体オブジェです。このような，公共の場に置かれたアートを何といいますか。
　　　　　　　　　　　　　　（　　　　　　　　）

❷ **さまざまなデザイン**　次の文を読んで，あとの問いに答えなさい。　　　　10点×5（50点）

　A　年齢や性別，身体能力の差などを超えて，だれもが使いやすいように工夫されたデザイン。
　B　障がいを持つ人や高齢者などの生活の支障となる障壁（バリア）を取り除いていくこと。

⑴　A と B はそれぞれ何といいますか。◌◌◌◌◌から選びなさい。

　　　　A（　　　　　　　）
　　　　B（　　　　　　　）

　　　　┌─────────────┐
　　　　グッドデザイン
　　　　バリアフリー
　　　　エコデザイン
　　　　ユニバーサルデザイン
　　　　ノーマライゼーション
　　　　└─────────────┘

よく出る ⑵　右の写真 X・Y は，A・B のどちらの考えにもとづいてつくられたものですか。それぞれ選びなさい。

　　　　　　　X（　　　）　Y（　　　）

⑶　写真 Z は飲用後に簡単につぶせるペットボトルです。このように，リサイクルしやすさ・環境への負荷のかからなさを配慮したデザインを何といいますか。⑴の◌◌◌◌◌から選びなさい。
　　　　　　　　　　　　　（　　　　　　　　）

ヒントの森　**❶**⑵室内のことを英語で「インテリア」という。　**❷**⑵X車いすの人にとって障壁となる段差が取り除かれている。Y取っ手が自由に曲げられるため，だれもが使いやすいスプーン。

10 さまざまなデザイン・映像メディア

解答 p.15

/100

① **さまざまなデザイン** 次の問いに答えなさい。　　(3)は10点×2，他は15点×2（50点）

記述 (1) 写真**A**は容器の表面の凹凸（おうとつ）によって，シャンプーとリンスが見分けられるように工夫された容器です。この容器がユニバーサルデザインとされる理由を，簡単に書きなさい。

（　　　　　　　　　　　　　　　　　　）

A

(2) あなたのまわりにあるバリアフリーの例を1つ書きなさい。

（　　　　　　　）

(3) 右の写真**B**とそれを説明した次の文を読んで，①・②の問いに答えなさい。

　　写真**B**は充電することで繰り返し使える乾電池（かんでんち）で，（　　　）への負荷が少ないことからエコデザインとよばれる。

① （　　）にあてはまる語句を書きなさい。

（　　　　　　　）

B

② 写真**B**はデザイン的にも優れているため，右のマークで示した賞を受賞しました。これを何といいますか。

（　　　　　　　）

② **映像メディア** 次の問いに答えなさい。　　10点×5（50点）

レベル UP! (1) 右の**A**・**B**のような写真を撮りたいとき，どのようにすればよいですか。次から選びなさい。　　**A**（　　　）　**B**（　　　）

　　ア　絞り値を小さくする。　　イ　絞り値を大きくする。

　　ウ　レンズを望遠（ぼうえん）にする。　　エ　レンズを広角（こうかく）にする。

(2) 下の**C**を見て，①・②の問いに答えなさい。

① このような光の当たり方を何といいますか。

（　　　　　　　　　　）

② 自然な陰影（いんえい）をつけて写真を撮りたいとき，光はどの方向から当てればよいですか。**D**の**ア**〜**ウ**から選びなさい。（　　　）

(3) デジカメで撮影（さつえい）した写真は，CGの技術で加工することもできます。CGとは何の略ですか。

（　　　　　　　）

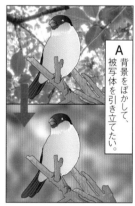

A 背景をぼかして，被写体を引き立てたい。

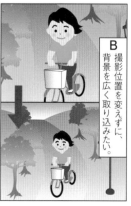

B 撮影位置を変えずに，背景を広く取り込みたい。

C

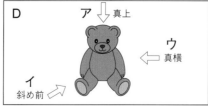

D
ア ⬇ 真上
ウ ⬅ 真横
イ ↗ 斜め前（さつえい）

ヒント の森　**①**(1)目の不自由な人だけではなく…という点がポイント。(3)②「G」はグッドのこと。
②(2)①光は被写体の後ろから当たっている。②斜光という角度が最も自然な陰影になる。

解答 p.16

確認のワーク ステージ **1**

1 日本美術①（縄文～奈良時代）

教科書の要点 （　）にあてはまる語句を答えよう。

わからないときは，**絶対確認!** から答えをさがそう。

1 縄文・弥生・古墳時代の美術

●縄文時代（～前4世紀ごろ）

◆（①　　　　　　　）➡厚手で**縄目の文様**がある。

◆**土偶**➡まじないに使われたと考えられる土製の人形。**女性をかたどった**ものが多い。
「縄文のヴィーナス」とよばれる土偶もある。

●弥生時代（前4世紀～3世紀ごろ）

◆（②　　　　　　　）➡薄手でかたい。**装飾は少ない。**
幾何学的な文様がついたものもある。

◆（③　　　　　　　）➡**祭りに使われた釣鐘型の青銅器。**

●古墳時代（3世紀～6世紀ごろ）

◆**古墳**➡**王や豪族の墓**。石室内部は壁画で飾られた。

◆（④　　　　　　　）➡古墳の周囲に置かれた焼き物。人や動物，家などをかたどったものもある。

2 飛鳥・奈良時代の美術

●飛鳥時代の美術（6世紀末～7世紀）

◆日本初の**仏教文化**。**中国**や**朝鮮半島**の影響が大きい。

◆**建築**➡（⑤　　　　　　　）は現存する**世界最古の木造建築物**。
金堂と五重塔。
聖徳太子が建立。柱に見られるエンタシスとよばれるふくらみは，ギリシャ文化の影響。

◆**工芸**➡**玉虫厨子**（法隆寺）。

◆**仏像**｛
 ●**法隆寺釈迦三尊像**…**止利仏師**の作。**左右対称**。
 ●**広隆寺**（⑥　　　　　　　）…独特のポーズから**半跏思惟像**とよばれる。

●（⑦　　　　　　　）**時代の美術**（7世紀末）
若々しい仏教文化。

◆**建築**➡**薬師寺東塔**は裳階をもつ三重塔。**「凍れる音楽」**と評された。

◆**仏像**➡薬師寺（⑧　　　　　　　）。**興福寺仏頭**。

●奈良時代の美術（8世紀）

◆中国（**唐**）やシルクロードの影響を受けた**仏教文化**。

◆**建築**➡**東大寺正倉院**は（⑨　　　　　　　）とよばれる構造。
宝物の保管に適していた。

◆**仏像**➡**興福寺阿修羅像**。
少年のような表情。

◆**絵画**➡「（⑩　　　　　　　）」。
唐風のふくよかな女性が描かれた。

◆**工芸**➡**正倉院**の宝物はインド・中央アジア・西アジア由来のものがある←（⑪　　　　　　　）を通じて伝わった。

✔ **絶対確認!**

縄文土器	土偶
弥生土器	銅鐸
古墳	埴輪
飛鳥時代	法隆寺
法隆寺釈迦三尊像	
広隆寺弥勒菩薩像	
白鳳文化	薬師寺東塔
薬師寺薬師三尊像	
興福寺仏頭	奈良時代
東大寺	正倉院
校倉造	興福寺阿修羅像
鳥毛立女屏風	正倉院宝物
シルクロード	

⬇弥生時代の出土品

左は弥生土器。右の銅鐸は祭りに使われたと考えられる。

⬇広隆寺弥勒菩薩像

広隆寺は京都市にある。

奈良時代の文化は，最も栄えた時期の年号をとって，天平文化ともよばれているね。

教科書ギャラリー 作品の解説を完成させよう。

作品名
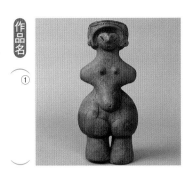
①

- **縄文時代**につくられた土製の人形。
- まじないに使われたと考えられる。
- 女性をかたどったものが多く，写真は「**縄文の**（② 　　　　）」とよばれる。

作品名 **玉虫厨子**
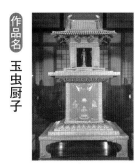

- （③ 　　　　）**時代の工芸品**。**法隆寺**が所蔵している。
- 装飾にタマムシの羽が使われたことからこの名がある。

作品名
④
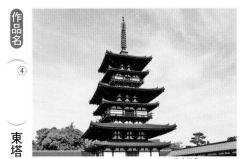
東塔

- 飛鳥時代と奈良時代の間の**白鳳文化**を代表する建築物。
- その美しさは，「**凍れる音楽**」とたとえられた。

作品名
⑤
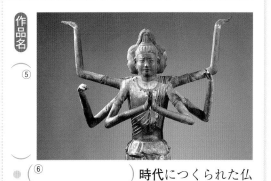

- （⑥ 　　　　）**時代**につくられた仏像。**興福寺**が所蔵している。
- 少年のような表情をしている。
- **乾漆造**…漆をぬり固めてつくられた。

第3編

一問一答で要点チェック 次の各問いに答えよう。

/4問中

①法隆寺金堂の本尊で，面長の顔にほほえみをたたえた表情に特色がある仏像を何といいますか。

　　　①＿＿＿＿＿＿

②広隆寺弥勒菩薩像は，足を組み手をあごに添える独特の思索にふけるポーズから何とよばれますか。

　　　②＿＿＿＿＿＿

③仏頭や阿修羅像などを所蔵している，奈良県の寺院を何といいますか。

　　　③＿＿＿＿＿＿

④校倉造で知られる東大寺の宝物蔵を何といいますか。

　　　④＿＿＿＿＿＿

美術館 奈良時代に建立された東大寺ですが，その後，何度か火災にあっています。正倉院や三月堂は奈良時代のものですが，南大門は鎌倉時代，大仏殿と大仏は江戸時代に再建されたものです。

定 ステージ**2**
着のワークＡ

1 日本美術①（縄文〜奈良時代）

解答 p.16

/100

1 **日本の原始美術** 右の写真を見て，次の問いに答えなさい。

9点×6（54点）

A

(1) Ａ〜Ｃを何といいますか。

　　からそれぞれ選びなさい。

> 土偶（どぐう）
> 弥生土器（やよいどき）
> 銅鐸（どうたく）
> 埴輪（はにわ）

Ａ（　　　　　）
Ｂ（　　　　　）
Ｃ（　　　　　）

(2) 縄文（じょうもん）時代につくられたものを，Ａ〜Ｃから選びなさい。

（　　　　　）

(3) 次の文を読んで，①・②の問いに答えなさい。

> この出土品は，3世紀中ごろからつくられるようになった王や豪族の墓（ごうぞく はか）の周囲に置かれることが多かった。

① 上の文章はＡ〜Ｃのどれに関する説明ですか。 （　　　　　）

② 下線部の「王や豪族の墓」のことを何といいますか。

（　　　　　）

B

C

2 **飛鳥時代・奈良時代の美術** 右の写真を見て，次の問いに答えなさい。

(2)③は10点，他は9点×4（46点）

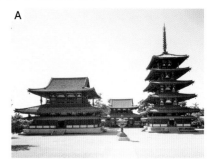

A

(1) Ａは飛鳥（あすか）時代に建てられた寺院で，現存する世界最古の木造建築として知られます。

① この寺院名を書きなさい。

（　　　　　）

② この寺院の金堂（こんどう）の本尊（ほんぞん）の仏像を，　　から選びなさい。

> 薬師如来像（やくしにょらいぞう）
> 釈迦三尊像（しゃかさんぞんぞう）
> 阿修羅像（あしゅらぞう）

（　　　　　）

(2) Ｂは正倉院（しょうそういん）とその中に納められた宝物です。

① 正倉院は何という寺にありますか。

（　　　　　）

② 正倉院に用いられている建築様式を何といいますか。 （　　　　　）

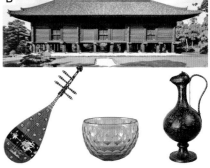

B

③ 写真の宝物のうち，五絃琵琶（ごげんびわ）はインドに，水差しはペルシャ（現在のイラン）に由来するとされています。これらの宝物はどのようにして伝わりましたか，簡単に書きなさい。

（　　　　　　　　　　　　　　　　　　　　　　　　　　）

ヒントの森　**1**(1)Ａは弥生時代，Ｃは縄文時代につくられた。　**2**(1)②他の2つは薬師寺と興福寺に置かれたものが有名である。(2)③東西の文化交流で重要な交通路の名前を含めること。

1 日本美術①（縄文〜奈良時代）

1 **縄文〜奈良時代の美術** 次の写真を見て，あとの問いに答えなさい。ただし，A〜Eの記号は年代順になっています。

(4)②は10点，他は9点×10（100点）

A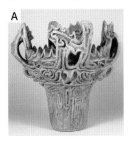
B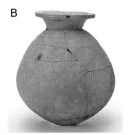
C
D

(1) A・Bについてそれぞれの土器の名前を書きなさい。

A（　　　　　　　　） B（　　　　　　　　）

E

(2) Cの素_す焼きの焼き物がつくられた時代を何時代といいますか。

（　　　　　　　　）

(3) D・Eについて，①・②の問いに答えなさい。

① それぞれの仏像の名前を□□□□□□から選びなさい。

D（　　　　　　　　） E（　　　　　　　　）

② それぞれの仏像の説明を次から選びなさい。

D（　　　） E（　　　）

やくしじ やくし さんぞんぞう
薬師寺薬師三尊像
こうふくじ あ しゅ ら ぞう
興福寺阿修羅像
こうりゅうじ み ろく ぼ さつぞう
広隆寺弥勒菩薩像
ほうりゅうじ しゃ か さんぞんぞう
法隆寺釈迦三尊像

ア 面長の顔にほほえみをたたえた表情や，台_{だい}座_ざに垂れた衣の表現に特徴がある。

イ 乾_{かん}漆_{しつ}造_{づくり}でつくられた像で，少年のような表情をしている。

ウ 半_{はん}跏_か思_し惟_{ゆい}像_{ぞう}とよばれる独特のポーズをとっている。

エ 柔らかな表情とふくよかな肉付きで，台座の文様などに西アジアの影_{えい}響_{きょう}がみられる。

(4) 右のFを見て，①・②の問いに答えなさい。

① この人形は，上のA〜Cのどれと同じ時代につくられましたか。

（　　　　　　　　）

F

② この人形は，女性をかたどっていることが多いです。その理由を簡単に書きなさい。

（　　　　　　　　　　　　　　　　　）

(5) 右のGを見て，①・②の問いに答えなさい。

① この建築物の美しさは「凍_{こお}れる□□□□」と形容されます。□□にあてはまる語句を書きなさい。 （　　　　　　　）

G

② この建築物が建てられたのはどの時期ですか。次から1つ選びなさい。 （　　　　　　）

ア CとDの間 イ DとEの間 ウ Eよりもあと

ヒントの森 **1**(2)Cが置かれた大きな墓の名前に由来する。(3)②ア・エは①で選ばれなかった2つの仏像の説明にあてはまる。(4)土偶と呼ばれる人形。(5)②写真の薬師寺東塔は白鳳文化。

確 ステージ **1**
認 のワーク

2　日本美術②（平安〜室町時代）

教科書の要点　（　）にあてはまる語句を答えよう。

わからないときは，**絶対確認！** から答えをさがそう。

1 平安時代〜室町時代の美術

●**平安時代の美術**（8世紀末〜12世紀末）

◆特色➡貴族中心の日本風の文化（国風文化）。

◆建築➡極楽浄土への往生を願う**阿弥陀堂建築**。
- ⓵（　　　　　　　　）…翼を広げた鳳凰のような形。
- **中尊寺金色堂**…金箔の装飾。→極楽浄土を表現。

◆絵画➡密教の**曼荼羅**や**大和絵**が描かれる。吹抜屋台，異時同図法，引目鉤鼻などの特色。
- 大和絵…物語と組み合わせた②（　　　　　）→
- 「③（　　　　）」「**伴大納言絵巻**」「**信貴山縁起絵巻**」。
- 「**鳥獣戯画**」…動物を擬人化。**漫画**の原型。

◆彫刻➡一本の木から**一木造**→複数の木材の**寄木造**。
- **神護寺薬師如来像**…一木造。
- **平等院**④（　　　　　　）…**定朝**の作。寄木造。

●**鎌倉時代の美術**（12世紀末〜14世紀）

◆特色➡武家の力強い気風と禅宗の簡素な様式の影響。

◆建築➡**大仏様**と**禅宗様**の2つの建築様式。
- ⑤（　　　　　　　　）…大仏様。豪壮なつくり。
- **円覚寺舎利殿**…禅宗様。簡素なつくり。

◆絵画➡⑥（　　　　）という**写実的な肖像画**と絵巻物。
- 「**伝源頼朝像**」…**藤原隆信筆**。似絵の傑作。
- 「**平治物語絵巻**」…武士の活躍を描いた絵巻物。

◆彫刻➡**慶派**（**運慶**・**快慶**ら）による力強い仏像。
- **東大寺南大門**⑦（　　　　　）…**阿形**と**吽形**。

他，興福寺金剛力士像をつくった定慶など。

●**室町時代の美術**（14世紀〜16世紀）

◆特色➡武家文化と公家文化の一体化。禅宗の影響。

◆建築➡床の間に明かり障子・畳などを備える**書院造**が確立。
- ⑧（　　　　　　　　）…寝殿造と禅宗建築の融合。足利義満
- ⑨（　　　　　　）…**足利義政**。書院造。
- **龍安寺**…**枯山水**とよばれる石庭をもつ。

◆絵画➡墨一色で，濃淡と線の強弱で表現する**水墨画**。
- ⑩（　　　　）…水墨画を大成。「**秋冬山水図**」「**天橋立図**」。
- **狩野元信**…水墨画と大和絵を合わせる。「**花鳥図**」。

◆工芸品➡能の舞台で用いる**能面**。

✓ 絶対確認！

阿弥陀堂建築	平等院鳳凰堂
中尊寺金色堂	曼荼羅
大和絵	絵巻物
源氏物語絵巻	鳥獣戯画
一木造	寄木造
神護寺薬師如来像	
平等院阿弥陀如来像	
大仏様	禅宗様
東大寺南大門	円覚寺舎利殿
似絵	伝源頼朝像
平治物語絵巻	慶派
東大寺南大門金剛力士像	
書院造	鹿苑寺金閣
慈照寺銀閣	龍安寺石庭
枯山水	水墨画
雪舟	秋冬山水図
狩野元信	花鳥図
能面	

⬇**源氏物語絵巻**

壁や障子を省略して屋内を描く吹抜屋台の技法が見られる。

⬇**鹿苑寺金閣**

3代将軍足利義満が建立。建物の内外に金箔が貼られている。

教科書 ギャラリー 作品の解説を完成させよう。

● (② 　　　　　　) **時代**に描かれた**絵巻物**。

作者 **鳥羽僧正**とされる。

● ウサギやカエルなどの動物を人間に擬し，当時の社会を**風刺**している。

● **漫画表現の原型**とされる。

作品名 (① 　　　　　　　　)

作品名 **東大寺南大門金剛力士像**

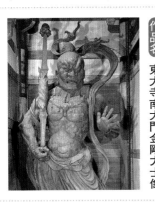

● 作者 (③ 　　　　　　)・**快慶**ら慶派による合作でつくられた。

● **鎌倉時代**を代表する彫刻。

● 複数の木材を組み合わせた**寄木造**。

● 写真のように口を開いたものを**阿形**，閉じたものを (④ 　　　　　　) という。

作品名 **秋冬山水図**

● 作者 **雪舟**は，墨の濃淡と線の強弱で表現する (⑤ 　　　　　　) を大成した。

● **室町文化**は (⑥ 　　　　　) の影響を受けた。この作者も⑥の宗派の僧である。

第3編

一問一答で要点チェック 次の各問いに答えよう。

/4問中

① 平安時代に成立した日本独自の絵画で，絵巻物にも用いられたものを何といいますか。

① 　　　　　　

② 平等院阿弥陀如来像は一木造ですか，それとも寄木造ですか。

② 　　　　　　

③ 鎌倉時代に，武士の活躍が描かれた絵巻物の代表作を1つ書きなさい。

③ 　　　　　　

④ 足利義満が京都の北山につくった建築物を何といいますか。

④ 　　　　　　

美術館 東大寺南大門の金剛力士像は運慶・快慶だけでつくられたのではなく，4人の仏師が多数の弟子を率いて，わずか2か月でつくられました。阿吽の呼吸でつくられたのでしょうね。

2 日本美術②（平安～室町時代）

解答 p.17

/100

1 **平安時代の文化** 右の写真を見て，次の問いに答えなさい。 10点×3（30点）

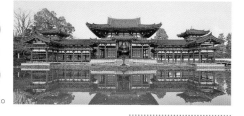

だいにちにょらいぞう
大日如来像
やくしにょらいぞう
薬師如来像
あみだにょらいぞう
阿弥陀如来像

よく出る (1) 右の建築物を何といいますか。

（　　　　　　　　　）

(2) この建築物と関連の深い仏教の説明を，次から

選びなさい。 （　　　　　）

ア 極楽浄土への往生を願う浄土信仰が流行した。

イ 密教とよばれ，曼荼羅が描かれた。

ウ 国際色豊かな仏教でシルクロードの影響も見られた。

(3) この建築物に納められた本尊を＿＿＿＿から選びなさい。

（　　　　　　　　　）

2 **鎌倉時代の文化** 右の写真を見て，次の問いに答えなさい。 10点×3（30点）

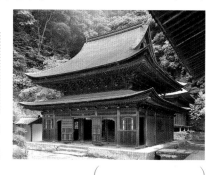

しんでんづくり
寝殿造
だいぶつよう
大仏様
ぜんしゅうよう
禅宗様

(1) 右の建築物を何といいますか。

（　　　　　　　　　）

(2) この建築物に用いられている様式名を

＿＿＿＿から選びなさい。

（　　　　　　　　　）

(3) この建築物が建てられた時代，人物の特徴を写実的

に描く肖像画が描かれました。「伝源頼朝像」などに代

表されるこのような絵を何といいますか。

（　　　　　　　　　）

3 **室町時代の文化** 右の写真を見て，次の問いに答えなさい。 10点×4（40点）

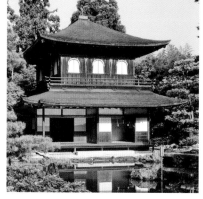

あしかがたかうじ
足利尊氏
よしみつ
足利義満
よしまさ
足利義政

よく出る (1) この建築物を何といいますか。

（　　　　　　　　　）

(2) この建築物を建てた人物を，＿＿＿＿

から選びなさい。

（　　　　　　　　　）

記述 (3) この建築物には書院造が用いられています。書院造

とはどういうものか，簡単に書きなさい。

（　　　　　　　　　　　　　　　　　　）

(4) この建築物が建てられた時代につくられるようになった工芸品で，舞台でかぶるための

面を何といいますか。 （　　　　　　　　　）

ヒントの森 **1**(1)京都府宇治市にある。 **2**(1)神奈川県鎌倉市にある。(3)対象に似せて描かれたことからこ
の名がある。 **3**(1)京都市東山にある。(2)室町幕府の8代将軍。

定 ステージ**2**
着のワークB

2　日本美術②（平安〜室町時代）

第3編

1 平安〜室町時代の文化　次の写真を見て，あとの問いに答えなさい。

(1)・(2)は7点×4，他は8点×9（100点）

A

B

C

D

(1)　**A・B**の作者名を　　　　からそれぞれ選びなさい。ただし，**B**の作者は複数名のなかの代表的な人物とします。

A（　　　　　　　　　）
B（　　　　　　　　　）

| 運慶（うんけい） |
| 雪舟（せっしゅう） |
| 定朝（じょうちょう） |
| 狩野元信（かのうもとのぶ） |

(2)　**C・D**の作品名をそれぞれ書きなさい。

C（　　　　　　　　　）
D（　　　　　　　　　）

(3)　**A〜D**を説明した次の文の（　）にあてはまる語句をそれぞれ書きなさい。

A（　　　　　　　　　）　B（　　　　　　　　　）
C（　　　　　　　　　）　D（　　　　　　　　　）

A　墨（すみ）の濃淡（のうたん）と線の強弱で表現する（　　　　）画の傑作（けっさく）である。

B　大仏様の建築で知られる（　　　　）に安置されている金剛力士像（こんごうりきしぞう）である。

C　ウサギやカエルなどの動物を人間に擬（ぎ）し，現在の（　　　　）に通じる表現が見られる。

D　水を用いず，石や砂などで自然を表現した（　　　　）とよばれる庭園である。

よく出る (4)　**A**の絵は禅宗の影響を受けていますが，同じように禅宗の影響を受けた慈照寺銀閣（じしょうじぎんかく）に用いられている，建築様式の名前を書きなさい。

（　　　　　　　　　）

(5)　**B**の像についての説明として正しいものを1つ選びなさい。　（　　　　）

ア　阿形（あぎょう）・吽形（うんぎょう）の二体が対になっている。

イ　一木造（いちぼくづくり）で彫られている。

ウ　極楽浄土への願いがこめられている。

(6)　右の**E**の絵は，**C**の絵と同じ時代に描かれた巻物の一部で，「源氏物語（げんじものがたり）」の内容を大和絵（やまとえ）で表現しています。

① このような巻物を何といいますか。

（　　　　　　　　　）

E

レベルUP! ②　**E**に用いられている技法のうち，屋内（おくない）の様子を描くために屋根や壁（かべ）などを省略することを何といいますか。　　　　から選びなさい。

（　　　　　　　　　）

| 吹抜屋台（ふきぬきやたい）　引目鉤鼻（ひきめかぎばな） |
| 異時同図法（いじどうずほう） |

(7)　**D**と同じ時代の作品を，**A〜C**から選びなさい。

（　　　　　　　　　）

ヒントの森　❶(1)Aは「秋冬山水図」，Bは金剛力士像。(4)床の間に明かり障子，畳などを備える。(6)②語群中の「引目鉤鼻」は人物描写に関するものである。(7)Dは室町時代の庭園。

解答 p.17

確認のワーク ステージ**1**

3 日本美術③（安土・桃山〜江戸時代）

教科書の要点 （ ）にあてはまる語句を答えよう。

わからないときは，**絶対確認!** から答えをさがそう。

① 安土・桃山時代〜江戸時代の美術

◯安土・桃山時代の美術（16世紀後半）

◆特色➡大名や豪商の財力を背景とした豪華な文化。ヨーロッパとの貿易による**南蛮文化**も影響。

◆建築➡大名の**城郭建築**とわび茶の精神による質素な**茶室建築**。

● 城郭建築…（ ① ）など**天守閣**を持つ壮大な城。
兵庫県にある世界遺産。

● 茶室…**千利休**が建てた**妙喜庵待庵**。

◆絵画➡城郭建築の内部を飾る**金碧障壁画**が描かれた。

● 狩野永徳…障壁画を大成。「（ ② ）」。

● 長谷川等伯…「**松林図屏風**」は水墨画作品。
──本書p.16，19参照。

◯江戸時代の美術（17世紀〜19世紀）

◆特色➡町人が文化の担い手になる。17世紀末〜18世紀初めの**元禄文化**と19世紀初めの**化政文化**の2つのピークがある。

◆建築➡茶室風建築の**数寄屋造**と神社などに用いられた**権現造**。

● （ ③ ）…数寄屋造で回遊式庭園をもつ。

● **日光東照宮**…極彩色の彫刻で飾られた権現造の代表的建築。

◆絵画（浮世絵を除く）➡**狩野派・琳派**などが活躍。

● 狩野探幽…永徳の孫。「**大徳寺方丈襖絵**」。

● （ ④ ）…装飾画。「**風神雷神図屏風**」。

● 尾形光琳…装飾画。「（ ⑤ ）」。

● 円山応挙…写生画。「**雪松図屏風**」。

● 池大雅…文人画。「**十便十宜図**」。
俳人の与謝蕪村と合作。

◆浮世絵➡多色刷りの木版画で，**美人画・役者絵・風景画**などが描かれ庶民に人気が出た。
大胆な色彩・構図はヨーロッパの印象派の画家に影響を与えた。（→本書p.118〜119）

● （ ⑥ ）…浮世絵を創始。「**見返り美人図**」。

● **喜多川歌麿**…美人画。「**ポッピンを吹く女**」。

● （ ⑦ ）…役者絵。「**大谷鬼次の奴江戸兵衛**」。

● （ ⑧ ）…風景画。「**富嶽三十六景**」。

● 歌川広重…風景画。「（ ⑨ ）」。
円空仏という。

◆彫刻➡（ ⑩ ）が諸国に残した**鉈彫り**の仏像。

◆工芸品➡**蒔絵**や**陶磁器**の技法が確立。薩摩焼や有田焼など。

● 蒔絵…漆塗りの上に金銀などで装飾。**本阿弥光悦**の「**舟橋蒔絵硯箱**」や尾形光琳の「**八橋蒔絵螺鈿硯箱**」など。

絶対確認!

姫路城	妙喜庵待庵
狩野永徳	唐獅子図屏風
長谷川等伯	桂離宮
数寄屋造	日光東照宮
権現造	狩野探幽
俵屋宗達	風神雷神図屏風
尾形光琳	燕子花図屏風
円山応挙	池大雅
浮世絵	菱川師宣
見返り美人図	喜多川歌麿
ポッピンを吹く女	
東洲斎写楽	
大谷鬼次の奴江戸兵衛	
葛飾北斎	富嶽三十六景
歌川広重	東海道五十三次
円空	蒔絵

◉姫路城

姫路城は2009〜2015年に修理され，その時の日本の高い修復技術は海外でも評価された。

◉東海道五十三次（歌川広重）

広重の大胆な構図はゴッホなど印象派の画家に影響を与えた。

教科書 ギャラリー　作品の解説を完成させよう。

- 作者 （①　　　　　）は安土・桃山時代の絵師で，狩野派を確立。
- 壮大な（②　　　　　）建築の内部を飾った金碧障壁画の傑作。

作品名 唐獅子図屏風

- 作者 （③　　　　　）は江戸時代の絵師で，琳派の祖となった。
- この絵や俵屋宗達の「風神雷神図屏風」などは（④　　　　　）とよばれる。
- 作者は蒔絵の作品も残しており，代表作に「八橋蒔絵螺鈿硯箱」がある。

作品名 燕子花図屏風

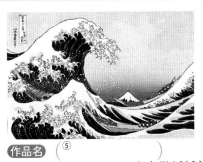

- 作者 葛飾北斎は江戸時代の絵師で，風景画を得意とした。
- このような多色刷りの版画でつくられた庶民向けの絵を（⑥　　　　　）といい，ヨーロッパの印象派の画家たちに影響を与えた。

作品名 ⑤（　　　　）
（神奈川沖浪裏）

第3編

一問一答で要点チェック　次の各問いに答えよう。

/4問中

①千利休が建てた茶室建築の傑作を何といいますか。

①　　　　　

②権現造を代表する建築物で，栃木県にある世界遺産を何といいますか。

②　　　　　

③文人画を大成した画家で，与謝蕪村と合作で「十便十宜図」を描いたのはだれですか。

③　　　　　

④浮世絵の中でも美人画を得意とし，「ポッピンを吹く女」が代表作なのはだれですか。

④　　　　　

美術館　浮世絵の創始者として知られる菱川師宣ですが，彼の時代の浮世絵はまだモノクロ印刷でした。多色刷りの錦絵が広まるのは，菱川師宣の時代から100年後のことです。

定 ステージ**2**
着 のワークA

3　日本美術③（安土・桃山〜江戸時代）

解答 p.18

/100

1 **安土・桃山時代〜江戸時代の建築**　次の写真を見て，あとの問いに答えなさい。

10点×4（40点）

> 桂離宮（かつらりきゅう）　日光東照宮（にっこうとうしょうぐう）
> 姫路城（ひめじじょう）　妙喜庵待庵（みょうきあんたいあん）

(1)　Aは千利休（せんのりきゅう）による茶室建築の傑作（けっさく）です。

　①　この建築物の名前を右上の　　　　　から選びなさい。　　（　　　　　）

　②　この建築物の説明として正しいものを次から選びなさい。　　（　　　）

　　ア　回遊式の庭園をもつ数寄屋造（すきやづくり）である。　　イ　質素なわび茶の精神に基づいている。
　　ウ　天守閣（てんしゅかく）をもつ城郭（じょうかく）建築である。

(2)　Bは江戸（えど）時代につくられた建築物です。

　①　この建築物の名前を右上の　　　　　から選びなさい。　　（　　　　　）

　②　この建築物に用いられている様式を何造といいますか。　　（　　　）

2 **江戸時代の美術**　右の写真を見て，次の問いに答えなさい。

10点×3（30点）

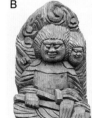

(1)　Aは俵屋宗達（たわらやそうたつ）による装飾画（そうしょくが）の
傑作です。この作品名を書きな
さい。　　（　　　　　）

(2)　Bは江戸時代につくられた仏
像です。

　①　この像をつくったのはだれですか。　　（　　　　　）

記述　②　この像は独特の味わいをもっていますが，それはどのような点ですか。簡単に書きな
さい。（　　　　　）

3 **浮世絵**　右の写真を見て，次の問いに答えなさい。

10点×3（30点）

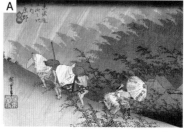
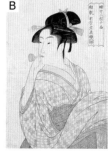

よく出る (1)　A・Bの作者名をそれぞれ書きな
さい。　　A（　　　　　）

　　　　　　　B（　　　　　）

記述 (2)　浮世絵（うきよえ）が庶民（しょみん）にも比較（ひかく）的安価で手
に入ったのはなぜですか。簡単に書
きなさい。

（　　　　　　　　　　　　）

の森

❶(1)②姫路城と桂離宮に関する説明が入っている。　❷(2)②仏像の彫られ方に着目して書く。
❸(2)どのような方法で大量生産されたのか説明する。

定 ステージ**2**
着 のワークB

3 日本美術③（安土・桃山〜江戸時代）

第3編

❶ **安土・桃山時代〜江戸時代の文化** 次の写真を見て，あとの問いに答えなさい。

(4)〜(6)は9点×4，他は8点×8（100点）

A

B

C

(1) A・Bの作品名をそれぞれ書きなさい。 A （　　　　　　）

　　B （　　　　　　）

(2) C・Dの作者名を［　　　　］からそれぞ
　 れ選びなさい。

　　C （　　　　　　）

　　D （　　　　　　）

きたがわうたまろ
喜多川歌麿
とうしゅうさいしゃらく
東洲斎写楽
かつしかほくさい
葛飾北斎
うたがわひろしげ
歌川広重

D

(3) A〜Dを説明した次の文の（　）にあ
　 てはまる語句を書きなさい。

　　A （　　　　　　）　B （　　　　　　）
　　C （　　　　　　）　D （　　　　　　）

A 安土・桃山時代に描かれた金碧（あづち ももやま）（きんぺき）（　　　）画の傑作である。

B 江戸時代に描かれた（　　　）画とよばれる絵画である。

C 歌舞伎の出演者を描いた（かぶき）（　　　）絵で，現在のブロマイドにあたる。

D 大胆な構図はヨーロッパの（だいたん）（　　　）派の画家に大きな影響を与えた。

(4) Aの作者の作品は，城郭建築の内部を飾りました。世界遺産に登録されている兵庫県の（ひょうご）
　 城の名前を書きなさい。 （　　　　　　）

(5) 右のEはBの作者がつくった硯箱です。このように，漆塗りの（すずりばこ）（うるしぬ）
　 上に金銀などで装飾する工芸の技法を何といいますか。漢字2字
　 で書きなさい。 （　　　　　　）

E

(6) C・Dについて，次の①・②に答えなさい。

① C・Dのような絵を，まとめて何といいますか。

（　　　　　　）

② ①についての説明として正しいものを，次から選びなさい。 （　　　）

　ア 大名や豪商の気風を反映した豪華な絵で，金箔地に描かれた。（ごうしょう）（きんぱくじ）

　イ 日本画の技法の中に写実性を取り入れた。

　ウ 多色刷りの版画でつくられ，庶民にも広まった。

❶(1)Aは狩野永徳，Bは尾形光琳の作。(2)Cは「大谷鬼次の奴江戸兵衛」，Dは「富嶽三十六景」。
(3)Dモネやゴッホなどに代表される流派。

確認のワーク ステージ① 4 日本美術④（明治〜現代）

解答 p.18

教科書の要点 （　）にあてはまる語句を答えよう。

わからないときは，絶対確認！から答えをさがそう。

1 明治〜現代の日本美術

●明治時代の美術（19世紀後半）

◆特色➡西洋美術が導入され（①　　　　　　）が描かれ，一方で，岡倉天心・フェノロサにより日本美術が復興された。

◆日本画➡洋画の手法を取り入れた新しい作風が生まれた。
- （②　　　　　　）…「悲母観音」。
- 菱田春草…「黒き猫」「落葉」。

◆洋画➡西洋文化の流入により油彩画が発展。
- 高橋由一…「鮭」。　●浅井忠…「収穫」。
- 黒田清輝…フランスに留学し，印象派絵画を学ぶ。代表作は「（③　　　　　）」「読書」。
- 青木繁…歴史や神話を題材。「海の幸」。

◆彫刻
- 高村光雲…「老猿」。
- 荻原守衛…ロダンの影響。「女」「坑夫」。

◆建築➡旧開智学校など西洋風建築物が建てられた。
- コンドル…イギリス人建築家。「ニコライ堂」「旧岩崎邸」。

●大正〜戦前の美術（20世紀前半）

◆特色➡文化が大衆化し，美術も一般の人に親しまれた。

◆洋画　（④　　　　　　）…「金蓉」。
チャイナドレスを着た女性の肖像。
- 岸田劉生…「麗子像」。
- 古賀春江…シュルレアリスム。「海」。
夢や幻想，無意識の世界を表現する。

◆日本画　（⑤　　　　　　）…「髪」。
- 横山大観…日本画の近代化。「無我」「生々流転」。
- 安田靫彦…「飛鳥の春の額田王」「黄瀬川陣」。

◆彫刻…高村光太郎の「手」「鯰」。
本書p.60参照。

●現代の美術

◆東山魁夷（日本画）➡「白馬の森」。

◆（⑥　　　　　　）➡現代日本を代表する芸術家。立体作品は「太陽の塔」。絵画は「明日の神話」。
パブリックアート。

◆白髪一雄（抽象画）➡天井からぶら下がったロープにつかまりながら，裸足で床に置いたキャンバスに描く手法。

◆（⑦　　　　　　）➡奈良美智，村上隆ら。

✔ 絶対確認！

岡倉天心	フェノロサ
狩野芳崖	悲母観音
菱田春草	黒き猫
洋画	高橋由一
鮭	浅井忠
収穫	黒田清輝
湖畔	青木繁
海の幸	高村光雲
老猿	荻原守衛
女	安井曾太郎
金蓉	岸田劉生
麗子像	古賀春江
海	小林古径
髪	横山大観
無我	安田靫彦
高村光太郎	東山魁夷
岡本太郎	太陽の塔
白髪一雄	ポップアート

◆悲母観音（狩野芳崖）

近代日本画の地平を開いた狩野芳崖の代表作。

ポップアートには，漫画やアニメーションの要素も取り入れられているよ。

教科書 ギャラリー　作品の解説を完成させよう。

- **作者** 青木繁は明治時代の洋画家。
- 東京美術学校で（②　　　　　）（「湖畔」
「読書」の作者）に学んだ。
- 漁師がたくましく生きる様子が，荒々しい
タッチで描かれている。

作品名 （①　　　　　　　）

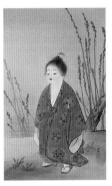

作品名　無我

- **作者** （③　　　　　　　）は明治〜昭和に
かけて活躍した日本画家。
- **無心の童子**の姿を通して，仏教の悟りの境
地を描いた。
- 作者の代表作には，40mにもおよぶ水墨画
の大作「（④　　　　　　　）」などがある。

作品名 （⑤　　　）

- **作者** 岡本太郎は現代日本を代表する芸術家。
ピカソからも影響を受けた。
- 1970年に開催された（⑥　　　　　　）の
テーマ館のシンボルとして建造された。
- 作者が原爆炸裂の瞬間を描いた「**明日の神話**」
も東京・渋谷の街に展示されている。

一問一答 で要点チェック　次の各問いに答えよう。

[/4問中]

①フェノロサとともに日本美術の復興に努めた人物はだれで
すか。

□①

②最も初期の油絵作品の１つである「鮭」を描いた人物はだれ
ですか。

□②

③大正〜昭和期を代表する彫刻家・詩人で，「手」「鯰」の作者
はだれですか。

□③

④天井からぶら下がったロープにつかまり，裸足で床のキャ
ンバスに描く手法で知られる，抽象画家はだれですか。

□④

美術館　彫刻家・高村光太郎の父は，やはり彫刻家として活躍した高村光雲です。妻は画家の智恵子で，
光太郎は亡くなった妻への思いを詩集「智恵子抄」につづりました。

青木繁「海の幸（1904年）」石橋財団アーティゾン美術館（旧ブリヂストン美術館）所蔵

定 ステージ**②**
着のワークA

4 日本美術④（明治〜現代）

① **明治時代の美術** 右の写真を見て，次の問いに答えなさい。 8点×5（40点）

(1) A〜Cの絵画・彫刻の作者を□□□□□か
らそれぞれ選びなさい。

 A 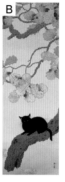 B C

A（　　　　　　　）

B（　　　　　　　）

C（　　　　　　　）

くろ だ せい き	たかはし ゆ いち	ひし だ しゅんそう
黒田清輝	高橋由一	菱田春草
か の うほうがい	たかむらこううん	
狩野芳崖	高村光雲	

(2) Aは日本人によって描かれた本格的な油絵の最初期のものです。このような西洋風の絵
画は，何とよばれましたか。漢字２字で書きなさい。 （　　　　　　　）

(3) Bの作者は岡倉天心の弟子でした。岡倉天心とともに日本美術の復興に尽くしたアメリ
カ人はだれですか。 （　　　　　　　）

② **大正〜戦前の美術** 右の写真を見て，次の問いに答えなさい。 8点×5（40点）

(1) A〜Cの絵画の作者を
□□□□□からそれぞれ選び
なさい。

 A B C

A（　　　　　　　）

B（　　　　　　　）

C（　　　　　　　）

(2) A〜Cのうち，日本画の作品はどれですか。
（　　　　　　　）

こ が はる え	やす い そう た ろう	きし だ りゅうせい
古賀春江	安井曾太郎	岸田劉生
よこやまたいかん	こ ばやし こ けい	
横山大観	小林古径	

レベル
UP! (3) Bの絵画は，夢や幻想，無意識の世界など
を表現する流派に属します。これをカタカナで何といいますか。 （　　　　　　　）

③ **現代の美術** 次の問いに答えなさい。 10点×2（20点）

よく
出る (1) 右の写真は，原爆炸裂の瞬間を描いた「明日の
神話」の渋谷の街での展示風景です。この壁画を
描いた人物はだれですか。

（　　　　　　　）

レベル
UP! (2) 現代日本を代表するポップアートの作家を１人
書きなさい。 （　　　　　　　）

ヒント
の森 **①**(1)Aは「鮭」，Bは「黒き猫」，Cは「老猿」。 **②**(1)Aは「麗子像」，Bは「海」，Cは「髪」。(3)ダ
リやマグリットに代表される流派。 **③**(1)「太陽の塔」の作者としても知られる。

定着のワークB ステージ2　4　日本美術④（明治〜現代）

1 明治〜現代の美術　次の写真を見て，あとの問いに答えなさい。

(4)・(5)は6点×5，他は7点×10（100点）

A

B

C

D

(1)　A・Bの作品名をそれぞれ書きなさい。

A（　　　　　）　B（　　　　　）

(2)　C・Dの作者名をそれぞれ書きなさい。

C（　　　　　）　D（　　　　　）

(3)　A〜Dを説明した次の文の（　）にあてはまる語句を から選びなさい。

A（　　　　）　B（　　　　）

C（　　　　）　D（　　　　）

A　（　　　）の童子の姿を通して，仏教的な悟りの境地を描いている。

B　自然とともに生きる（　　　）の姿を，力強く描いている。

C　洋画の手法を用いながら（　　　）的な淡い色彩を表現している。

D　（　　　）に抗おうとする女性の姿を通して，作者の心の内面が表現されている。

> 日本
> 西洋
> 無心
> 運命
> 農民
> 漁師

(4)　Aは日本画の作品です。明治時代以降に活躍した①〜③の日本画家の代表作を， からそれぞれ選びなさい。

① 狩野芳崖　　　（　　　　）
② 安田靫彦　　　（　　　　）
③ 小林古径　　　（　　　　）

> 黒き猫　黄瀬川陣
> 悲母観音　髪
> 生々流転

(5)　B・Cは洋画の作品です。明治時代以降に描かれた①・②の作品の作者名をそれぞれ書きなさい。　①（　　　　）　②（　　　　）

① 海の幸　　② 金蓉

(6)　Dについて，この作品の作者に大きな影響を与えた，19世紀フランスを代表する彫刻家はだれですか。（　　　　）

(7)　右のEは，岡本太郎が1970年の大阪万博のテーマ館のシンボルとして建造したものです。このモニュメントの名前を書きなさい。

（　　　　）

E

　1(1)Aは横山大観，Bは浅井忠の作品。(2)Cは「湖畔」，Dは「女」。(4)語群のうち，「黒き猫」は菱田春草，「生々流転」は横山大観の作品。

荻原守衛「女（1910年）」東京国立近代美術館所蔵 Photo: MOMAT/DNPartcom

解答 p.19

プラス ワーク 奈良・京都の仏教美術

応用力UP 仏像の知識についてまとめよう！

仏像は4つの種類がある

◆（①　　　　）➡悟りを開いた後の仏の姿を表す。

● 例 釈迦如来，阿弥陀如来，薬師如来。
└─肉けい（頭のこぶ）や白毫（額の巻き毛）に特色。

◆（②　　　　）➡悟りを開く前，修行中の仏の姿を現す。

● 例 弥勒菩薩，観音菩薩，日光菩薩など。
└─髪の毛を結い，宝冠をかぶった華やかな姿。

◆明王➡厳しい表情で人々の帰依を促し，悪を打ち払う。

如来が変化した姿とされる。

● 例 不動明王，愛染明王など。

◆（③　　　　）➡古代インドの神々が仏教に帰依し，仏教を守る神になったもの。
└─吉祥天や弁財天など，女性の姿をした天もある。

● 例 毘沙門天，帝釈天のように「天」のつくもののほか，金剛力士，阿修羅などさまざま。

▼仏像の種類

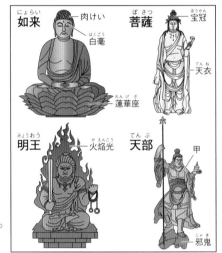

如来 ─肉けい ─白毫

菩薩 ─宝冠 ─天衣 ─蓮華座

明王 ─火焔光

天部 ─甲 ─邪鬼

仏像の材料と造りをおさえる

◆木造➡木を彫刻したもの。1本の木から彫り出した一木造と，別々に彫刻した各部を組み合わせる（④　　　　）がある。

● 一木造…例 法隆寺百済観音像，神護寺薬師如来像。

● 寄木造…例 平等院阿弥陀如来像，東大寺南大門金剛力士像。

◆金銅造➡青銅による鋳造。

● 例 薬師寺薬師三尊像，興福寺仏頭。

◆塑造➡粘土を盛ってつくる。焼き物のように焼成はしない。

● 例 東大寺日光菩薩像。

◆（⑤　　　　）➡漆をぬり固めてつくる。
└─奈良時代以前の仏像に多い。

● 例 唐招提寺鑑真和上像，興福寺阿修羅像。

▼一木造（左）と寄木造（右）

仏教美術の時代の流れをおさえる

飛鳥時代	白鳳時代	奈良時代	平安時代	鎌倉時代
仏教の伝来	若々しい仏教文化	国家による仏教保護	密教→浄土信仰	力強い武士の気風
法隆寺釈迦三尊像	薬師寺薬師三尊像	東大寺日光菩薩像	神護寺薬師如来像	東大寺南大門金剛力士像
…アルカイックスマイルに特色	…自然な肉付けと表情，高い鋳造技術	…写実的で落ち着いた表情	…表情の威圧感と，堂々たる体躯	…慶派（運慶・快慶ら）の合作による，写実的で力強い作風
広隆寺弥勒菩薩像	興福寺仏頭	興福寺阿修羅像	平等院阿弥陀如来像	
…半跏思惟像	…若々しい表情	…三面に六本の腕，子どものような表情	…定朝の作による，優美な作風	

練習問題

1 **仏像の種類** 次の問いに答えなさい。

レベルUP! (1) A〜Dは仏像の種類を示したもので
す。それぞれ何といいますか。

A（　　　　　　　）
B（　　　　　　　）
C（　　　　　　　）　D（　　　　　　　）

(2) A〜Dにあてはまるものを，次からそれぞれ選びなさい。

A（　　　）　B（　　　）　C（　　　）　D（　　　）

ア　男性と女性の両方がある。

イ　若々しいインドの王族の姿をしている。

ウ　頭に肉けい（こぶ），額に白毫（巻き毛）がある。

エ　怒りの表情で背後に火焔を背負っている。

(3) 右のX・Yの仏像の造りの名称を□□□□□からそれぞれ選
びなさい。　X（　　　　　　　）

Y（　　　　　　　）

X 漆と麻布をぬり固めたもの　Y 複数の木材を組み合わせる

> 金銅造　　一木造　　寄木造　　乾漆造

2 **奈良・京都の仏像** 次の写真を見て，あとの問いに答えなさい。

よく出る (1) A〜Cの仏（Cは中央の仏）の名前を□□□□□から
それぞれ選びなさい。　A（　　　　　　　）

B（　　　　　　　）　C（　　　　　　　）

> 薬師如来　　金剛力士　　阿修羅
> 弥勒菩薩　　阿弥陀如来

(2) D・Eの仏像が置かれている寺院名をそれぞれ書きなさい。

D（　　　　　　　）　E（　　　　　　　）

(3) 次の説明にあてはまる仏像をA〜Eからそれぞれ選びなさい。複数あてはまる場合はす
べて選ぶこと。また，どれもあてはまらない場合は×を書きなさい。

① 複数の木材を組み合わせてつくられている。　（　　　　　　　）

② 漆をぬり固めてつくられている。　（　　　　　　　）

③ 仏像の種類では「明王」に分類される。　（　　　　　　　）

④ 仏像の種類では「天部」に分類される。　（　　　　　　　）

⑤ 京都府の寺院に置かれている。　（　　　　　　　）

(4) A〜Eの仏像を古い順に並べなさい。　（　　　　　　　）

解答 p.19

確認のワーク ステージ**1**

5 西洋美術①（原始〜中世）

教科書の要点 （ ）にあてはまる語句を答えよう。

わからないときは，**絶対確認!** から答えをさがそう。

1 原始・古代文明の美術

●原始時代の美術

◆**ウィレンドルフの女性像**(旧石器時代)➡多産や豊作を祈った。
　　　　　　　　　　　　　　　　　　　─胸や腹が強調されている。

◆**洞窟壁画**(旧石器時代後期)➡ラスコー(フランス)と
　　　　　　　─狩猟の動物が描かれている。
(①)(スペイン)のものが有名。

●古代オリエント ─紀元前3000年ごろに古代文明がおこった。

◆(②)➡強大な権力をもつ王が出現。

●建築物…ピラミッドや(③)。

●ミイラにはツタンカーメン王に代表される黄金のマスクがかぶせられ，棺には**死者の書**が収められた。

◆メソポタミア➡「アッシュールバニパル王狩猟図」。

◆(④)➡**エジプトとメソポタミア**のこと。

2 古代ギリシャ・ローマの美術

●(⑤)(紀元前1000年〜紀元1世紀ごろ)

◆特色➡人間の**理想的な美**を追求。

◆彫刻➡「(⑥)」「**サモトラケのニケ**」。

◆建築➡「**パルテノン神殿**」→大理石でつくられ，柱にエンタシスとよばれるふくらみが見られる。

●ローマ(紀元前1世紀〜紀元5世紀ごろ)。─建築が発達した。

◆建築➡(⑦)(円形競技場)にはアーチが取り入れられている。他，**凱旋門**や**水道橋**など。

◆**カタコンベ壁画**➡地下墓地にかくれたキリスト教徒が描いた。

3 中世ヨーロッパのキリスト教美術

●(⑧)様式(5〜14世紀)

◆**東ローマ帝国**の美術➡現在のギリシャ・トルコを中心。

◆モザイク画➡ガラス・石・貝殻などの小片をしきつめ，教会の壁画として描かれた。「**皇妃テオドラと従者たち**」。

◆建築➡巨大なドームに特色。「**聖ソフィア大聖堂**」。

●ロマネスク様式(11世紀)─南フランスからイタリア中心。

◆建築➡厚い壁面をもつ荘重な教会。「**ピサ大聖堂**」。

●(⑨)様式(12〜13世紀)─北フランスから西ヨーロッパ中心。

◆建築➡高い尖塔と大きな(⑩)をもつ窓に特色。

「**ノートルダム大聖堂**」「**ケルン大聖堂**」。

⬇**ミロのヴィーナス**

ギリシャ美術では，人間の理想的な美が追求された。

⬇**ケルン大聖堂**

教科書 ギャラリー 作品の解説を完成させよう。

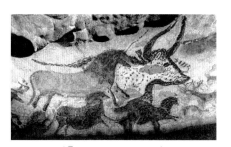

- **旧石器時代**の人々が，狩猟の様子を描いた壁画。
- 紀元前1万3000年ごろ，現在の**フランス**の（ ② ）で描かれた。
- 原始時代の人々が，豊かな自然の恵みを祈って描いたと考えられる。

作品名（ ① ）に描かれた壁画

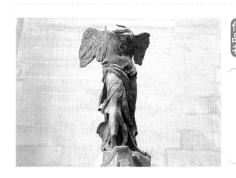

作品名（ ③ ）

- 紀元前2世紀ごろつくられた，**勝利の女神**を描いた大理石の像。
- **ギリシャ**の人々が得意とした，人間の理想的な美を表現した彫刻。
- この文化では，（ ④ ）**神殿**も建てられた。

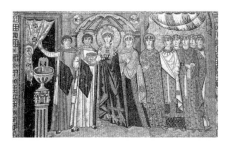

- **ビザンチン様式**を代表する壁画。
- ガラス・石・貝殻などの小片で描かれた（ ⑤ ）**画**とよばれる壁画。
- この文化では，（ ⑥ ）**大聖堂**などがつくられた。

作品名 皇妃テオドラと従者たち

第3編

一問一答で要点チェック 次の各問いに答えよう。 ／4問中

①顔と足は横向きで目と肩は正面を向いている人物が描かれた「死者の書」は，何文明でつくられましたか。
①

②実用的な建築物が多くつくられたのは，ギリシャ文化とローマ文化のどちらですか。
②

③ピサ大聖堂に代表される建築様式を何といいますか。
③

④大きなステンドグラスをもつゴシック様式の教会を，1つ書きなさい。
④

美術館 ギリシャの石像をつくる技術は，アレクサンドロス大王の遠征でインドにもたらされ，仏像がつくられるようになりました。それがさらにシルクロードで日本にもたらされるのです。

定着のワークA ステージ**2**　**5　西洋美術①（原始〜中世）**

❶ 原始・古代文明　次の文章を読んで，あとの問いに答えなさい。

<div align="right">⑵は10点，他は9点×3（37点）</div>

　　原始時代の人々は，豊かなめぐみを祈り，洞窟_{どうくつ}に（　A　）を描いたり，_a人形を製作したりした。

　　古代文明がおこると，_bエジプトの王の墓（　B　）のように，王の強大な権力を背景に巨大建築物がつくられた。

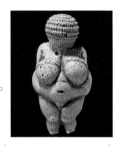

 ⑴　A・Bにあてはまる語句をそれぞれ書きなさい。

　　　　　　　　A（　　　　　　　　）　B（　　　　　　　　）

記述 ⑵　下線部aについて，右の写真はオーストリアのウィレンドルフで出土した女性像です。胸や腹が強調されている理由を簡単に書きなさい。

　　　（　　　　　　　　　　　　　　　　　　　　　　）

⑶　下線部bについて，エジプト考古学博物館にある有名な黄金のマスクは，何という王のものですか。
　　　　　　　　　　　　　　　　　　（　　　　　　　　）

❷ ギリシャ・ローマ　右の写真を見て，次の問いに答えなさい。

<div align="right">9点×5（45点）</div>

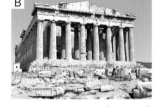

⑴　A・Bの建築物名をそれぞれ書きなさい。　A（　　　　　　　）

　　　　　　　　　　　　B（　　　　　　　）

⑵　A・Bは，それぞれ古代ギリシャ・ローマのいずれかの建築物です。古代ギリシャにあてはまるものはどちらですか。
　　　　　　　　　　　　　　　　　　（　　　）

⑶　A・Bの説明にあてはまるものを，次からそれぞれ選びなさい。　A（　　　）

　ア　戦いに勝利した皇帝_{こうてい}の軍隊を迎え入れるための門である。　B（　　　）

　イ　大理石でつくられた神殿で，柱にエンタシスが見られる。

　ウ　人々に水を供給するためにつくられた施設_{しせつ}である。

　エ　円形競技場で，アーチ形が取り入れられている。

❸ 中世キリスト教美術　右の写真を見て，次の問いに答えなさい。

<div align="right">9点×2（18点）</div>

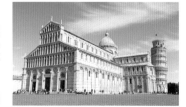

⑴　右の写真はロマネスク様式を代表する大聖堂です。この建築物を何といいますか。　（　　　　　　　）

 ⑵　⑴の建築物が建てられたあと，教会の建築様式は高い尖_{せん}塔_{とう}とステンドグラスをもつものに変化していきます。この様式を何といいますか。　（　　　　　　　）

 ❶⑵原始時代の人々が女性の姿にどんな祈りをこめたのかを考える。　**❷**⑶凱旋門と水道橋に関する説明が入っている。　**❸**⑴写真の右の方に見える斜塔で有名な，イタリアの大聖堂。

 ステージ**2**
着のワークB

5 西洋美術①（原始〜中世）

① **原始〜中世の美術** 次の写真を見て，あとの問いに答えなさい。

⑺は完答10点，⑵〜⑷は7点×6，他は8点×6（100点）

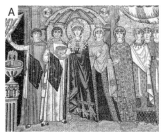

(1) A〜Dと関連の深い地名・語句を　　　　からそれぞれ選びなさい。

第3編

A（　　　　　）
B（　　　　　）
C（　　　　　）
D（　　　　　）

| ロマネスク　　ギリシャ |
| ローマ　　　ラスコー |
| ビザンチン　　エジプト |

(2) A〜Dを説明した次の文の（　）にあてはまる語句をそれぞれ書きなさい。

A　ガラス・石・貝殻（かいがら）などの小片をしきつめて描かれた（　　　　）画である。

（　　　　　）

B　動物を（　　　　）する場面が描かれた壁画（へきが）である。（　　　　　）

C　顔と足は横向きで，目と肩は（　　　　）を向いているのが特徴的である。

（　　　　　）

D　「（　　　　）のヴィーナス」とよばれ，人間の理想的な姿が描かれている。

（　　　　　）

(3) Aの壁画と同じ様式に属する建築物を，　　　　から選びなさい。（　　　　　）

| ケルン大聖堂　　ピサ大聖堂 |
| 聖ソフィア大聖堂 |

よく出る (4) Bの壁画は，どのようなところに描かれましたか。（　　　　　）

(5) Cの説明として正しいものを，次から選びなさい。（　　　　　）

ア　ローマで弾圧されたキリスト教徒がカタコンベの壁に描いた。

イ　死後の魂（たましい）が信じられ，楽園に至るまでの過程がパピルスに描かれている。

ウ　王による勇壮なライオン狩りの様子が，レリーフになっている。

レベルUP! (6) Dについて，この女神像と同じ文化に属する彫刻（ちょうこく）または建築物を1つ書きなさい。

（　　　　　）

(7) A〜Dを時代の古い順に並べなさい。（　　　　　）

 ①⑴これらの作品の中には，語群のローマにあてはまるものは含まれない。⑸Cが描かれた文明では，王のミイラがピラミッドに安置された。⑹同じような女神像や神殿など。

解答 p.20

確認のワーク ステージ**1**

6 西洋美術②（ルネサンス）

教科書の要点 （　）にあてはまる語句を答えよう。

わからないときは，絶対確認! から答えをさがそう。

1 ルネサンスの美術

●ルネサンスとは

◆（①　　　　　　）（**文芸復興**）➡14世紀の**イタリア**でおこり，発展していった芸術運動。
「復興」「再生」などの意味がある。

●特色 { **人間の自然の美**の追求。それまでのキリスト教の影響下の絵画は，表情がかたく，表現も平面的であった。
写実的な表現をめざす。科学も発展→遠近法
ギリシャや（②　　　　　　　）の精神を尊重。

◆区分…初期のルネサンス，三大巨匠の時代，北方ルネサンス。

●ルネサンスの芸術

◆**初期のルネサンス**（14〜15世紀）➡地中海貿易で栄えたフィレンツェを中心にルネサンスが始まる。

● **ジョット**…イタリア・ルネサンスの先駆者。「聖フランチェスコ」。

● **フラ・アンジェリコ**…「受胎告知」。ギリシャ・ローマ神話の女神。

● **ボッティチェリ**…やわらかな線と色彩で表現。「（③　　　　　　）」「**ヴィーナスの誕生**」。

◆**ルネサンスの**（④　　　　　　）（15世紀末〜16世紀）

● （⑤　　　　　　）…芸術だけでなく，科学など様々な分野で活躍。「**最後の晩餐**」「**モナ・リザ**」。

● **ミケランジェロ**…写実的で情熱的な表現。彫刻家としても活躍。「（⑥　　　　　　）」「**ダヴィデ像**」。

● （⑦　　　　　　）…繊細でやわらかい表現。聖母子像を描いた作品が多い。「**小椅子の聖母**」「**聖母子と幼い聖ヨハネ**」（美しき女庭師）。聖母子とは幼いキリストとその母マリア。

◆**北方ルネサンス**（15〜16世紀）➡イタリア・ルネサンスの影響を受けた，**ドイツ・オランダ・ベルギー**などの芸術の動き。農民や一般の人々の生活が題材となった。

● **ヤン・ファン・エイク**…フランドル（現在のベルギー）で油絵技法を確立。「**アルノルフィーニ夫妻像**」。

● （⑧　　　　　　）…ドイツの画家・版画家。写実的かつ精緻な表現。「**四人の使徒**」。自画像も有名。本書p.50に版画作品も。

● （⑨　　　　　　）…フランドルの画家。農民や一般の人々の生活を描いた。「**狩人の帰還**」（雪中の狩人）。

✔ 絶対確認!

ルネサンス（文芸復興）
ギリシャ・ローマ文化
初期のルネサンス
三大巨匠　　北方ルネサンス
ボッティチェリ　春
レオナルド・ダ・ヴィンチ
最後の晩餐　　モナ・リザ
ミケランジェロ　最後の審判
ダヴィデ像　　ラファエロ
小椅子の聖母
ヤン・ファン・エイク
デューラー　　ブリューゲル

↷**モナ・リザ**（レオナルド・ダ・ヴィンチ）

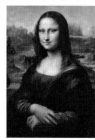

肖像画の傑作。背景が遠くなるほどぼかして描く，空気遠近法が用いられている。

↷**ダヴィデ像**（ミケランジェロ）

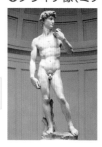

聖書に登場する青年王を描いた彫刻。

↷**小椅子の聖母**（ラファエロ）

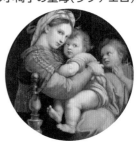

ラファエロは聖母子像を得意とした。

教科書 ギャラリー 作品の解説を完成させよう。

作品名 春(プリマヴェーラ)

- 作者 (①　　　　　　　)は，初期ルネサンスを代表する人物。
- 詩的な世界を，柔らかな線と色彩で表現している。
- 作者の代表作には「(②　　　　　　　)の誕生」がある。

作品名 (③　　　　　　　)

- 作者 レオナルド・ダ・ヴィンチは，ルネサンスの三大巨匠のひとり。
- 線遠近法の(④　　　　　　　)が用いられている。
- 作者の代表作には「モナ・リザ」がある。

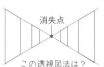

消失点

この透視図法は？

作品名 最後の審判

- 作者 (⑤　　　　　　　)は，ルネサンスの三大巨匠のひとり。
- システィーナ礼拝堂の祭壇に描かれたフレスコ画。
- 作者の代表作には，大理石の彫刻である「(⑥　　　　　　　)像」がある。

第3編

一問一答 で要点チェック 次の各問いに答えよう。

/4問中

①ルネサンスが起こったフィレンツェは，どこの国にありますか。

　　　① _____

②ルネサンスの三大巨匠のひとりで，「小椅子の聖母」「女庭師」を代表作とするのはだれですか。

　　　② _____

③レオナルド・ダ・ヴィンチの代表作で，空気遠近法が用いられている女性の肖像画を何といいますか。

　　　③ _____

④ヤン・ファン・エイク，デューラー，ブリューゲルらによる芸術の動きを何といいますか。

　　　④ _____

美術館　美術以外にもさまざまな才能を発揮したレオナルド・ダ・ヴィンチですが，解剖学にも優れていました。彼の人物画は，解剖学の知識に裏打ちされたものだったのです。

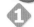

定 ステージ **2**
着 のワークA

6 西洋美術②（ルネサンス）

❶ ルネサンスの流れ 次の文章を読んで，あとの問いに答えなさい。 　9点×8（72点）

　_aルネサンスは14世紀の（　A　）で始まった。初期のルネサンスで「_bヴィーナスの誕生」などを描いた（　B　）が活躍したのち，_c三大巨匠とよばれる芸術家たちが登場するに至って，（A）のルネサンスは最盛期を迎える。

　ルネサンスは（A）だけでなく，周辺の国々にも広がった。とくに，ドイツ，オランダ，_dベルギーなどの国々に現れた芸術の動きは，（　C　）とよばれる。

(1) A〜Cにあてはまる語句（Aは国名）をそれぞれ書きなさい。

A（　　　　　　　） B（　　　　　　　） C（　　　　　　　）

(2) 下線部aについて，「ルネサンス」という語はどのような意味をもちますか。漢字2字で書きなさい。 （　　　　　　　）

(3) 下線部bについて，ヴィーナスは古代の国々で崇拝された女神です。ルネサンスで模範とされた，古代の国々を2つ書きなさい。

（　　　　　　　）（　　　　　　　）

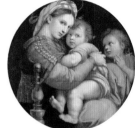

(4) 下線部cについて，三大巨匠のうち右の絵を描いた人物はだれですか。 （　　　　　　　）

(5) 下線部dについて，ヤン・ファン・エイクやブリューゲルらが活躍した，ベルギーの地方名を□□□□から選びなさい。 （　　　　　　　）

フィレンツェ　　フランドル
プロバンス

❷ ルネサンスの作品 右の写真を見て，次の問いに答えなさい。

7点×4（28点）

A アルノルフィーニ夫妻像

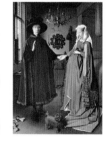

(1) A・Bの作者名をそれぞれ書きなさい。

A（　　　　　　　） B（　　　　　　　）

(2) Aの説明として誤っているものを，次から1つ選びなさい。 （　　　　　　　）

ア　当時としては珍しい，一般の人の日常を描いた絵画である。

イ　絵の中心の鏡には作者が写っていて，その上には作者の名前も書かれている。

ウ　教会の壁に描かれた，壮大なフレスコ画である。

B モナ・リザ

(3) Bに用いられている技法を，□□□□から1つ選びなさい。 （　　　　　　　）

一点透視図法
二点透視図法
空気遠近法

ヒントの森 ❶(3)地中海沿岸で高度な文明を築いた2つの国名を答える。(5)フィレンツェはルネサンスが起こった国の都市。 ❷(3)背景の遠いところをぼかして，遠近感を出している。

定 ステージ**2**
着 のワークB

6 西洋美術②（ルネサンス）

① **ルネサンスの作品** 次の写真を見て，あとの問いに答えなさい。(8)は完答，10点×10（100点）

A

B

C
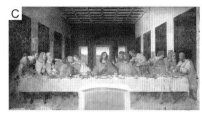

D

第3編

よく
出る (1) A・Cの作品名を［　　　］からそれぞれ選びなさい。

A（　　　　　　　　）

C（　　　　　　　　）

(2) B・Dの作者名をそれぞれ書きなさい。

> 最後の審判　　最後の晩餐
> 春　　ヴィーナスの誕生
> アルノルフィーニ夫婦像

B（　　　　　　　）　D（　　　　　　　）

レベル
UP! (3) Aの作品の説明として正しいものを，次から1つ選びなさい。　（　　　）

ア 聖書の1場面を，力強く劇的に描いている。

イ 詩的な世界を，柔らかな線と色彩で描いている。

ウ 一般の人々の生活の様子を，大胆な構図で描いている。

(4) Bの作者の代表作で，システィーナ礼拝堂に描かれた壁画を，(1)の［　　　］から1つ選びなさい。　（　　　　　　　　）

実技(5) Cには一点透視図法が用いられていますが，このとき，消失点はどこにありますか。実際に右の図に補助線を引き，消失点を示しなさい。

(6) Dの作者は，どのような人々を題材とした絵を好んで描きましたか。簡単に書きなさい。

（　　　　　　　　　　　　）

(7) A～Dの作品のうち，ルネサンスの三大巨匠によるものをすべて選びなさい。

（　　　　　　　　　　　　）

記述(8) 右のE・Fは同じテーマを描いたものですが，どちらかはルネサンス期の，どちらかはそれ以前のものです。ルネサンス期のものを選びなさい。また，それを選んだ理由を簡単に書きなさい。

E
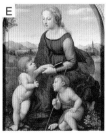

F

（　　　　　　　　）

（　　　　　　　　　　　　　　　）

ヒント
の森 ① (3)Aは聖書を題材とはしていない。(5)一点透視図法の作図については，本書のp.24を参照。
(6)絵のタイトルは「狩人の帰還」。(7)初期ルネサンスと北方ルネサンスの作品がある。

解答 p.21

確認のワーク ステージ❶ 7 西洋美術③（17～19世紀）

教科書の要点 （ ）にあてはまる語句を答えよう。

わからないときは，**絶対確認!** から答えをさがそう。

❶ バロックとロココ

◯**バロックの芸術** ┌スペインやオランダが中心。

◆（① ）（17世紀）➡「ゆがんだ**真珠**」の意味。

◆**明暗や色彩を対比**させた表現。**動きのある**ポーズ。

- ルーベンス（フランドル）…「**キリスト降架**」。 ┌現在のベルギー。
- ベラスケス（スペイン）…「**宮廷の侍女たち**」。
- （② ）（オランダ）…中央の人物にスポットライトを当てたような表現の「**夜警**」。
- フェルメール（オランダ）…「（③ ）の少女」。

◯**ロココの芸術** ┌フランスの宮廷が中心。

◆（④ ）（18世紀）➡**繊細・優美**な表現。

- ワトー（フランス）…「**シテール島への巡礼**」。

❷ 新古典主義，ロマン主義，写実主義

◯**新古典主義の芸術**

◆新古典主義（18世紀末～19世紀初め）➡**古代ギリシャ・ローマ**を**模範**とし，**重厚**で**理想的**な美を追求。

- ダヴィッド（フランス）…「**皇帝ナポレオン1世の戴冠式**」。
- アングル（フランス）…「（⑤ ）」。

◯**ロマン主義の芸術**

◆（⑥ ）（19世紀前半）➡**華麗**な色彩で**劇的**な場面を情熱的に表現。

- ゴヤ（スペイン）…人間の内面を表現。「**着衣のマハ**」。
- ターナー（イギリス）…「**戦艦テメレール号**」。 └印象派を先取りした作風。
- ドラクロワ（フランス）…色彩あふれる劇的な表現。「民衆を率いる（⑦ ）」。

◯**写実主義の芸術**

◆（⑧ ）（19世紀半ば）➡**現実や自然**をありのままに描く。**コローやミレー**は**バルビゾン派**ともよばれる。

- コロー（フランス）…「**モルトフォンテーヌの思い出**」。
- （⑨ ）（フランス）…貧しい農民の姿を描いた「**落ち穂拾い**」や「**晩鐘**」。
- （⑩ ）（フランス）…「**波**」。

✔ **絶対確認!**

バロック	ルーベンス
ベラスケス	宮廷の侍女たち
レンブラント	夜警
フェルメール	
真珠の耳飾りの少女	
ロココ	ワトー
新古典主義	ダヴィッド
アングル	
グランド・オダリスク	
ロマン主義	ゴヤ
ターナー	ドラクロワ
民衆を率いる自由の女神	
写実主義	コロー
ミレー	落ち穂拾い
晩鐘	クールベ

⬇**真珠の耳飾りの少女（フェルメール）**

バロック美術を代表する肖像画。

⬇**グランド・オダリスク（アングル）**

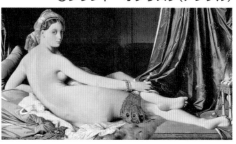

背中を実際よりも長く描き，曲線の美しさを出している。

教科書 ギャラリー 作品の解説を完成させよう。

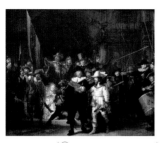

- **作者** レンブラントは，バロック美術を代表する人物。
- 中央の人物にスポットライトを当てたような表現が印象的。
- 作者は同時期に活躍した**フェルメール**と同じ（② 　　　　　）出身。

作品名 （① 　　　　　）

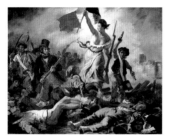

- **作者** （③ 　　　　　）は，**ロマン主義**を代表する人物。
- 七月革命の劇的な場面を華麗な色彩で表現。
- 作者の代表作には，ギリシャ独立戦争支援_{しえん}を訴える「**キオス島の虐殺**_{ぎゃくさつ}」などがある。

作品名 民衆を率いる自由の女神

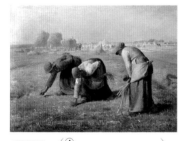

- **作者** ミレーは，**写実主義**を代表する人物。（⑤ 　　　　　）**派**ともよばれる。
- 貧しい農民が，収穫のあとの畑に落ちた麦_{しゅうかく}の穂を拾い集める情景をありのままに描いた。
- 作者の代表作には，祈りをささげる農民を描いた「**晩鐘**」などがある。

作品名 （④ 　　　　　）

第3編

一問一答で要点チェック 次の各問いに答えよう。

/4問中

① バロック美術を代表するスペインの画家で，「宮廷の侍女たち」を描いたのはだれですか。

① 　　　　　

② ダヴィッドらが活躍した，古代ギリシャ・ローマを模範とし，重厚かつ理想の美を追求する動きを何といいますか。

② 　　　　　

③ ロマン主義を代表するスペインの画家で，「着衣のマハ」を描いたのはだれですか。

③ 　　　　　

④ 写実主義（バルビゾン派）を代表するフランスの画家で，「モルトフォンテーヌの思い出」を描いたのはだれですか。

④ 　　　　　

美術館 レンブラントの「夜警」は，実は昼間の情景を描いた絵です。また，中央の人物が目立っていますが，自警団の集団肖像画として描かれました。

定 **ステージ②**
着のワークA

7　西洋美術③（17〜19世紀）

解答 p.21

/100

① **17〜19世紀の美術**　次の文章を読んで，あとの問いに答えなさい。　9点×8（72点）

　17世紀，ヨーロッパでは _aバロック美術が花開き，「夜警(やけい)」を描いた（　A　）らが活躍(かつやく)した。その後，繊細(せんい)・優美(ゆうび)な _bロココ美術を経て，_c新古典主義の美術がおこった。代表的な画家は，「グランド・オダリスク」を描いた（　B　）である。

　19世紀に入ると，ドラクロワの「民衆を率いる（　C　）」に代表される _dロマン主義美術が流行する。その劇的(げきてき)な表現に対して，コローやミレーらの _e写実主義は，自然や現実をありのままに描くことを重視した。

(1)　A〜Cにあてはまる語句をそれぞれ書きなさい。

A（　　　　　　　）　B（　　　　　　　）　C（　　　　　　　）

よく出る (2)　下線部 a について，「バロック」の本来の意味を次から選びなさい。　（　　　）

　ア　復興　　イ　岩　　ウ　ゆがんだ真珠(しんじゅ)

(3)　下線部 b について，ロココ美術の中心となったのは，どこの国ですか。

（　　　　　　　　　）

(4)　下線部 c について，新古典主義の説明として誤っているものを，次から選びなさい。

　ア　古代ギリシャ・ローマを模範(もはん)に，理想的な美を追求した。　（　　　）

　イ　代表作には貧(まず)しい農民を描いた「晩鐘(ばんしょう)」などがある。

　ウ　当時活躍したナポレオンの姿が重厚に描かれた。

(5)　下線部 d・e について，d ロマン主義・e 写実主義に属する人物を，□□□□□からそれぞれ選びなさい。

d（　　　　　　　）

e（　　　　　　　）

> ベラスケス
> ダヴィッド
> ターナー
> クールベ

② **絵画作品**　右下の写真を見て，次の問いに答えなさい。　7点×4（28点）

(1)　A・Bの作者名をそれぞれ書きなさい。

A（　　　　　　　）

B（　　　　　　　）

(2)　Aは，何というグループに属しますか。□□□□□から選びなさい。

（　　　　　　　　　）

> 新古典主義　　バロック
> ロマン主義　　写実主義

A　真珠の耳飾りの少女

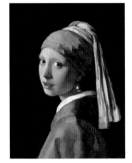

B　着衣のマハ

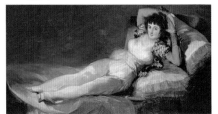

 (3)　Bの作者はどこの国で活躍しましたか。

（　　　　　　　　）

 ①(2)アの復興はルネサンスの訳語。(5)ベラスケスはバロック，ダヴィッドは新古典主義に属する。　②(3)ベラスケスが活躍した国でもある。

 定着のワークB ステージ**2**

7 西洋美術③（17〜19世紀）

 17〜19世紀の美術 次の写真を見て，あとの問いに答えなさい。

(4)は完答9点，他は7点×13（100点）

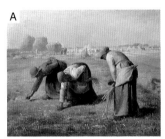 A

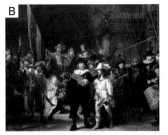 B

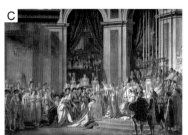 C

第3編

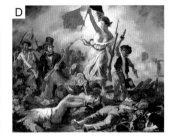 D

(1) A・Bの作品名を [____] からそれぞれ選びなさい。

A (　　　　　)

B (　　　　　)

┌─────────────────────┐
│ 真珠の耳飾りの少女 │
│ 落ち穂拾い　夜警 │
│ モルトフォンテーヌの思い出 │
└─────────────────────┘

(2) C・Dの作者名をそれぞれ書きなさい。

C (　　　　　)　D (　　　　　)

(3) A〜Dを説明した次の文の（ ）にあてはまる語句を， [____] からそれぞれ選びなさい。

A （　　　）の姿を，ありのままに力強く描いている。

B （　　　）の対比をたくみに用いて，中央の人物を引き立たせている。

C （　　　）の芸術を模範とし，歴史上のできごとを重厚に描いている。

D 華麗な（　　　）で，歴史上のできごとを劇的に描いている。

A (　　　　　)　B (　　　　　)

C (　　　　　)　D (　　　　　)

┌────────────────────────┐
│ 古代ギリシャ・ローマ　色彩 │
│ 中世ヨーロッパ　光と影 │
│ 神話の人物　貧しい農民 │
└────────────────────────┘

(4) A〜Dの作品のうち，3つはフランスの画家の作品ですが，1つだけ他の国の画家のものがあります。その作品の記号と画家の出身国名を書きなさい。

(　　　　)(　　　　)

(5) 右の図は，17〜19世紀の西洋美術の流れを示しています。次の問いに答えなさい。

① あ〜えには，A〜Dのいずれかがあてはまります。それぞれ記号を書きなさい。

あ (　　　)　い (　　　)
う (　　　)　え (　　　)

② 図中のロココ美術にあてはまる人物を， [____] から選びなさい。(　　　　　)

┌──────────────┐
│ フェルメール　ワトー │
│ ターナー　コロー │
└──────────────┘

1600年 → バロック美術 …あ
1700年 → ロココ美術
1800年 → 新古典主義 …い
→ ロマン主義 …う
1850年 → 写実主義 …え

 ヒントの森 ①(1)Aはミレー，Bはレンブラントの作品。(4)フェルメールと同じ国の出身で，活躍した時期も近い。(5)②の人物の代表作は「シテール島への巡礼」。

解答 p.22

確認のワーク ステージ**1**

8 西洋美術④（印象派）

教科書の要点 （ ）にあてはまる語句を答えよう。

わからないときは，絶対確認！から答えをさがそう。

1 印象派の美術

●印象派の芸術

◆（① ）➡19世紀後半にフランスでおこった。

●特色 { 写実主義の流れからおこる。
光と色彩を研究→明るい表現。
独特の筆のタッチで斬新に表現。 }

背景に浮世絵が描かれている。

●（② ）（フランス）…「舞台の踊り子」。

●マネ（フランス）…「笛を吹く少年」「エミール・ゾラの肖像」。

●（③ ）（フランス）…「印象・日の出」は印象派の語源となった作品。「睡蓮」。

●（④ ）（フランス）…明るい色彩の人物画を得意とした。「ムーラン・ド・ラ・ギャレット」。

●印象派の発展

◆新印象派➡印象派の色彩法を科学的に発展。絵の具を混ぜずに，同じ大きさの色の点を並べて描く点描画法が用いられた。

●スーラ（フランス）…点描画法の創始者。
「（⑤ ）の日曜日の午後」。

◆（⑥ ）➡印象派の影響を受けながら，作者の感覚や感受性を重視した個性的な表現に特色。

●セザンヌ（フランス）…対象を幾何学的にとらえ複数の視点で描き，近代の美術に影響を与えた。「キューピッド像のある静物」。

キュビスムなど。

●（⑦ ）（フランス）…大胆な純色の使用に特徴。原始的な美を求めタヒチに移り住む。「タヒチの女」。

●ゴッホ（オランダ）…力強い筆遣いと大胆な色彩。日本の浮世絵から大きな影響を受けた。「（⑧ ）」「タンギー爺さん」。

浮世絵の模写を行ったり，作品の背景に浮世絵を描いた。

◆（⑨ ）➡19世紀後半にヨーロッパにもたらされた日本の浮世絵の大胆な色彩・構図などが，印象派の画家たちに大きな影響を与えたこと。

浮世絵と印象派については，本書p.112～113の「プラスワーク」でくわしく学習できるよ。

✓ **絶対確認！**

印象派　　　　　ドガ
マネ　　　　　　笛を吹く少年
モネ　　　　　　睡蓮
ルノワール
ムーラン・ド・ラ・ギャレット
新印象派　　　　点描画法
スーラ　　　　　グランド・
ジャット島の日曜日の午後
後期印象派　　　セザンヌ
ゴーギャン　　　タヒチの女
ゴッホ　　　　　ひまわり
タンギー爺さん
ジャポニズム

↓笛を吹く少年（マネ）

マネの代表作。

↓キューピッド像のある静物
（セザンヌ）

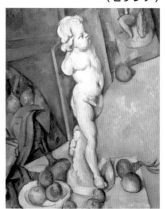

教科書 ギャラリー　作品の解説を完成させよう。

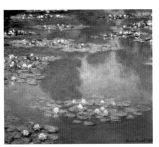

- **作者** モネは，**印象派**を代表する人物。
- 水面・睡蓮・木の影の輪郭（りんかく）をはっきりさせず，自然の瞬間の印象をとらえている。
- 作者の代表作「(②　　　　)・日の出」が，印象派の語源となった。

作品名 (①　　　　　　)

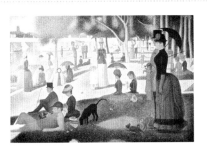

- **作者** (③　　　　　)は，**新印象派**を代表する人物。
- 絵の具を混ぜずに，同じ大きさの色の点を並べて描く，(④　　　　　)画法を用いている。

作品名 グランド・ジャット島の日曜日の午後

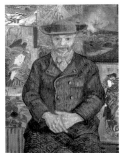

- **作者** (⑤　　　　　)は，**後期印象派**を代表する人物。
- 力強い筆遣いと大胆な色彩で描いている。
- 背景には日本の(⑥　　　　　)が見られる→**ジャポニズム**という。

作品名 タンギー爺さん

第3編

一問一答で要点チェック　次の各問いに答えよう。　/4問中

①「笛を吹く少年」や「エミール・ゾラの肖像」などを描いた印象派の画家はだれですか。

①

②ルノワールの代表作を1つ書きなさい。

②

③後期印象派の画家で，対象を幾何学的にとらえ複数の視点で描くことで，近代の美術に影響を与えたのはだれですか。

③

④ゴーギャンが原始的な美を求めて移り住んだ，南太平洋の島はどこですか。

④

美術館 後期印象派を代表するゴッホとゴーギャンは，フランスのアルルで共同生活を送りました。しかし，強烈な個性をもつ2人はうまくいかず，共同生活は9週間で終わりました。

定 ステージ**2**
着 のワークA

8　西洋美術④（印象派）

解答 p.22

/100

❶　印象派の美術　次の文章を読んで，あとの問いに答えなさい。　　　10点×7（70点）

　19世紀後半，写実主義の流れから，ₐ印象派の美術がおこった。印象派を代表する画家にはᵦモネや「ムーラン・ド・ラ・ギャレット」などを描いた（　　A　　）がいる。

　印象派は個性的な画家たちの登場で発展した。（　　B　　）は｜ₒ点描画法を用いて「グランド・ジャット島の日曜日の午後」を描いた。一方で，後期印象派とよばれるグループには，｜dセザンヌやゴーギャン，「タンギー爺さん」などを描いた（　　C　　）がいる。

（1）　A～Cにあてはまる人名をそれぞれ書きなさい。

A（　　　　　　　　）　B（　　　　　　　　）　C（　　　　　　　　）

（2）　下線部 **a** について，印象派の説明として正しいものを，次から選びなさい。　（　　　）

　　ア　古代ギリシャ・ローマを模範に，重厚かつ理想的な美を追求している。

　　イ　貧しい農民などの現実や自然を，ありのままに描いている。

　　ウ　光と色彩を科学的に研究し，独特の筆のタッチで斬新に表現している。

（3）　下線部 **b** について，モネの代表作を1つ書きなさい。　　　（　　　　　　　　）

（4）　下線部 **c** について，点描画法を拡大したものとして正しいものを次から選びなさい。

ア　　　　　　　イ　　　　　　　ウ　　　　　　　（　　　）

（5）　下線部 **d** について，セザンヌの代表作を，□□□から
1つ選びなさい。　　　（　　　　　　　　）

> タヒチの女　　　ひまわり
> キューピッド像のある静物

❷　印象派の作品　右の写真を見て，次の問いに答えなさい。

（1）は10点×2，（2）・（3）は各5点（30点）

A　エミール・ゾラの肖像

（1）　A・Bの作者名をそれぞれ書きなさい。

A（　　　　　　　　）　B（　　　　　　　　）

（2）　Aの背景には日本の浮世絵が描かれています。このような日本美術の影響のことを何といいますか。　　　（　　　　　　　　）

（3）　Bの解説として正しいものを，次から選びなさい。　（　　　）

　　ア　あざやかな色彩と平坦な構成という個性的な手法で描いている。

　　イ　対象を幾何学的にとらえ複数の視点で描いている。

　　ウ　対象の輪郭をはっきりと描かず，光と影が混然一体となっている。

B　我々はどこから来たのか 我々は何者か 我々はどこへ行くのか

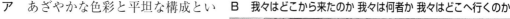

ヒントの森　❶(2)ア～ウのうち2つは新古典主義と写実主義の説明。(4)絵の具を混ぜずに小さな点で表現した。　❷(1)Aの他の代表作は「笛を吹く少年」，Bは「タヒチの女」。

8 西洋美術④（印象派）

解答 p.23 /100

1 　**印象派の美術**　次の写真を見て，あとの問いに答えなさい。

(4)は12点，他は8点×11（100点）

A

B

C

(1) 　A・Bの作品名を □□□□ からそれぞれ選びなさい。

A（　　　　　）
B（　　　　　）

D

> グランド・ジャット島の日曜日の午後
> 印象・日の出　　笛を吹く少年
> ムーラン・ド・ラ・ギャレット

第3編

よく出る (2) 　C・Dの作者名をそれぞれ書きなさい。

C（　　　　　）　D（　　　　　）

(3) 　A〜Dを説明した次の文の（　）にあてはまる語句を， □□□ からそれぞれ選びなさい。

A　人々の楽しそうな様子を，（　　　）色彩で描いている。
B　色彩を（　　　）的に分析して編み出した，下線部点描画法を用いている。
C　植物と水面の（　　　）や奥行きをはっきりさせず，渾然一体となっている。
D　（　　　）筆遣いと大胆な色彩で描いている。

A（　　　　　）　B（　　　　　）
C（　　　　　）　D（　　　　　）

> 力強い　　明るい　　輪郭
> 繊細な　　落ち着いた　　科学

記述 (4) 　(3)Bの下線部「点描画法」とはどんなものですか。簡単に書きなさい。

（　　　　　　　　　　　　　　　　　　　）

(5) 　Dの作者についての説明として誤っているものを，次から1つ選びなさい。

（　　　）

ア　オランダ出身だが，主要作品の多くはフランスで描かれた。
イ　原始的な美を求めてタヒチにわたり，先住民の女性などを描いた。
ウ　日本の浮世絵から大きな影響を受け，浮世絵の模写も行った。
エ　D以外の代表作には，「タンギー爺さん」や「糸杉」などがある。

(6) 　①新印象派と②後期印象派に属する作者の絵を，A〜Dからそれぞれ選びなさい。

①（　　　）　②（　　　）

ヒントの森 **1**(1)Aはルノワール，Bはスーラの作品。(2)Cは「睡蓮」，Dは「ひまわり」。(4)通常，色彩は絵の具を混ぜることによって表現する。(5)ゴーギャンに関する説明が入っている。

解答 p.23

プラスワーク　浮世絵と印象派

応用力UP　浮世絵の印象派への影響をまとめよう。

○浮世絵を絵画に描きこんだ画家

◆（①　　　　　　　　）➡江戸時代の日本でつくられた多色刷りの木版画。19世紀後半，印象派の画家たちに注目される。

◆ジャポニズム➡浮世絵などの日本美術が，西洋美術に与えた影響。　　　　日本の開国で輸出され，万国博覧会などで紹介された。

◆マネ「エミール・ゾラの肖像」➡背景に浮世絵や屏風絵。

◆モネ「ラ・ジャポネーズ」➡日本の着物をまとった妻カミーユ・モネの肖像。背景に日本のうちわが多数配置されている。

◆（②　　　　　　　　）「タンギー爺さん」➡背景に6枚の浮世絵。

○浮世絵の模写をした画家

◆ゴッホ➡浮世絵の模写を熱心に行った。

● 歌川広重「名所江戸百景　亀戸梅屋鋪」→「日本趣味　梅の花」。　　代表作は「東海道五十三次」。

● 歌川広重「名所江戸百景　大はしあたけの夕立」
→「日本趣味　雨の橋」。　浮世絵の斬新な構図と平坦な表現は，西洋の絵画にはないものだった。

◆大はしあたけの夕立とゴッホによる模写

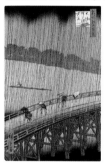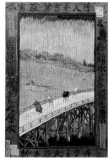

○浮世絵の構図と色彩の影響

◆（③　　　　　　　　）➡睡蓮の池に日本風の橋をかけるなど，日本美術に傾倒。「サンタドレスのテラス」の構図には，葛飾北斎の影響が見られる。

◆ゴッホ➡構図・色彩・題材など，日本の浮世絵から大きな影響を受けた。「花咲くアーモンドの枝」には，葛飾北斎の影響が見られる。

◆（④　　　　　　　　）➡くっきりとした輪郭線や平坦な表現に，浮世絵からの影響が見られる。「ラ・マルティニック島の情景」は扇状の紙に描かれている。

◆（⑤　　　　　　　　）➡19世紀後半に活躍したフランスの画家。ポスター画に傑作を残した。「ジャルダン・ド・パリのジャンヌ・アヴリル」では，近景で遠景を切り取る浮世絵の構図を用いている。　19世紀に広まった版画の技術・リトグラフで斬新なポスターを発表した。

◆その他➡植物・昆虫などの自然を取り入れたモチーフは，エミール・ガレの工芸品＝（⑥　　　　　　　　）にも影響を与えた。

◆名所江戸百景　隅田川水神の森真崎（歌川広重）

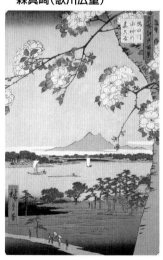

近景で遠景を切り取る浮世絵の大胆な構図は，印象化の画家たちに大きな影響を与えた。

練習問題

1 **日本趣味** 右の絵を見て，次の問いに答えなさい。

(1) 右の絵の作者は，自分の庭の睡蓮の池に日本風の橋をかけるなど，日本美術に傾倒していました。この画家はだれですか。
（　　　　　）

記述(2) 右の絵に見られる日本趣味を1点あげなさい。
（　　　　　）

(3) このような日本美術の西洋美術への影響を何といいますか。
（　　　　　）

(4) 右の絵のように，日本のモチーフを自分の絵に描いた画家には，他にだれがいますか。（　　　　　）

2 **浮世絵と西洋美術** 右の絵を見て，次の問いに答えなさい。

(1) Aは日本の浮世絵です。「東海道五十三次」などで知られる，この作者はだれですか。
（　　　　　）

よく出る(2) BはAの模写です。他にも浮世絵の模写を熱心に行い，浮世絵から大きな影響を受けたこの作者はだれですか。（　　　　　）

記述(3) Cはロートレックのポスターです。このポスターが浮世絵の構図から受けた影響を，Aの構図も参考にして簡単に書きなさい。
（　　　　　）

3 **浮世絵と西洋美術** 次の問いに答えなさい。

(1) ゴーギャンの日本美術からの影響について正しいものを選びなさい。（　　　）
ア　多色刷り木版画の技術　　イ　透視図法による遠近法
ウ　くっきりとした輪郭と絵の具の平塗り

レベルUP!(2) 右の写真を見て，次の文のA・Bにあてはまる人名を書きなさい。
A（　　　　　）　B（　　　　　）

Xは「（　A　）漫画」といい，浮世絵師・葛飾（A）が描いたユニークな作品である。そして，Yはそれから着想を得てつくられたガラス工芸で，アール・ヌーヴォーの旗手であった（　B　）の作品である。

解答 p.23

確認のワーク ステージ **1**

9 西洋美術⑤(現代の美術)

教科書の要点 ()にあてはまる語句を答えよう。

わからないときは,**絶対確認!**から答えをさがそう。

1 現代の美術

◉現代の美術

◆(①＿＿＿＿＿＿＿＿)(パリ派)➡20世紀初めのパリに集まった,さまざまな国籍(こくせき)からなる画家のグループ。
　他, シャガールや藤田嗣治など。

●(②＿＿＿＿＿＿＿＿)(フランス)…「コタンの袋小路(ふくろこうじ)」。

●モディリアーニ(イタリア)…「赤毛の若い娘」。

◆フォーヴィスム(野獣派(やじゅうは))➡原色を多用した強烈な色彩と奔放な筆づかい。
　他, ルオーなど。

●(③＿＿＿＿＿＿＿＿)(フランス)…「赤のハーモニー」。

●デュフィ(フランス)…「ニースの窓辺」。
　印象派のセザンヌからの影響。

◆キュビスム(立体派)➡対象を多視点から見て, 1つの視点から見えない面も同じ画面に収める。
　キュビスムのきっかけとなった作品。

●(④＿＿＿＿＿＿＿＿)(スペイン)…「アヴィニョンの娘たち」。20世紀最大の芸術家。「ゲルニカ」。
　本書p.118～119で特集。

●ブラック(フランス)…「レスタックの家」。

◆(⑤＿＿＿＿＿＿＿＿)(超現実主義)➡夢や幻想, 無意識の世界などを表現。
　他, キリコなど。

●(⑥＿＿＿＿＿＿＿＿)(ベルギー)…「大家族」。

●ダリ(スペイン)…シュルレアリスムを代表する画家。柔らかい時計が印象的な「記憶の固執(きおく)(こしつ)」。

◆抽象(ちゅうしょう)(アブストラクト)➡作品を単純な形や色で構成。

●カンディンスキー(ロシア→ドイツ→フランス)…「貫く線」。

●(⑦＿＿＿＿＿＿＿＿)(オランダ)…「花咲くりんごの木」,「赤, 青および黄のコンポジション」。
　本書p.48参照。

◆表現主義➡ムンク(ノルウェー)の「叫(さけ)び」。

◆ポップアート➡リクテンスタイン(アメリカ)など。

2 19世紀以降の彫刻

◉19世紀の彫刻(ちょうこく)…写実性の中に人間の内面を追求。

◆(⑧＿＿＿＿＿＿＿＿)(フランス)➡「考える人」「カレーの市民」。

◆ブールデル(フランス)➡「弓を引くヘラクレス」。

◉20世紀の彫刻…形の強調・単純化・抽象化に特徴。

◆(⑨＿＿＿＿＿＿＿＿)(アメリカ)➡「家族」。

絶対確認!

エコール・ド・パリ
ユトリロ　　モディリアーニ
フォーヴィスム　マティス
デュフィ　　キュビスム
ピカソ　　　ブラック
シュルレアリスム
マグリット　ダリ
抽象
カンディンスキー
モンドリアン　ロダン
ブールデル　ムーア

↳貫く線(カンディンスキー)

20世紀に入って, 芸術も多様化していったんだね。

↳考える人(ロダン)

教科書 ギャラリー 作品の解説を完成させよう。

作品名 **赤毛の若い娘**

● 作者 (① 　　　　　　) は，イタリア出身の画家。
● 人物の顔を長く描くという独特の作風。
● 作者はパリの芸術にひかれ，世界中から集まった (② 　　　　　　) というグループに属する。

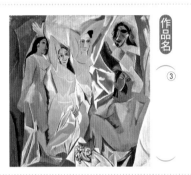

作品名 (③)

● 作者 **ピカソ**はスペイン出身で，20世紀最大の芸術家とされる。
● 多視点から見た対象を同じ画面に収める，(④ 　　　　　　) の最初の作品。
● 作者の代表作には，戦争への怒りから描かれた大作「**ゲルニカ**」がある。

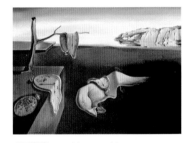

作品名 **記憶の固執**

● 作者 (⑤ 　　　　　　) は，スペイン出身の画家。
● 夢や幻想，(⑥ 　　　　　　) の世界などを表現した**シュルレアリスム**の作品。
● 作者が好んで用いた「柔らかい時計」をモチーフに，不思議な世界観を描いている。

第3編

一問一答で要点チェック 次の各問いに答えよう。　　　/4問中

① マティスやデュフィらによる，強烈な色彩と奔放な筆づかいに特徴がある表現方法を何といいますか。
①

② キュビスムを代表する画家で，「レスタックの家」を描いたのはだれですか。
②

③ カンディンスキーらが描いた，作品を単純な形や色で構成する表現方法を何といいますか。
③

④ 彫刻家ロダンの代表作を1つ書きなさい。
④

美術館 ここではピカソをキュビスムの画家として紹介していますが，青の時代→バラ色の時代→キュビスム→新古典主義→ゲルニカ以降と，つねに新しい表現を追求し続けた画家でした。

解答 p.24

/100

定着のワークA ステージ2　9　西洋美術⑤（現代の美術）

❶ **20世紀の絵画**　次の文章を読んで，あとの問いに答えなさい。　　10点×7（70点）

　　後期印象派ののち，絵画の流れは，ₐマティスやデュフィに代表される（　**A**　），
ᵦブラックらの（　**B**　），ダリやマグリットらの（　**C**　）のように，多様化・前衛化し
ていく。｡抽象（アブストラクト）にいたっては，絵画は具体的な対象の再現ではなく，
単純な線や形・色彩によって，作者の内面を表現するものになっている。

⑴　A～Cにあてはまるグループ名を，それぞれカタカナで書きなさい。

　　　　　　　A（　　　　　　　　）　B（　　　　　　　　）　C（　　　　　　　　　）

⑵　下線部**a**について，マティスの代表作を◻◻◻◻◻か
　ら1つ選びなさい。　　　　　（　　　　　　　　　）

> ゲルニカ　　赤のハーモニー
> 記憶の固執　　コタンの袋小路

⑶　下線部**b**について，このグループのきっかけとな
　る作品を発表し，20世紀最大の芸術家とよばれたのはだれですか。　（　　　　　　　　）

⑷　下線部**c**について，①・②にあてはまる人物を，◻◻◻◻からそれぞれ選びなさい。

　①　作品が前衛的であるためロシアからドイツ，さらにフランス
　　に移り住んだ画家で，代表作には「貫く線」がある。

　　　　　　　　　　　　　　　　　　（　　　　　　　　　）

> モンドリアン
> ユトリロ
> カンディンスキー
> リクテンスタイン

　②　オランダの画家で，赤・青・黄・白の面と，黒い線のみで，
　　力強い作品を残した。　　　（　　　　　　　　　）

❷ **19～20世紀の絵画・彫刻**　右下の写真を見て，次の問いに答えなさい。

（⑴は10点×2，他は5点×2（30点）

⑴　A・Bの作者名をそれぞれ書きなさい。

　　　　　　　　　　　　A（　　　　　　　　）　B（　　　　　　　　　）

⑵　Aの作者はエコール・ド・パリというグループに属します。このグループの説明として
　正しいものを，次から選びなさい。　　　　　　　　　　（　　　　）

　ア　Aのように，人の顔を長いプロポーションで描く画家たち。

　イ　パリ出身の画家たちによるグループ。

　ウ　パリに集まったさまざまな国籍からなる画
　　家たち。

A　赤毛の若い娘　　**B　考える人**

⑶　Bの作者の説明として正しいものを，次から
　選びなさい。　　　　　（　　　）

　ア　写実性の中に人間の内面を追求した。

　イ　単純化した人の形で，家族愛を表現した。

　ウ　静止している彫刻に動きを与えた。

ヒントの森　❶⑴Aは野獣派，Bは立体派，Cは超現実主義ともよばれる。⑶きっかけとなった作品は，「ア
ヴィニョンの娘たち」である。　❷⑶イはムーアについての説明。

定着のワークB ステージ**2**

9 西洋美術⑤（現代の美術）

解答 p.24

/100

① 現代の美術 次の写真を見て，あとの問いに答えなさい。

(1)(2)は10点×4，他は6点×10（100点）

A
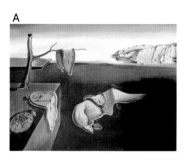

B
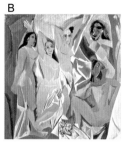

C
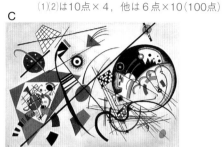

(1) A・Bの作品名を　　　から
それぞれ選びなさい。

A（　　　　　　　）

B（　　　　　　　）

> 赤のハーモニー
> 記憶の固執　　叫び
> アヴィニョンの娘たち

D

第3編

(2) C・Dの作者名をそれぞれ書きなさい。

C（　　　　　　　）　D（　　　　　　　）

(3) A～Dを説明した次の文を参考に，それぞれの作者が属するグループを　　　から選び
なさい。　　A（　　　　　　　）　B（　　　　　　　）

C（　　　　　　　）　D（　　　　　　　）

A 夢や幻想，無意識の世界などを表現している。

B 多視点から見た対象を同じ画面に収めている。

C 作品を単純な形や色で構成している。

D 原色を多用した強烈な色彩と奔放な筆づかいに特徴がある。

> フォーヴィスム
> エコール・ド・パリ
> シュルレアリスム
> キュビスム
> 抽象

(4) A・Bの作者はともに同じ国の出身です。それはどこですか。（　　　　　　　）

(5) Bの作者は，戦争への怒りから横幅7メートルを超える大作を描きます。その作品を何
といいますか。（　　　　　　　）

(6) C・Dの作者と同じグループに属する
画家を　　　からそれぞれ選びなさい。

> ブラック　　モンドリアン　　マグリット
> デュフィ　　モディリアーニ　　ユトリロ

C（　　　　　　　）　D（　　　　　　　）

E

(7) 右のEを見て，①・②の問いに答えなさい。

① この作品の作者を，(6)の　　　から選びなさい。

（　　　　　　　）

② この作品はA～Dのどれと同じグループに属しますか。

（　　　　　　　）

ヒントの森

① (1)Aはダリ，Bはピカソの作品。(6)語群のうち，モディリアーニとユトリロはエコール・ド・
パリに属する画家。(7)Eのタイトルは「大家族」である。

解答 p.24

プラスワーク ピカソとゲルニカ

応用力UP ピカソと代表作「ゲルニカ」についてまとめよう。

●ピカソの生涯と作品

◆（① 　　　　　　）➡1881年に**スペイン**で生まれる。その生涯で作風が目まぐるしく変化した。

◆（② 　　　　　　）（1901年～1904年）➡**暗い青**を基調に，**社会的弱者**を描く。「シュミーズ姿の少女」。
　└親友の自殺などが影響。

◆（③ 　　　　　　）（1904年～1907年）➡**明るい色調**でサーカスの芸人，家族などを描いた。「**軽業師の家族と猿**」。

◆キュビスムの時代（1907年～1918年）➡モチーフをさまざまな面から見て平面に再構成する**キュビスム（立体派）**の手法を確立した。「アヴィニョンの娘たち」。

◆（④ 　　　　　　）（1918年～1925年）➡ギリシャ・ローマの**古典美術**の影響で，量感のある母子像を描いた。「**母子像**」。

◆「ゲルニカ」とその後（1937年～1973年）➡1937年，戦争を激しく非難する大作「ゲルニカ」を発表。晩年の作風はより自由さを増し，**版画**や**陶芸**にも打ち込んだ。

●「ゲルニカ」とピカソ

スペインは革命後に内戦状態となり，軍人出身の独裁者フランコをナチスドイツが支援した。

◆作品の背景➡1937年，スペインの都市（⑤ 　　　　　　）が**ドイツ軍の爆撃**を受ける→パリにいたピカソは，万国博覧会のための壁画の内容を変更し，「ゲルニカ」を描いた。

◆制作過程➡1937年5月1日に習作を開始し，6月4日には完成した。約1か月で完成したが，45枚もの習作が描かれた。

◆絵の外観➡349.3×776.6cm（高さは大人の身長の約2倍）のキャンバスに，白・黒・灰色の無彩色のペンキで描かれた。

◆描かれているもの　└兵士の剣の横には，花も描かれている。

●動物…牛，暴れ狂う馬（胴体に槍がささる）。2頭の動物のあいだに鳥も描かれている。

●人物…（左から）赤ちゃんの死体を抱いて泣く女性，折れた剣を持って倒れる兵士，駆け寄る女性，灯火を持つ女性，建物から落ちる女性。

◆派生作品➡「ゲルニカ」の習作から着想を得て，「泣く女」が生まれた。

✔ **絶対確認！**

ピカソ　　　　青の時代
バラ色の時代
キュビスムの時代
新古典主義の時代
ゲルニカ

◆ピカソの作風の変化

1881年	スペインのマラガに生まれる
1901年（20歳）	青の時代
	「シュミーズ姿の少女」
1904年（23歳）	バラ色の時代
	「軽業師の家族と猿」
1907年（26歳）	キュビスムの時代
	「アヴィニョンの娘たち」
1918年（37歳）	新古典主義の時代
	「母子像」
1937年（56歳）	ゲルニカ
	「泣く女」 晩年は，陶芸や版画にも取り組んだ。
1973年	死去

◆軽業師の家族と猿（バラ色の時代）

◆ゲルニカ

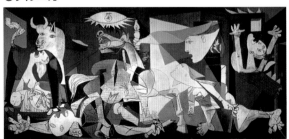

練習問題

1 **ピカソの生涯** 次の写真を見て，あとの問いに答えなさい。

A

B

C

D

(1) A・Bの作品名を░░░░░から選びなさい。

A（　　　　　　　） B（　　　　　　　）

> アヴィニョンの娘たち　　母子像
> シュミーズ姿の少女　　　泣く女

よく出る (2) C・Dの作品は，ピカソの作風のどの時代にあてはまりますか。「〜の時代」という形で書きなさい。　　　　　　　　　　C（　　　　　　　）　D（　　　　　　　）

(3) 次の①〜③の説明にあてはまる作品をそれぞれ選びなさい。

① 暗い色調で社会的弱者が描かれた。　　　　　　　　　　　　　　　（　　　）

② 手足が太く誇張された，量感のある人物が描かれた。　　　　　　　（　　　）

③ ゲルニカの習作からイメージをふくらませて描かれた。　　　　　　（　　　）

2 **ゲルニカ** 次の写真を見て，あとの問いに答えなさい。

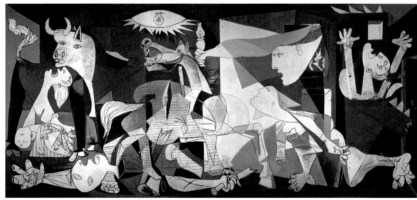

記述 (1) この絵が描かれた1937年，ゲルニカでは何が起こりましたか。簡単に書きなさい。

（　　　　　　　　　　　　　　　　　　　　　　　　　　　　　　　　　　　）

(2) この絵で大きく描かれている動物を2つあげなさい。

（　　　　　　　）（　　　　　　　）

記述 (3) あなたは絵の中の人物のどのような姿に，戦争の恐怖を感じますか。簡単に書きなさい。

（　　　　　　　　　　　　　　　　　　　　　　　　　　　　　　　　　　　）

レベルUP! (4) この絵に対する大人の男性（身長170cm）として正しいものを，絵の右のア〜ウから選びなさい。　　　　　　　　　　　　　　　　　　　　　　　　　　　　　　（　　　）

プラスワーク　美術史年表

西洋美術

ビザンチン様式　皇妃テオドラと従者たち

西洋美術と日本美術のだいたいの流れを，この年表でチェックしておこう！

ルネサンスと室町文化って，同じころの美術なんだね！

ロマネスク様式　ピサ大聖堂

ゴシック様式　ケルン大聖堂

ルネサンス
初期ルネサンス…春（ボッティチェリ）
三大巨匠…最後の晩餐（レオナルド・ダ・ヴィンチ）
　　　　　最後の審判（ミケランジェロ）
　　　　　小椅子の聖母（ラファエロ）
北方ルネサンス…狩人の帰還（ブリューゲル）

バロック美術　夜警（レンブラント）
　　　　　　　　真珠の耳飾りの少女（フェルメール）

ロココ美術　シテール島への巡礼（ワトー）

新古典主義　皇帝ナポレオン1世の戴冠式（ダヴィッド）
　　　　　　　グランド・オダリスク（アングル）

ロマン主義　着衣のマハ（ゴヤ）
　　　　　　　民衆を率いる自由の女神（ドラクロワ）

写実主義　落ち穂拾い（ミレー）

印象派
睡蓮(モネ)，ムーラン・ド・ラ・ギャレット(ルノワール)
新印象派…グランド・ジャット島の日曜日の午後（スーラ）
後期印象派…ひまわり(ゴッホ)，タヒチの女(ゴーギャン)

エコール・ド・パリ　赤毛の若い娘(モディリアーニ)

フォーヴィスム　赤のハーモニー（マティス）

キュビスム　アヴィニョンの娘たち(ピカソ)

シュルレアリスム　記憶の固執（ダリ）
　　　　　　　　　　大家族（マグリット）

抽象　貫く線(カンディンスキー)

7世紀

8世紀

12世紀

14世紀

17世紀

18世紀

19世紀

20世紀

日本美術

飛鳥時代
法隆寺釈迦三尊像，広隆寺弥勒菩薩像

白鳳時代　薬師寺東塔

奈良時代
東大寺正倉院と宝物，興福寺阿修羅像

平安時代
平等院鳳凰堂←阿弥陀如来像
源氏物語絵巻，鳥獣戯画

鎌倉時代
東大寺南大門と金剛力士像，円覚寺舎利殿

室町時代
鹿苑寺金閣，慈照寺銀閣←書院造
秋冬山水図（雪舟），龍安寺石庭

安土・桃山時代
姫路城，妙喜庵待庵（千利休）
唐獅子図屏風（狩野永徳）

江戸時代
桂離宮←数寄屋造，日光東照宮←権現造
装飾画…風神雷神図屏風（俵屋宗達）
　　　　燕子花図屏風（尾形光琳）
浮世絵…見返り美人図（菱川師宣）
　　　　ポッピンを吹く女（喜多川歌麿）
　　　　大谷鬼次の奴江戸兵衛(東洲斎写楽)
　　　　富嶽三十六景（葛飾北斎）
　　　　東海道五十三次（歌川広重）

明治時代
日本画…悲母観音（狩野芳崖）
　　　　黒き猫（菱田春草）
洋画…鮭（高橋由一），収穫（浅井忠）
　　　湖畔（黒田清輝），海の幸（青木繁）
彫刻…老猿（高村光雲），女（荻原守衛）

大正〜戦前
日本画…髪（小林古径），無我（横山大観）
洋画…麗子像（岸田劉生），海（古賀春江）
彫刻…手（高村光太郎）

中学教科書ワーク

解答と解説

この「解答と解説」は，**取りはずして**使えます。

美術
1~3年
全教科書対応

第1編　知識と技法

p.2~3　ステージ1

教科書の要点

① 色相（しきそう）　② 明度（めいど）
③ 有彩色（ゆうさいしょく）　④ 純色（じゅんしょく）
⑤ 補色（ほしょく）　⑥ 減法（げんぽう）
⑦ 加法（かほう）

教科書の図

① 白　② 彩度（さいど）
③ 赤紫（あかむらさき）　④ 有彩色
⑤ 色相環（しきそうかん）　⑥ 色相
⑦ 緑みの青　⑧ 補色
⑨ 色料の三原色　⑩ 黒
⑪ 光の三原色　⑫ 白

一問一答で要点チェック

① 無彩色（むさいしょく）　② 明度
③ 緑　④ 黄

ミス注意

● 減法混色と加法混色…違いを理解しよう

	減法混色		加法混色
色料の三原色 マゼンタ・シアン・黄	別名 三原色	光の三原色 レッド・グリーン・ブルー	
すべての混色は黒	混色	すべての混色は白	
絵の具，印刷のインキ	具体例	テレビの画面など	

p.4　ステージ2A

❶ (1)A 明度　B 彩度　C 色相
(2)有彩色
(3)純色
(4)① 補色　② Y ウ　Z イ
❷ (1)A エ　B ア

(2)a 加法混色　b 減法混色
(3)① a　② b

解説

❶ (1)Bは低くなるほど無彩色（灰色）に近づいている。
(4)②色名でいうと，Yは紫でZは緑となる。

❷ (1)色名でいうと，加法混色も減法混色も赤・青は共通しており，残りが緑・黄になるかの違いになる。ただし，加法混色・減法混色の赤・青の色みは大きく異なるので注意する。
(3)①三原色をすべて混ぜると黒くなるのは減法混色なので，加法混色は白くなると覚えておこう。

p.5　ステージ2B

❶ (1)A イ　B ウ　C ア
(2)a 白　d 赤みのだいだい
　　g 緑　j 紫
(3)補色
(4)a・b（順不同可）
❷ (1)色料の三原色
(2)a 黄　b 緑
(3)c 青紫　d 赤紫
(4)e 黒　f 白

解説

❶ (1)それぞれA明度，B彩度，C色相の説明。
(4)無彩色は一番左側の縦に並んだところに位置する色。cはわずかであるが色みがあるので有彩色。

❷ (1)加法混色は光の三原色である。
(3)三原色の混色の問題は，ここで出題している二色の混色が難しい。色料の三原色の二色の混色はそれぞれ光の三原色にあたり，逆に光の三原色の二色の混色は色料の三原色に等しくなるので，そ

なぞろう 重要語句

有彩色（ゆうさいしょく）　色相環（しきそうかん）　補色（ほしょく）　減法混色（げんぽうこんしょく）

れをてがかりにしてもよい。

p.6〜7　《作図力UP》

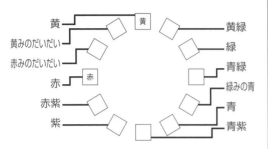

黄
黄みのだいだい
赤みのだいだい
赤
赤紫
紫
黄緑
緑
青緑
緑の青
青
青紫

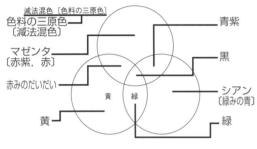

減法混色〔色料の三原色〕
色料の三原色〔減法混色〕
マゼンタ〔赤紫，赤〕
赤みのだいだい
黄
青紫
黒
シアン〔緑の青〕
緑

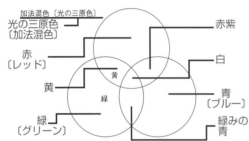

加法混色〔光の三原色〕
光の三原色〔加法混色〕
赤〔レッド〕
黄
緑〔グリーン〕
赤紫
白
青〔ブルー〕
緑みの青

p.8〜9　ステージ **1**

教科書の要点

①暖色（だんしょく）
②寒色
③進出色
④彩度（さいど）
⑤類似
⑥セパレーション
⑦補色残像（ほしょくざんぞう）

教科書の図

①暖色
②中性色
③赤みのだいだい
④青紫
⑤色相対比（しきそうたいひ）
⑥明度対比（めいど）
⑦同一色相配色
⑧対照色相配色
⑨補色色相配色

一問一答で要点チェック

①進出色
②黒い絵の具
③明度対比
④同一色相配色

ミス注意
●暖色と寒色…違いに注意しよう

暖色	寒色
・暖かい感じの色	・寒い感じの色
・赤・赤みのだいだい・黄みのだいだい・黄	・青緑・緑の青・青・青紫
・手前に浮き出て見える（進出色）	・後ろに後退して見える（後退色）

p.10　ステージ **2A**

❶(1)A明度対比　　B色相対比　　C彩度対比
　(2)a ア　　b ウ　　c オ
❷(1)①A同一色相配色　　B類似色相配色
　　②A寒色　　B暖色
　(2)イ
　(3)①補色
　　②例星のまわりに，白など無彩色の線を入れる。

解説
❶(1)色の対比は，いずれも色の三要素のいずれかに関するものである。
　(2)b 右の文字の方が黄みが強いように感じられる。
❷(1)①Aは青という同じ色相の中で明度や彩度が異なる色の集まり。Bは黄・黄みのだいだい・だいだいという，となり合う色相の集まりである。
　(3)②これをセパレーションの効果という。

p.11　ステージ **2B**

❶(1)a 黄みのだいだい　　b 緑　　c 緑みの青
　(2)X暖色　　Y寒色
　(3)黄緑・赤紫（順不同可）
　(4)A対照　　B刺激的な
❷(1)イ
　(2)A後退色　　B進出色
　(3)例血の赤い色で起こる補色残像を，青緑の手術服で和らげるため。

なぞろう
重要語句

彩度対比（さいどたいひ）	暖色（だんしょく）	寒色（かんしょく）	補色残像（ほしょくざんぞう）

解説

❶ (2)色相環における黄～赤までが暖色，青緑～青紫までが寒色とされる。

(3)色相環では黄緑と緑，赤紫と紫の4つが中性色。これらのうち，問題の図中に色名が示されているものを選ぶ。

(4)B落ち着いた印象になるのは，類似色相配色など色相環で色が近い配色である。

❷ (1)アは軽い印象になる。

(3)血の赤と手術服の青緑は補色の関係にある。

👉 ポイント！

● **色相環の問題は何度も出題される。**

色相環の色の配置を，毎回出題する先生も多い。色の配置については確実に覚えておこう。とくに「赤みのだいだい」「黄みのだいだい」「緑みの青」などの長い色名は注意して覚えよう。

● **混色（三原色）は実用例と中央の色。**

加法混色は照明やテレビの画面，減法混色は印刷や絵の具，といった実用例をおさえておこう。また，中央の色がそれぞれ白，黒になる点も大切。

p.12～13　ステージ❶

教科書の要点

①三角形構図　　　　②水平線構図

③シンメトリー　　　④リピテーション

⑤コントラスト　　　⑥プロポーション

教科書の図

①対角線構図　　　　②垂直線構図

③アクセント　　　　④グラデーション

⑤バランス　　　　　⑥リズム

一問一答で要点チェック

①三角形構図　　　　②垂直線構図

③アクセント〔強調〕

④リピテーション〔繰り返し〕

p.14　ステージ❷A

❶ (1)構図

(2)①エ　②ア　③ウ　④イ

(3)①

❷ (1)構成

(2)①アクセント　②プロポーション

③リズム　④コントラスト

(3)Aグラデーション　Bシンメトリー

Cバランス　Dリピテーション

解説

❶ (1)構図は骨組み，構成はルールということでおさえておく。また，構図は絵画や写真などに用いられる概念で，構成はデザインに用いられることが多い。

❷ (2)③リピテーションとまちがえないように注意したい。リピテーションは同じものがくり返されること。リズムはくり返しというよりは，規則的な変化のこと。

(3)C異なる色・形・大きさの図形が画面上でバランスよく配置されている。D正方形のパターンの繰り返し。

p.15　ステージ❷B

❶ (1)A水平線構図　　B垂直線構図

C対角線構図　　D三角形構図

(2)Aウ　Bイ　Cエ　Dア

❷ (1)Aコントラスト〔対照，対比〕

Bアクセント〔強調〕

Cプロポーション〔調和，均衡〕

Dリズム〔律動〕

(2)Eエ　Fア　Gイ　Hウ

(3)X色　Y形（X・Yは順不同可）

解説

❶ (1)わかりにくい場合は，それぞれの絵に補助線を引いてみよう。

❷ (1)A曲線と直線（形），暖色と寒色（色）という対比になっている。D規則的な変化によって動きが感じられる。

(3)構成は色と形に関するルールであるため，デザインに用いられることが多い。

p.16～17　ステージ❶

教科書の要点

①遠近法　　　　　　②線遠近法

③消失点　　　　　　④二点透視図法

⑤大小遠近法　　　　⑥色彩遠近法

教科書の図

①一点透視図法　　　②消失点

③三点透視図法　　　④空気遠近法

⑤進出色〔膨張色〕　⑥上下遠近法

一問一答で要点チェック

①消失点　　　　　　②同じ

③上に描かれる　　　④ぼかして描かれる

ミス注意

●一点透視図法と二点透視図法…違いを理解しよう

一点透視図法	二点透視図法
・消失点は1つ	・消失点は2つ
・消失点は画面の中央にくることが多い。	・消失点は画面の左右で、画面外に出ることも多い。
・対象を正面から描くのに適している。	・対象を斜め方向から描くのに適している。

p.18　ステージ2A

❶(1)A二点透視図法　　B一点透視図法

　　C三点透視図法

(2)消失点

(3)イ

❷(1)A色彩遠近法　　B空気遠近法

　　C上下遠近法　　D大小遠近法

(2)進出色

(3)①B・C（順不同可）　②A・D（順不同可）

解説

❶(1)「○点透視図法」という答になる。○には赤い点(消失点)の数があてはまる。

(3)Cの図は対象を斜め上（または斜め下）から描くのに適している。対象を正面から描くのに適しているのは、Bの一点透視図法。

❷(2)語群中の「後退色」は主に寒色で、色彩遠近法では遠景に用いられる。「補色」とは色相環で反対に位置する色どうしのことで、色彩遠近法とは関係がない。

(3)①遠くの木ほど上方に、かつぼかして描かれている。②近景のチョウは大きく、かつ暖色で描かれている。

p.19　ステージ2B

❶(1)A空気遠近法　　B上下遠近法

　　C三点透視図法

(2)エ

(3)例近くのものを大きく、遠くのものを小さ

く描くことによる遠近法。

❷(1)下図

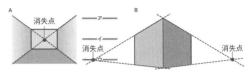

(2)Aイ　　Bウ

解説

❶(1)Aは長谷川等伯「松林図屏風」、Bは雪舟「慧可断臂図」、Cはエッシャー「バベルの塔」。A・Bはルネサンスのイタリアで発明された線遠近法が伝わる前の、日本の作品。

(2)明るい暖色（進出色）が近くに感じられるという性質を利用した遠近法。

❷(1)必ず補助線は消さずに残しておくこと。また、Bは消失点を左右に計二点描くこと。

(2)消失点の位置がそのまま描いている人の目線の高さになる。

p.20〜21　作図力UP

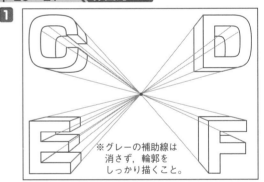

※グレーの補助線は消さず、輪郭をしっかり描くこと。

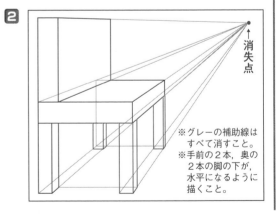

→消失点

※グレーの補助線はすべて消すこと。
※手前の2本、奥の2本の脚の下が、水平になるように描くこと。

なぞろう 重要語句

透視図法　消失点　色彩遠近法　素描

❸

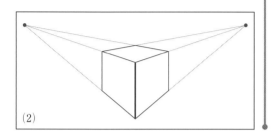

(1)

※グレーの補助線はすべて消すこと。
※立方体に見えるような奥行きで描くこと。
((2)も同様に)

(2)

(3)イ

❷ (1)①ペン　②鉛筆　③毛筆
(2)クロスハッチング
(3)A毛筆　　Bペン

❸ (1)A陰　　B影
(2)ア

解説

❶ (1)「そびょう」という読み方も含めて押さえておこう。
(2)①・②クロッキーは大きな区分ではスケッチにふくまれるが，人などの動きに特化したものがクロッキーとなる。
(3)単色で詳細に描かれているものがデッサン。**ア**はクロッキー，**ウ**は着色スケッチ。

❷ (1)③太さや濃淡の変化をつけやすいという点では，木炭やパステルもあてはまるが，日本で古くから用いられていることから毛筆となる。
(3)Bは線が細くてわりと均一，またクロスハッチングで陰影をつけていることから，ペンとなる。

❸ (2)光沢の位置や影の方向から考える。

p.22～23 **ステージ❶**

教科書の要点

①デッサン　　②クロッキー
③鉛筆（えんぴつ）　　④パステル
⑤モチーフ　　⑥グレースケール
⑦クロスハッチング

教科書の図

①スケッチ　　②デッサン〔素描（そびょう）〕
③消しゴム　　④木炭
⑤濃淡をつける〔消す〕（のうたん）
⑥陰（かげ）　　⑦影（かげ）

一問一答で要点チェック

①そびょう　　②スケッチ
③B系列　　④クロスハッチング

ミス注意

●スケッチとデッサン…違いを理解しよう

スケッチ	デッサン
・短い時間で形やイメージを簡単に写し取る。 ・着色スケッチもある。 ・人などの動きをより素早くとらえて描いたものをクロッキーという。	・よく観察し正確に描く。 ・単色の描画材を用いる。

p.24 **ステージ❷A**

❶ (1)素描
(2)①スケッチ　②クロッキー
③デッサン

p.25 **ステージ❷B**

❶ (1)モチーフ
(2)ウ
(3)①グレースケール
②ウ
(4)タッチ
(5)木炭

❷ 右図

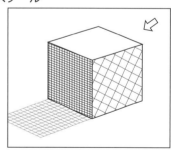

解説

❶ (2)2つの円すいが組み合わされている。**イ**の円柱は底面の大きさが等しい立体なので，不可。
(3)②**ア**・**イ**は鉛筆でしか表せないが，**ウ**のクロスハッチングは，鉛筆・ペンの両方で表せる。
(5)西洋における伝統的な描画材である。消し具としては食用のパンの古くなったものなどを用いる。

❷ 立方体の上面を明るく，右側面を少し暗くし，左側面を右側面より濃くなるように線を重ねる。影は左下方に。クロスハッチングの線の向きにも注意したい。

6

p.26～27 **作図力UP**

1

| 白 | A | B | C | D | E | 黒 |

2

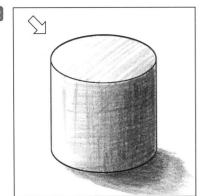

3

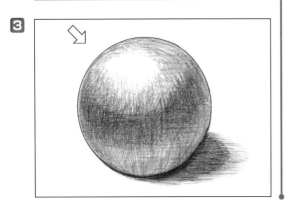

解説

2 (1)真上から見ると円，真横から見ると長方形だから，円柱になる。

(2)斜め左上から光があたっているので，上面は白，側面は左側を少し暗くし，右に行くほど暗くなるようにする。

3 球面は，陰影のつき方が独特（反射などによりこの図の右下は少し明るくなる）なので注意して明暗をぬり分ける。

p.28～29 **ステージ1**

教科書の要点

①モダンテクニック　②構想画
③スクラッチ　④デカルコマニー
⑤フロッタージュ　⑥マーブリング

教科書の図

①スパッタリング〔霧吹きぼかし〕
②コラージュ〔貼り絵〕
③ドリッピング〔吹き流し〕

④クレヨン　⑤二つ折り
⑥模様

一問一答で要点チェック

①モダンテクニック　②型紙
③水に溶いたものを使う
④薄い紙

p.30 **ステージ2A**

1 (1)Aスパッタリング　Bドリッピング
　Cデカルコマニー

(2)Dア　Eエ　Fイ

(3)①D　②B　③A

(4)例あざやかな色彩の下ぬりの上に黒のクレヨンをぬり重ね，とがったものでひっかいて描く。

解説

1 (1)Dはマーブリング，Eはコラージュ，Fはフロッタージュである。

(2)ウはB，オはA，カはCの技法についての説明である。

(3)①は絵の具をたらして模様をつくるために，②は画用紙の上の絵の具に息を吹きかけるために，③は絵の具を霧状にまき散らすために使う。

(4)クレヨンの層を2つつくり，上の層をひっかくところがポイント。

p.31 **ステージ2B**

1 (1)①モダンテクニック　②構想画

(2)Aマーブリング〔墨流し〕
　Bデカルコマニー〔合わせ絵〕
　Cフロッタージュ〔こすり出し〕

(3)Dウ　Eイ

(4)ウ

(5)①コラージュ〔貼り絵〕　②A

解説

1 (1)②偶然に生まれた形や色から自由に発想することで，「心の世界」を作品として表現することができる。

(2)Dはドリッピング〔吹き流し〕，Eはスパッタリング〔霧吹きぼかし〕，Fはスクラッチ〔ひっかき〕である。

(3)アはBのデカルコマニー。

(5)溶いた絵の具を水の上にたらしてできた模様。

p.32〜33　ステージ **1**

教科書の要点

①レタリング　　②書体

③うろこ　　　　④ゴシック体

⑤ローマン体　　⑥字配り

教科書の図

①明朝体（みんちょうたい）　　②丸ゴシック体

③勘亭流（かんていりゅう）　　④枠取り（わくどり）

⑤肉づけ

一問一答で要点チェック

①デザイン　　②サンセリフ体

③楷書体（かいしょたい）　　④小さくする

ミス注意

●**明朝体とゴシック体**…違いを理解しよう

明朝体	ゴシック体
・中国の明代に成立。	・西洋書体からつくられた
・横画が細く縦画が太い。	・横画と縦画の太さは同じ
・右肩にうろこというかざりがある。	・うろこはない。
・ローマン体に相当。	・サンセリフ体に相当。
・読みやすい。	・遠くからも見やすい。

p.34　ステージ **2A**

❶ (1)Aレタリング　B中国　Cゴシック体

(2)例横画（たてかく）が細く縦画が太い。

(3)X勘亭流　Yポップ体　Z楷書体

❷ (1)スペーシング

(2)①イ　②ア　③イ

(3)①Aイ　Bオ　Cウ　②うろこ

解説

❶ (2)明朝体にうろこがあることを補足してもよいが，語句指定の横画と縦画の太さの違いは必須。

(3)X江戸時代に成立した日本の伝統書体で，歌舞伎などで用いられる。Y若者向けのくつろいだ書体。Z筆で一画一画を続けずに書いた書き文字をもとにした書体。

❷ (2)①漢字はへんとつくりを同じ幅にすると，バランスが悪いものが多い。②ひらがなの枠取りは，漢字よりも小さめにする。③英文字は等間隔ではなく，形に応じて詰めたほうが見栄えがよい。

(3)①B明朝体の右はらいは，先に行くほど太い。

p.35　ステージ **2B**

❶ (1)Aローマン体

　　Bサンセリフ体

(2)フォント

(3)①ゴシック体

　　②明朝体　③×

(4)イ・ウ・オ

　　（順不同可）

❷ 右図

解説

❶ (1)B日本の書体の「うろこ」にあたる部分を英文字では「セリフ」という。サンセリフ体の「サン」とは，「〜のない」という意味。ボールド体とは英文字の太字のこと。

(3)③楷書体をもとにつくられた教科書体の説明である。教科書体は中学校の国語の教科書の漢字の表記にも使われている。

(4)アとエはゴシック体。

❷ 文字の骨格のバランス，明朝体の約束事（横画を細く，うろこをつける，点・とがり・左はらい・右はらい）などができているかがポイント。

p.36〜37　作図力UP

・中学校名・住所に使われている文字は省略します。

・もう一度なぞって練習しましょう。

なぞろう 重要語句

かんていりゅう　

かいしょたい　

めんそうふで　

とうめいすいさい

第2編 表現

p.38〜39 ステージ1

教科書の要点

①平筆 ②面相筆
③パレット ④透明水彩絵の具
⑤アクリルガッシュ ⑥混色

教科書の図

①平筆 ②丸筆
③点描 ④ぼかし
⑤ドライブラシ

一問一答で要点チェック

①丸筆 ②筆洗
③不透明水彩絵の具 ④重色

p.40 ステージ2A

❶ (1)Aイ　Bア　Cイ
(2)平筆
(3)①パレット
②例たくさんの色を混ぜると濁るので，混ぜすぎないようにする。
(4)ぞうきん〔タオル，布〕
❷ (1)透明水彩
(2)Xぼかし　Yにじみ　Z点描
(3)ガッシュ

解説

❶ (1)A広い面をぬるときは，アの面相筆ではなく平筆を使う。Bパレットの小さな仕切りへの絵の具の並べ方。アのようにとなりに似た色がくるように並べる。C筆洗の水は，絵の具を溶く水用に，仕切りの一つは必ずきれいにしておく。
(3)②絵の具は減法混色なので，混色のときに濁らないように注意したい。
❷ (1)重ねぬりが透けて見える方が透明水彩。
(2)Xは同じ緑色の濃淡がぼやけているのでぼかし，Yは異なる色みの茶色がにじんでいるので，にじみとなる。

p.41 ステージ2B

❶ (1)①X　②丸筆
(2)ウ
(3)①筆洗
②例絵の具を溶く水はきれいにしておかな

ければならないから。
(4)C
❷ (1)Aぼかし　Bにじみ
Cジ点描　Dドライブラシ
(2)D

解説

❶ (1)①Xは面相筆。Yの平筆は広い面をぬるとき，Zの丸筆は色をぬったり太い線を引くなど，さまざまな用途で用いられる。
(2)アクリルガッシュは完全に乾くと水で落とせなくなるため，乾かないように注意が必要。
(3)②筆洗い用の仕切りも，最初に筆を洗う仕切り，洗った筆をすすぐ仕切り，のように洗う段階に応じて使い分けるとよい。
(4)右利きの人は，筆・パレット・筆洗などはすべて右側にまとめるとよい。

p.42〜43 ステージ1

教科書の要点

①プロポーション ②正中線
③自画像 ④モチーフ
⑤構図 ⑥トリミング
⑦線遠近法

教科書の図

①2分の1 ②3分の1
③円形 ④三角形
⑤見取り枠〔構図枠〕 ⑥手の指〔両手〕

一問一答で要点チェック

①デフォルメ ②静物画
③画板 ④空気遠近法

p.44 ステージ2A

❶ (1)A風景画　B人物画　C静物画
(2)①見取り枠〔構図枠〕　②構図
(3)正中線
(4)モチーフ
❷ (1)①イ　②オ
③ク
(2)①骨格
②右図
(3)①自画像
②デフォルメ

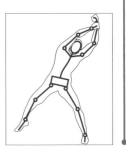

【解説】

❶ (1)Aは風景画の構図を決めているところ，Cは静物画のモチーフを並べているところ。

❷ (1)人物の頭を2分割・3分割したときに，①目はほぼ中央の位置に，②鼻先は上から3分の2の位置に，③耳は3分の1と3分の2のラインに収まるように位置を決める。

(2)②解答例のように関節の部分に○を置き，それを線で結ぶとよい。

(3)①写真はピカソが25歳のときの自画像。②特徴や内面を強調するため，あえて変形して描く。

p.45　　ステージ 2B

❶ (1)例 果物や花・食器など，静止しているものを描いた絵。

(2)B

(3)三角形構図

(4)Bウ　　Cア

❷ (1)トリミング

(2)春

(3)A一点透視図法　　B二点透視図法

(4)例 遠方のものほど淡い色彩で，ぼかした感じで色をぬる。

【解説】

❶ (1)「静止している物」で「静物」なので，この表現は必須。

(2)Aは斜め上，Bは真上，Cは真横に視点がある。

(4)Bモチーフも背景も白いので，工夫が必要。C花も花びんも途中で切れてしまっている。構図を縦長にするか，もう少し広くとることで，花や花びんがすべて収まるように工夫したい。

❷ (3)A消失点は絵の中央に1か所。B建物を斜め方向から描いているので，二点透視図法となる。消失点は左右の画面外にある。

(4)この絵でいえば，上のほうに位置する山は，ぼかした感じで表現する。

p.46〜47　　ステージ 1

教科書の要点

①空想画　　　　　　②デカルコマニー

③モダンテクニック　　④鳥獣戯画

⑤手塚治虫　　　　　⑥強調

⑦ふきだし　　　　　⑧オノマトペ

教科書の図

①構想画　　　　　　②抽象画

③コマ割り　　　　　④線

一問一答で要点チェック

①モダンテクニック　　②抽象画

③葛飾北斎　　　　　④擬態語

p.48　　ステージ 2A

❶ (1)構想画

(2)① A抽象画　　B空想画

　　② Aウ　　Bイ

❷ (1)Aドリッピング　　Bデカルコマニー

　　Cスパッタリング

(2)モダンテクニック

(3)イ・エ（順不同可）

【解説】

❶ (2)① Aはモンドリアンの「花咲くりんごの木」。具体的な木の絵を単純化して描き続け，抽象的な表現にたどりついた。Bはムンクの「叫び」。中央で口をあけて耳をふさいでいる人物は，自然を貫く果てしない叫びに恐れおののいている。

❷ (1)A画用紙の上で溶いた絵の具をストローなどで吹き，できた形を用いている。B色と形が左右対称である。絵の具を置いた紙を二つ折りにしてできた形を用いている。C絵の具をつけたブラシを金網にこすりつけて描かれた霧吹きのような表現が用いられている。

(3)イ象を小さく描いたり，逆に昆虫などを大きく描いても面白い表現が得られる。エ作品のテーマをはっきりと決めて描いたほうが描きやすい場合もある。

p.49　　ステージ 2B

❶ (1)A北斎漫画　　B鳥獣戯画

(2)平安時代

(3)手塚治虫

❷ (1)Aキャラクター　　B強調・誇張

なぞろう
重要語句　　　　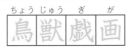　　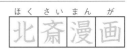

C省略・単純化　　Dデフォルメ
(2)①ふきだし　②Xイ　Yア
(3)①オノマトペ　②下図

解説
❶ (1)Aは江戸時代に浮世絵師の葛飾北斎が描いた。
(3)手塚治虫が，現在，海外でも「MANGA」として知られる日本の漫画文化の基礎を築いた。
❷ (2)Xのように三角形の切れ込みの代わりに楕円形を連続させたふきだしは，心の中で思っていることを，Yのようにギザギザ状のふきだしは驚きを表す。右上のふきだしは最も一般的なもの。右下のものは電話やテレビから聞こえる声を表す時にもちいる。
(3)②キャラクターは右から左に向かって移動しているので，線も横方向に引く。

p.50〜51　ステージ1
教科書の要点
①版画　　　　　　②凸版
③凹版　　　　　　④シルクスクリーン
⑤木版画　　　　　⑥エッチング
⑦リトグラフ
教科書の図
①ドライポイント　②反転しない
③平版　　　　　　④彫刻刀
⑤ニードル　　　　⑥プレス機
一問一答で要点チェック
①間接的　　　　　②スキージー
③水と油　　　　　④オフセット印刷

p.52　ステージ2A
❶ (1)A凸版　B凹版　C孔版　D平版
(2)エッチング
(3)C
(4)①ばれん　②プレス機
(5)平版
❷ Aリトグラフ　Bドライポイント

Cシルクスクリーン　　D木版画
解説
❶ (3)孔版は版にあけた穴からインクを通して刷るため，版から転写する他の版画とは異なり，版を左右逆につくる必要がない。
(4)①②木版画などの凸版は，刷るときに人の力ですむが，凹版や平版ではプレス機の強い圧力が必要になる。
(5)凸版→活版印刷，凹版→グラビア印刷，孔版→スクリーン印刷など，版画の技術は印刷に応用されている。現在最も一般的なオフセット印刷は，平版の技術が用いられている。
❷ Aアラビアゴム液をぬるのは，描画部分以外を親水性にするのが目的。

p.53　ステージ2B
❶ (1)A凹版　C孔版　D凸版
(2)あリトグラフ　　いシルクスクリーン
(3)①b　②a
(4)Aイ　Bウ　Cエ　Dア
(5)XB　YA　ZD
(6)例左右逆になるように版に描いたり転写する。
(7)ア・エ(順不同可)

解説
❶ (2)語群にあるドライポイントは，凹版。またスタンピングはモダンテクニックの1つで，形の面白そうなものに絵の具をつけ，画用紙におしていくもの。凸版に分類される。
(5)Xは19世紀のフランスの画家ロートレックによる，リトグラフのポスター「ジャンヌ・アヴリル」。Yは15〜16世紀のドイツの画家デューラーの銅版画「メランコリアⅠ」。Zは20世紀日本の版画家棟方志功による「侘助の柵」(木版画)。
(6)Cの孔版以外の版は，すべて左右逆に作成なければならない。そのため，下書きの段階で左右逆になるように版に描写・転写する。
(7)イ水墨画は版画ではない。日本の伝統絵画で木版画の技術が用いられているのは浮世絵。ウ オフセット印刷に用いられているのは，リトグラフなどの平版の原理。エ彫刻刀やカッターなどの刃物，腐食液などの薬品を用いる。

p.54〜55　ステージ 1

教科書の要点

①一版多色刷り　②丸刀

③陽刻　④ばれん

⑤バー　⑥エッチング

⑦ニードル　⑧プレス機

教科書の図

①三角刀　②平刀

③切り出し刀　④円

⑤とがらせ　⑥タンポ

⑦ローラー

一問一答で要点チェック

①彫刻刀　②黒

③塩化ビニル板〔塩ビ板〕

④湿っていたほうがよい

p.56　ステージ 2A

❶ (1)A丸刀　　B平刀

(2)C エ　　D イ

(3)① D　　② B

(4)ばれん

(5)エ

❷ (1)一版多色刷り

(2)陽刻

(3)浮世絵

解説

❶ (1)Cは三角刀，Dは切り出し刀である。

(2)C・Dともに三角形の細い断面になるが，Cの三角刀はほぼ左右対称な断面となり，Dの切り出し刀はより深く鋭い断面となる。

(3)②Bの平刀は広い面を彫ったり，彫りあとを平らにならすことにも用いるが，浅く彫ることによってぼかしの表現も可能である。

(5)中心から外へ，円を描くように圧力をかける。

❷ (1)陰刻の版を用い，黒い紙に，色をぬり分けながら刷り取るという独特の方法。Aは単色刷り，Cは多色多版刷りである。

(3)浮世絵は木版画で大量に刷られたため，庶民の間に広まり，幕末以降は海外にも輸出された。

p.57　ステージ 2B

❶ (1)ニードル

(2)イ

(3)ダバー

(4)イ

(5)プレス機

(6)ア

❷ ①○　②A　③A

④B　⑤×

解説

❶ (2)先端はするどくしておき，立てて使う。アは先がするどくない。ウは斜めに寝てしまっている。

(3)左側の道具はタンポという。

(4)タンポもダバーも版にインクを詰め込むための道具。ウについては，余分なインクは版の表を直接布でふきとる。

(6)ア紙を水で湿らせておくと，インクを吸い取りやすい。

❷ ①ドライポイントは銅板でも可能。②エッチングは金属の腐食を利用するため，塩化ビニル板ではできない。③エッチングはニードルでは防食膜をはがす程度にひっかくので，ドライポイントのようなバーはできない。④ドライポイントは金属の腐食は利用しないので，腐食液は不要。⑤ドライポイントもエッチングも凹版である。

p.58〜59　ステージ 1

教科書の要点

①塑造　②レリーフ

③心棒　④あら取り

⑤のみ　⑥中肉

教科書の図

①粘土　②へら

③刃表　④薄肉

⑤量感　⑥均衡

一問一答で要点チェック

①彫造　②丸彫り

③肉付け

④マイナスドライバー〔たがね〕

なぞろう 重要語句

ちょうこくとう 彫刻刀

ちょうぞう 彫造

そぞう 塑造

きんこう 均衡

うすにく 薄肉

p.60 ステージ**2A**

❶ (1)A彫造〔カービング〕 B塑造〔モデリング〕

(2)ア・エ(順不同可)

(3)イ・エ(順不同可)

(4)A

(5)動勢

(6)X

❷ (1)レリーフ

(2)高肉
たかにく

(3)イ

解説

❶ (2)ア水に溶いた石膏を心棒に肉付けし，塑造する。石膏は固まりを彫造することもできるほか，ブロンズ像をつくるときの型取りにも使用する。

(3)イはのみ，エはのみを打つときに使う木づち。アのへらとウの心棒は，いずれも塑造で用いる。

(4)Bの塑造は，内から付け加えてつくるため，材料にデッサンを書き写すことはできない。

(5)量感は彫刻のもつ塊としての重量感のこと。また，均衡は彫刻が全体的にバランスが取れ，調和していることをいう。

(6)Xは「手(ブロンズ)」，Yは「鯰(木彫)」で，いずれも大正～昭和期に活躍した高村光太郎の作品。光太郎は「鯰」を制作しているときの様子を，詩にもつづっている。

❷ (2)薄肉があるため，「厚肉」としないように注意しよう。逆に，薄肉を「低肉」としないように。

(3)アは丸彫りについての説明。ウ背景になる部分から彫り下げていく。

p.61 ステージ**2B**

❶ (1)心棒

(2)頭像
とうぞう

(3)例空気を抜き，粘りを強くするため。
ぬ ねば

(4)Xア Yウ

❷ (1)あら取り

(2)ア

(3)のみ

(4)ア

(5)例塑造はやり直しができるが，彫造は彫り

すぎると修正ができないため。

解説

❶ (2)全身像用は針金と麻ひもなどでつくり，人型をしている。

(3)「質を均一にするため」なども正解。

(4)Xは切りべら，Yはかきべら。もう一つのくしべらは，面を大まかにつくるときに使う。

❷ (2)最初からのみを使うよりも，のこぎりで余分な部分を切り落としておいた方が効率が良い。

(4)刃がついている方(刃表)を下にする(木材につける)。

p.62～63 ステージ**1**

教科書の要点

①柾目板 ②両刃のこぎり
まさ め ばん

③洋紙 ④はりこ

⑤展性 ⑥彫金
てんせい ちょうきん

⑦ひもづくり ⑧どべ

教科書の図

①板目板 ②ならい目
いた め ばん

③目 ④曲線

⑤手びねり ⑥板づくり

一問一答で要点チェック

①縦引き刃 ②段ボール
たて び

③いもづち ④施釉
せ ゆう

p.64 ステージ**2A**

❶ (1)①ウ ②イ

(2)柾目板

(3)菱合い彫り
ひし あ

(4)右図

❷ (1)和紙

(2)①イ ②ア

(3)例折ったり曲げたりすることで強度が上がる性質。

(4)はりこ

解説

❶ (1)②柾目板は木材の中心に向かって引いた板で，木目が均一で平行に走っている。

(3)Bは薬研彫り。漢方薬を刻むときに使う道具が

柾目板
まさ め ばん

薬研彫り
や げん ぼ

菱合い彫り
ひし あ ぼ

薬研で，それにちなんだV字型の彫り方を薬研彫りという。それを2つ重ねて山を残したようなAを菱合い彫りという。その山が丸くなったのがかまぼこのように見えるので，Cはかまぼこ彫り。
(4)刃が下向きであること，また左側(使う人の方向)を向いていることがポイント。

❷ (2)曲げるのも折るのも，紙の目に沿って行うとやりやすい。
(4)日本で古来から行われている紙の造形技法で，人形やお面など，立体的な造形が可能。

p.65　ステージ 2B

❶ (1)①展性　②鍛金
　(2)①Aたがね　Bいもづち　②D
❷ (1)Aひもづくり　B板づくり
　　C手びねり
　(2)どべ
　(3)囫素焼きした焼き物に釉薬〔うわぐすり〕をかける作業。

解説

❶ (1)①「展」という字には「ひろげる」，「延」という字には「のばす」という意味がある。②鋳金は，溶解した金属を型に流し込んで加工すること。
(2)①B打撃部分が芋のような形をしていることからこの名がある。Bのいもづちで大まかな打ち出しをし，Aのたがねで輪郭や模様を打ち出す。②Cは直刃，Dは柳刃の金切りばさみ。曲線を切る場合は，柳刃を使うとよい。
❷ (3)「施釉」の「釉」とは「釉薬(うわぐすり)」を意味する。

p.66～67　ステージ 1

教科書の要点
①啓発　　　　　　②テーマ
③キャッチコピー　④レタリング
⑤ポスターカラー　⑥溝引き

教科書の図
①レタリング　　②配色
③キャッチコピー　④ガラス棒
⑤からす口

一問一答で要点チェック
①宣伝　　　　　　②悪い場面
③明朝体　　　　　④直線を引く〔溝引き〕

p.68　ステージ 2A

❶ (1)Aキャッチコピー　Bレイアウト
　(2)啓発
　(3)ウ・エ(順不同可)
　(4)囫ちらかった教室で，生徒や机などが，しょんぼりしたり泣いたりしている絵。
❷ (1)A明朝体　Bゴシック体
　(2)ウ
　(3)面相筆・定規・ガラス棒(順不同可)

解説

❶ (2)Yのポスターは具体的な日付や内容が記されているため，その主な目的は宣伝となる。
(3)ア文字をたくさん入れると，情報量が増える反面，見づらくなったり，伝えたい内容がうもれてしまう恐れがある。
❷ (1)一般に明朝体は小さくしても読みやすく，ゴシック体は遠くからも見やすい。デザインや用途に応じて使い分けるとよい。
(2)ア ポスターカラーは，不透明水彩絵の具になる。イ パレットにすべての色を並べるのは水彩画の技法。ポスターカラーは使用する色のみを，多めに混色しておくとよい。
(3)定規は溝のついた専用の定規を使う。

p.69　ステージ 2B

❶ (1)A啓発
　　B宣伝
　(2)X①エ　②d
　　Y①ア　②c
　　Z①イ　②b
　(3)ウ
❷ 囫右図

解説

❶ (1)A啓発とは，人に教えたり示したりして，より高い認識・理解に導くこと。

ちょう きん 彫金　たん きん 鍛金　ちゅう きん 鋳金　せ ゆう 施釉　せん でん 宣伝　けい はつ 啓発

(2)**X**キャッチを読んでみると，五七調に整えられていることがわかる。**Y**短い言葉を並べることにより，インパクトが大きくなる。**Z**「地産地消」とは，地域で生産された農産物・畜産物・水産物などをその地域で消費すること。

(3)炎の色を実際のものに近い赤とオレンジにし，背景を夜の感じが出る黒にすることで，「火の用心」のイメージが強くなる。また，炎のイラストも引き立ち，火事の恐ろしさも感じられる。

❷ 上記のポスター作成例では，擬人化した空き缶が不法投棄禁止を訴えているが，このように空き缶のイラストを用いると，テーマが伝わりやすい。他に不法投棄されて泣いている空き缶，きちんと分別廃棄されて喜んでいる空き缶など。

p.70〜71 ステージ**1**

教科書の要点

①絵文字 ②マーク
③ピクトグラム ④錯視（さくし）
⑤ダブルイメージ

教科書の図

①吹奏楽（すいそうがく） ②コアラ
③背水の陣（はいすい）（じん） ④東京オリンピック
⑤年老いた女性〔老女〕 ⑥若い女性〔娘〕

一問一答で要点チェック

①漢字全体の意味 ②言語
③だまし絵〔トリックアート〕
④エッシャー

p.72 ステージ**2A**

❶ (1)A・例Aの絵は漢字全体を表しているが，Bの絵は部首の意味しか表していないから。
(2)タイガー
(3)**X**蛇足（だそく）
　　Y紅一点（こういってん）
(4)例右図

❷ (1)イ
(2)①ピクトグラム
　②A携帯電話使用禁止（けいたい）

B下りエスカレーター
(3)地図〔地形図〕

解説

❶ (1)Aの武士の絵は，「侍」という漢字全体の意味を表している。一方で，Bは「寺」のイラストで，部首の意味になってしまい，絵文字としてはふさわしくない。

(3)**X**蛇の絵に足を描いて失敗したということから，「余分な付けたし」という意味。**Y**緑の草むらの中に一つだけ赤い花が咲いているという詩の一節から，「男性の中に女性が一人」という意味。

(4)「鬼」という漢字に金棒を持たせる絵文字にする。例のように一番上の部分を角にしたり，トラの腰巻をはかせてみてもよい。

❷ (1)イ企業の仕事内容をイメージしやすいマークにすることが大事。実際の宅配便会社は，「速く運ぶ」「大切に運ぶ」をテーマにしたマークにしていることが多い。

p.73 ステージ**2B**

❶ (1)例赤は危険や禁止，黄色は注意を促す（うなが）標識に用いられている。
(2)エ
(3)①美術室
　②例下図

❷ (1)人の横顔〔見つめ合う2人〕・つぼ〔花びん〕
(2)例立体では実現不可能な図形だから。
(3)①エッシャー
　②例滝から落ちた水が，傾斜（けいしゃ）をのぼって再び滝として落ちているから。

解説

❶ (1)信号機と同じような配色になっている。青は通常の情報を伝える色として用いられている。
(2)エは学校を表しているようだが，日本語のわからない外国人には「文」を学校と認識できない。

(3)② A試験管や顕微鏡，B音符やピアノ，歌う人，Cのこぎりやかんななど，教科を連想しやすいイラストを入れることが大事。

❷ (1)「ルビンのつぼ」とよばれる有名なだまし絵。
(2)いちばん奥の底辺が，一番手前の縦の辺よりも前に出ている。空間のゆがみを感じさせる不思議な図である。このような視覚的な錯覚のことを，錯視という。
(3)①語群はすべてエッシャーと同じオランダの画家。レンブラント(17世紀バロック)，ゴッホ(19世紀印象派)，モンドリアン(20世紀抽象画)。

p.74〜75　ステージ **1**

教科書の要点

①インテリアデザイン　②環境芸術(かんきょうげいじゅつ)
③パブリックアート　④プロダクトデザイン
⑤バリアフリー　⑥絞り(しぼ)
⑦望遠(ぼうえん)
⑧コンピュータグラフィックス

教科書の図

①家具　②都市計画
③環境芸術　④ユニバーサルデザイン
⑤エコデザイン　⑥シャッタースピード

一問一答で要点チェック

①環境デザイン　②大きくする
③順光(じゅんこう)　④スキャナ

p.76　ステージ **2A**

❶ (1)環境デザイン
(2)インテリアデザイン
(3)① b　② a
(4)パブリックアート
❷ (1)Aユニバーサルデザイン
　 Bバリアフリー
(2)X B　 Y A
(3)エコデザイン

解説

❶ (3)cの環境芸術は，公園や歩道などに芸術作品を配したり，自然そのものを利用した芸術作品をつくることである。
(4)写真はニューヨークの街中に置かれたパブリックアートで，アメリカの現代美術家ロバート・インディアナの作品。同じものが，東京都新宿区に

も展示されている。

❷ (2)X車いす用のスロープで，車いすを使う人の障壁となる段差や階段が取り除かれている。Y取っ手を曲げることができるスプーン。障がいの有無を超えて，すべての人に使いやすいデザイン。

p.77　ステージ **2B**

❶ (1)例目の不自由な人だけでなく，一般の人が目をつぶってシャンプーとリンスを使うときにも便利だから。
(2)例車いす用のスロープ〔歩道の点字ブロック，音の出る信号機，など〕
(3)①環境　②グッドデザイン賞
❷ (1)Aア　Bエ
(2)①逆光(ぎゃっこう)　②イ
(3)コンピュータグラフィックス

解説

❶ (2)障がいを持つ人やお年寄りなどの生活の支障となる，障壁を取り除く取り組みであれば，正解。
(3)Bはパナソニック株式会社(当時，三洋電機)の充電器，「eneloop(エネループ)」。地球環境に配慮した製品コンセプトとデザイン性の高さが評価され，2007年にグッドデザイン賞大賞を受賞した。
❷ (1)A逆に絞り値を大きくすると，背景をシャープに写すことができる。B遠くのものを大きく写したいときは，ウの望遠レンズを使う。
(2)①被写体の後ろから光が当たっているため，被写体が暗く写る。通常，逆光での撮影は避けるべきだが，被写体が黒くくっきりと写る効果を求めて，あえて逆光で撮影することもある。②被写体に自然な陰影をつけたい場合は，斜光といって，斜め前から光を当てて撮影する。

第3編　美術史

p.78〜79　ステージ1

教科書の要点

①縄文土器
②弥生土器
③銅鐸
④埴輪
⑤法隆寺
⑥弥勒菩薩像
⑦白鳳
⑧薬師三尊像
⑨校倉造
⑩鳥毛立女屏風
⑪シルクロード

教科書ギャラリー

①土偶
②ヴィーナス〔ビーナス〕
③飛鳥
④薬師寺
⑤興福寺阿修羅像
⑥奈良

一問一答で要点チェック

①法隆寺釈迦三尊像
②半跏思惟像
③興福寺
④正倉院

ミス注意

●飛鳥時代と奈良時代…違いを理解しよう

飛鳥時代の文化	奈良時代の文化
寺院…法隆寺	寺院…東大寺，興福寺
仏像…法隆寺釈迦三尊像，広隆寺弥勒菩薩像	仏像…東大寺大仏，興福寺阿修羅像
工芸品…玉虫厨子	工芸品…正倉院の宝物

p.80　ステージ2A

❶ (1)A銅鐸　　B埴輪　　C土偶
　(2)C
　(3)①B　　②古墳
❷ (1)①法隆寺　　②釈迦三尊像
　(2)①東大寺　　②校倉造
　　　③例東西交通路のシルクロードを通じて伝わった。

解説

❶ (1)Aは弥生時代，Bは古墳時代，Cは縄文時代につくられた。
　(2)まじないに使われたと考えられ，女性の形をしているものが多い。
❷ (1)語群にある薬師如来像は薬師寺で白鳳文化，

阿修羅像は興福寺で奈良時代の文化にあたる。
(2)①東大寺を建立した聖武天皇の遺品などが収められている。②宝物の保管に適したつくりになっている。③「シルクロード」の語句は必ず用いること。

p.81　ステージ2B

❶ (1)A縄文土器　　B弥生土器
　(2)古墳時代
　(3)①D広隆寺弥勒菩薩像
　　　E興福寺阿修羅像
　　②Dウ　　Eイ
　(4)①A
　　②例出産をする女性を通して豊作や多産を祈るため。
　(5)①音楽　　②イ

解説

❶ (3)②アは法隆寺釈迦三尊像，エは薬師寺薬師三尊像についての説明である。
(4)②子どもを産む女性の姿は，自然の豊かなめぐみに重ねられた。
(5)①薬師寺東塔は六重塔に見えるが，実際は裳階をもつ三重塔である。②飛鳥時代と奈良時代の中間にあたる時期で，白鳳文化とよばれる。

p.82〜83　ステージ1

教科書の要点

①平等院鳳凰堂
②絵巻物
③源氏物語絵巻
④阿弥陀如来像
⑤東大寺南大門
⑥似絵
⑦金剛力士像
⑧鹿苑寺金閣
⑨慈照寺銀閣
⑩雪舟

教科書ギャラリー

①鳥獣戯画
②平安
③運慶
④吽形
⑤水墨画
⑥禅宗

一問一答で要点チェック

①大和絵
②寄木造
③平治物語絵巻
④鹿苑寺金閣

なぞろう　重要語句

土偶　銅鐸　埴輪　弥勒菩薩　阿修羅

ミス注意

●平安文化と鎌倉・室町文化…違いを理解しよう

	平安文化		鎌倉・室町文化
担い手	貴族の文化	武家の文化	
仏教	初期は密教，中期以降は浄土信仰。	禅宗の影響が大きい。	
建築	平等院鳳凰堂	東大寺南大門，銀閣	

p.84　ステージ2A

❶ (1)平等院鳳凰堂
(2)ア
(3)阿弥陀如来像
❷ (1)円覚寺舎利殿（えんがくじしゃりでん）
(2)禅宗様（ぜんしゅうよう）
(3)似絵
❸ (1)慈照寺銀閣（じしょうじぎんかく）
(2)足利義政（あしかがよしまさ）
(3)例床の間（とこ）に明かり障子（しょうじ）・畳（たたみ）などを備えた部屋のつくり。
(4)能面（のうめん）

解説

❶ (2)平等院鳳凰堂が建てられたのは，平安時代中期。**イ**は平安時代初期，**ウ**は奈良時代の仏教の様子。
(3)平等院阿弥陀如来像は，定朝の作で，寄木造でつくられている。
❷ (2)円覚寺は禅宗の寺院。寝殿造は❶の平等院鳳凰堂が建てられた平安時代の様式。また，大仏様は東大寺南大門に用いられている。
❸ (2)足利義満が建てたのは鹿苑寺金閣。
(3)「床の間」という語句は必ず用いたい。

p.85　ステージ2B

❶ (1)A雪舟　B運慶
(2)C鳥獣戯画　D龍安寺石庭（りょうあんじせきてい）
(3)A水墨（すいぼく）　B東大寺南大門
　C漫画（まんが）　D枯山水（かれさんすい）
(4)書院造
(5)ア
(6)①絵巻物　②吹抜屋台（ふきぬきやたい）

(7)A

解説

❶ (1)語群中の定朝は平安時代の仏師で，平等院の阿弥陀如来像が代表作。狩野元信は室町時代の絵師で，狩野派の基礎を築いた人。
(5)**イ**この金剛力士像はいくつもの木材を組み合わせた寄木造で，一木造ではない。一木造は平安時代初期の仏像に多く見られる。**ウ**極楽浄土への願いは，阿弥陀如来像にこめられた。
(6)②引目鉤鼻はこの時代の大和絵に見られる人物の顔の描き方。異時同図法は，1つの場面に同一人物を複数描き，時間の流れを表す技法。
(7)AとDは，ともに禅宗の影響が大きい室町文化。Bは鎌倉文化，CとEは平安文化。

ポイント！

●飛鳥〜室町の文化は仏教とのかかわりが重要。
　飛鳥時代(仏教伝来・法隆寺)→奈良時代(国家仏教・東大寺)→平安時代(密教・曼荼羅→浄土信仰・平等院鳳凰堂)→鎌倉・室町時代(禅宗・円覚寺や慈照寺銀閣，龍安寺石庭など)。

●時代ごとの建築様式をおさえる。
　奈良時代(校倉造・正倉院)→平安時代(寝殿造・平等院鳳凰堂)→鎌倉時代(大仏様・東大寺南大門，禅宗様・円覚寺舎利殿)→室町時代(書院造・慈照寺銀閣)

p.86〜87　ステージ1

教科書の要点

①姫路城（ひめじじょう）
②唐獅子図屏風（からじしずびょうぶ）
③桂離宮（かつらりきゅう）
④俵屋宗達（たわらやそうたつ）
⑤燕子花図屏風（かきつばたずびょうぶ）
⑥菱川師宣（ひしかわもろのぶ）
⑦東洲斎写楽（とうしゅうさいしゃらく）
⑧葛飾北斎（かつしかほくさい）
⑨東海道五十三次（とうかいどうごじゅうさんつぎ）
⑩円空（えんくう）

教科書ギャラリー

①狩野永徳（かのうえいとく）
②城郭（じょうかく）
③尾形光琳（おがたこうりん）
④装飾画（そうしょくが）
⑤富嶽三十六景（ふがくさんじゅうろっけい）
⑥浮世絵（うきよえ）

一問一答で要点チェック

①妙喜庵待庵（みょうきあんたいあん）
②日光東照宮（にっこうとうしょうぐう）
③池大雅（いけのたいが）
④喜多川歌麿（きたがわうたまろ）

なぞろう　重要語句

 ほうおう　鳳凰
 まんだら　曼荼羅
 しゃりでん　舎利殿
 みょうきあんたいあん　妙喜庵待庵

ミス注意

●装飾画と浮世絵…違いを理解しよう

装飾画	浮世絵
ふすまや屏風などに描かれた。 俵屋宗達「風神・雷神図屏風」 尾形光琳「燕子花図屏風」など。	多色刷りの版画で大量に刷られ，庶民に親しまれた。 葛飾北斎「富嶽三十六景」 歌川広重「東海道五十三次」など

p.88　ステージ2A

❶ (1)①妙喜庵待庵　②イ
　(2)①日光東照宮　②権現造
❷ (1)風神雷神図屏風
　(2)①円空
　　②例簡潔で力強い鉈彫によって生命力が素朴に表現されている点。
❸ (1)①A歌川広重　B喜多川歌麿
　(2)例多色刷りの版画によって大量に生産されたから。

解説

❶ (1)②アは桂離宮，ウは姫路城についての説明。
　(2)②日光東照宮にまつられている徳川家康が，「東照大権現」とよばれたことから，この名がある。
❷ (2)②「鉈彫」という語句は必ず用いたい。
❸ (2)浮世絵が多色刷りの版画であった点に注目。大量生産されたため，比較的安く，庶民にも手が届く娯楽の絵画となった。海外にも多く輸出され，印象派の画家たちに影響を与えた理由の一つでもある。

p.89　ステージ2B

❶ (1)A唐獅子図屏風　B燕子花図屏風
　(2)C東洲斎写楽　D葛飾北斎
　(3)A障壁　B装飾
　　C役者　D印象
　(4)姫路城
　(5)蒔絵
　(6)①浮世絵　②ウ

解説

❶ (2)語群中の喜多川歌麿は美人画を得意とし，代表作は「ポッピンを吹く女」。歌川広重は風景画を得意とし，代表作は「東海道五十三次」。
　(5)Eは尾形光琳の「八橋蒔絵螺鈿硯箱」。
　(6)②アは狩野永徳による金碧障壁画に関する説明。

p.90～91　ステージ1

教科書の要点

①洋画　②狩野芳崖
③湖畔　④安井曾太郎
⑤小林古径　⑥岡本太郎
⑦ポップアート

教科書ギャラリー

①海の幸　②黒田清輝
③横山大観　④生々流転
⑤太陽の塔　⑥大阪万博

一問一答で要点チェック

①岡倉天心　②高橋由一
③高村光太郎　④白髪一雄

p.92　ステージ2A

❶ (1)A高橋由一　B菱田春草
　　C高村光雲
　(2)洋画
　(3)フェノロサ
❷ (1)A岸田劉生　B古賀春江
　　C小林古径
　(2)C
　(3)シュルレアリスム
❸ (1)岡本太郎
　(2)奈良美智，村上隆などから一人。

解説

❶ (1)Aは「鮭」，Bは「黒き猫」，Cは「老猿」。
❷ (1)Aは「麗子像」，Bは「海」，Cは「髪」。岸田劉生は娘の麗子の肖像を描き続けた。
　(3)超現実派ともよばれる。シュルレアリスムについては，本書のp.46～49，p.114～115を読んで確認しておこう。

なぞろう　重要語句

燕子花図屏風　蒔絵　狩野芳崖　菱田春草

p.93　ステージ2B

❶ (1)A 無我　　B 収穫

(2)C 黒田清輝　　D 荻原守衛

(3)A 無心　　B 農民

　　C 日本　　D 運命

(4)① 悲母観音　　② 黄瀬川陣

　　③ 髪

(5)① 青木繁　　② 安井曾太郎

(6)ロダン

(7)太陽の塔

解説

❶ (1)Aは横山大観，Bは浅井忠の作品。

(2)Cの黒田清輝の代表作には「読書」，Dの荻原守衛には「坑夫」などもある。

(4)②安田靫彦には「飛鳥の春の額田王」など，歴史を題材にした作品も多い。

(6)ロダンは，荻原守衛のほか，高村光太郎にも影響を与えた。

ポイント!

● 江戸時代の文化は浮世絵を中心におさえておく。

作品名と作者名のほかに，西欧の印象派への影響や，木版画の知識と関連した問題も出題される。また，三角形構図など，構図の特色もおさえておこう。

● 現代の日本美術は有名な作品・作者名をおさえておく。

黒田清輝，菱田春草，岸田劉生，小林古径など，その時代を代表する作者と，その作品名をおさえておこう。戦後の現代作品の出題頻度も高い。

p.94～95　応用力UP

① 如来　　　　② 菩薩

③ 天部　　　　④ 寄木造

⑤ 乾漆造

練習問題

❶ (1)A 菩薩　　B 如来

　　C 天部　　D 明王

(2)A イ　　B ウ　　C ア　　D エ

(3)X 乾漆造　　Y 寄木造

❷ (1)A 阿修羅　　B 弥勒菩薩

　　C 薬師如来

(2)D 東大寺

　　E 平等院〔平等院鳳凰堂〕

(3)① D・E　　② A　　③ ×

　　④ A・D　　⑤ B・E

(4)B→C→A→E→D

解説

❶ (2)ア天部には吉祥天，弁財天，鬼子母神などの女性の神がいる。如来・菩薩は本質的に性別を超越しているが，男性の姿で彫られている。ウ頭のこぶ(肉けい)は如来特有のもの。菩薩も頭が盛り上がっていることがあるが，これは髪の毛を束ねているのであり，肉けいとは異なる。エ明王は如来が変化した姿であるという点で，天部とは大きく異なる。

❷ (1)～(4)Aは興福寺(奈良県)阿修羅像で奈良時代。Bは広隆寺(京都府)弥勒菩薩像で飛鳥時代。Cは薬師寺(奈良県)薬師三尊像で白鳳時代。Dは東大寺(奈良県)南大門金剛力士像で鎌倉時代。Eは平等院(京都府)阿弥陀如来像で平安時代。

(3)①・②Bは一木造，Cは金銅造。③・④C・Eは如来，Bは菩薩である。⑤A・C・Dの仏像は，いずれも奈良県の寺院にある。

p.96～97　ステージ1

教科書の要点

① アルタミラ　　② エジプト

③ スフィンクス　　④ オリエント

⑤ ギリシャ　　⑥ ミロのヴィーナス

⑦ コロッセウム　　⑧ ビザンチン

⑨ ゴシック　　⑩ ステンドグラス

教科書ギャラリー

① 洞窟　　② ラスコー

③ サモトラケのニケ　　④ パルテノン

⑤ モザイク　　⑥ 聖ソフィア

一問一答で要点チェック

① エジプト文明　　② ローマ文化

③ ロマネスク様式

④ ノートルダム大聖堂，ケルン大聖堂などから1つ。

なぞろう　重要語句

岸田劉生　如来　菩薩　寄木造　乾漆造

ミス注意 ···

●ロマネスク様式とゴシック様式…違いを理解しよう

ロマネスク様式		ゴシック様式
11世紀	時期	12〜13世紀
フランス・イタリア	中心地	フランス・西ヨーロッパ
厚い壁面	特色	高い尖塔・ステンドグラス
ピサ大聖堂	建築	ノートルダム大聖堂，ケルン大聖堂

p.98　ステージ2A

❶ (1)A壁画（へきが）　Bピラミッド
　(2)囫出産をする女性を通して，豊作や多産を祈るため。
　(3)ツタンカーメン王
❷ (1)Aコロッセウム　Bパルテノン神殿
　(2)B
　(3)Aエ　Bイ
❸ (1)ピサ大聖堂
　(2)ゴシック様式

解説

❶ (2)本文p.81の「縄文のヴィーナス」の出題と同様に，子どもを産む女性の姿に自然の豊かなめぐみが重ねられたことを説明すればよい。
❷ (3)アは凱旋門，ウは水道橋についての説明で，いずれもローマ文化である。
❸ (1)写真の右に見えるのが，有名なピサの斜塔。
　(2)ゴシック様式の代表的な建築物には，ノートルダム大聖堂やケルン大聖堂などがある。

p.99　ステージ2B

❶ (1)Aビザンチン　Bラスコー
　　Cエジプト　Dギリシャ
　(2)Aモザイク　B狩猟（しゅりょう）
　　C正面　Dミロ
　(3)聖ソフィア大聖堂
　(4)洞窟
　(5)イ
　(6)サモトラケのニケ〔パルテノン神殿〕
　(7)B→C→D→A

解説

❶ (1)Aは教会の壁画として描かれた「皇妃テオドラと従者たち」，Bは旧石器時代に描かれたラスコー（フランス）の壁画，Cは古代エジプトの死者の書，Dは古代ギリシャ文明のミロのヴィーナス。
　(3)語群中のケルン大聖堂はゴシック様式，ピサ大聖堂はロマネスク様式。
　(4)スペインのアルタミラ洞窟でも同様の壁画が発見された。
　(5)ウはメソポタミア文明の「アッシュールバニパル王狩猟図」についての説明。

p.100〜101　ステージ1

教科書の要点

①ルネサンス　　②ローマ
③春〔プリマヴェーラ〕
④三大巨匠（きょしょう）
⑤レオナルド・ダ・ヴィンチ
⑥最後の審判（しんばん）　⑦ラファエロ
⑧デューラー　　⑨ブリューゲル

教科書ギャラリー

①ボッティチェリ　　②ヴィーナス
③最後の晩餐（ばんさん）　④一点透視図法
⑤ミケランジェロ　　⑥ダヴィデ

一問一答で要点チェック

①イタリア　　②ラファエロ
③モナ・リザ　　④北方ルネサンス

ミス注意 ···

●レオナルド・ダ・ヴィンチとミケランジェロ…違いを理解しよう

レオナルド・ダ・ヴィンチ	ミケランジェロ
科学にも才能。解剖学に基づく人間の描写。最後の晩餐	彫刻家としても有名。人間の理想的な姿を描く。最後の審判

p.102　ステージ2A

❶ (1)Aイタリア　Bボッティチェリ
　　C北方ルネサンス
　(2)再生〔復興〕
　(3)ギリシャ・ローマ(順不同可)
　(4)ラファエロ

なぞろう 重要語句

洞窟（どうくつ）　巨匠（きょしょう）　最後の晩餐（さいご ばんさん）　最後の審判（さいご しんばん）

(5)フランドル

❷ (1)Aヤン・ファン・エイク

　　Bレオナルド・ダ・ヴィンチ

　(2)ウ

　(3)空気遠近法

解説

❶ (2)「文芸復興」と訳されることが多いが，漢字
２字との指定があるので，「復興」または「再生」
となる。

　(3)ルネサンスの模範となった２つの古代国家。

❷ (2)ウ教会の壁に描かれたフレスコ画の例として
は，ミケランジェロの「最後の審判」などがある。

　(3)背景の遠いところほどぼかして，遠近感を出し
ている。

p.103　ステージ2B

❶ (1)A春　　　C最後の晩餐

　(2)Bミケランジェロ

　　Dブリューゲル

　(3)イ

　(4)最後の審判

　(5)右図

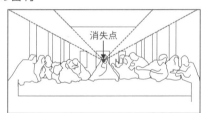
消失点

　(6)農民〔民衆，一般の人〕

　(7)B・C（順不同可）

　(8)E・例Eのほうが写実的で，人間味あふれ
　　るタッチで描かれているため。

解説

❶ (1)Aはボッティチェリ，Cはレオナルド・ダ・
ヴィンチの代表作の１つ。

　(2)Bは「ダヴィデ像」，Dは「狩人の帰還」。

　(5)上図のように，左右の壁の上方および天井から
補助線が引ける。中央の人物（キリスト）の顔の部
分（正確には向かって左側のほお）に消失点がくれ
ば正解。

　(7)Aは初期ルネサンス，Dは北方ルネサンス。

p.104〜105　ステージ1

教科書の要点

①バロック　　　　　　②レンブラント

③真珠の耳飾り　　　　④ロココ
　しんじゅ　みみかざ

⑤グランド・オダリスク　⑥ロマン主義

⑦自由の女神　　　　　⑧写実主義

⑨ミレー　　　　　　　⑩クールベ

教科書ギャラリー

①夜警　　　　　　　　②オランダ
　やけい

③ドラクロワ　　　　　④落ち穂拾い
　　　　　　　　　　　　　ぼ

⑤バルビゾン

一問一答で要点チェック

①ベラスケス　　　　　②新古典主義

③ゴヤ　　　　　　　　④コロー

ミス注意

●新古典主義とロマン主義…違いを理解しよう。

新古典主義	ロマン主義
古代ギリシャ・ローマの重厚な芸術を模範。デッサンを重視。ダヴィッド，アングル	形式にとらわれず，感情を強烈な色彩で表現。ドラクロワ

p.106　ステージ2A

❶ (1)Aレンブラント　　　Bアングル

　　C自由の女神

　(2)ウ

　(3)フランス

　(4)イ

　(5)dターナー　　　eクールベ

❷ (1)Aフェルメール　　　Bゴヤ

(2)バロック

(3)スペイン

解説

❶ (2)アの復興はルネサンスの訳語。また，イの岩（ロカイユ）はロココの語源となった。

(3)バロック美術はオランダやスペインなどが中心であったが，ロココ美術は絶対王政下のフランスで花開いた。

(4)イは写実主義（ミレーなど）についての説明。

(5)dイギリスの画家ターナーはロマン主義に属するが，印象派の先駆けとなるような，光と大気に主眼を置いた表現を行った。

❷ (2)フェルメールは，同じオランダの画家レンブラント同様，バロック美術に属する。フェルメールのほうが 26 歳若い。

p.107　ステージ2B

❶ (1)A落ち穂拾い　　B夜警

(2)Cダヴィッド　　Dドラクロワ

(3)A貧しい農民　　B光と影

　　C古代ギリシャ・ローマ　　D色彩

(4)B・オランダ

(5)①あB　　いC　　うD　　えA

　　②ワトー

解説

❶ (3)Cはナポレオンが皇帝になる場面を荘重に描き，Dは革命を劇的に描いている。それぞれ，新古典主義，ロマン主義の絵画を象徴している。

(5)②語群のフェルメールはバロック，ターナーはロマン主義，コローは写実主義の画家。ロココの画家には，ワトーのほかにブーシェやフラゴナールなどがいる。

ポイント!

● 17 世紀以降の画家の出身国をおさえておこう。

　バロック美術の画家は，オランダ，ベルギー，スペイン出身が多い。ロココ美術以後は，フランス出身が増えるが，ターナーのようにイギリス出身もいる。

p.108〜109　ステージ1

教科書の要点

①印象派　　　　　　②ドガ

③モネ　　　　　　　④ルノワール

⑤グランド・ジャット島

⑥後期印象派　　　　⑦ゴーギャン

⑧ひまわり　　　　　⑨ジャポニズム

教科書ギャラリー

①睡蓮（すいれん）　　　②印象

③スーラ　　　　　　④点描（てんびょう）

⑤ゴッホ　　　　　　⑥浮世絵（うきよえ）

一問一答で要点チェック

①マネ

②ムーラン・ド・ラ・ギャレット，舟遊びをする人々の昼食などから1つ。

③セザンヌ　　　　　④タヒチ

ミス注意

● マネとモネ…名前が似ているが作風が違う

マネ	モネ
くっきりした輪郭と明快な色彩。平面的な処理。「笛を吹く少年」「エミール・ゾラの肖像」	輪郭をはっきりと描かず，光と影が混然一体。「印象・日の出」「睡蓮」

p.110　ステージ2A

❶ (1)Aルノワール　　Bスーラ

　　Cゴッホ

(2)ウ

(3)睡蓮，印象・日の出，ラ・ジャポネーズ，などから一つ

(4)ウ

(5)キューピッド像のある静物

❷ (1)Aマネ　　Bゴーギャン

(2)ジャポニズム

(3)ア

解説

❶ (2)アは新古典主義，イは写実主義の説明。

(4)アはモダンテクニックのマーブリング（墨流し），イはポップアートのリクテンスタインに見られる印刷物を模した描画法。

なぞろう
重要語句

| 夜警（やけい） | 晩鐘（ばんしょう） | 睡蓮（すいれん） | 点描（てんびょう） | 浮世絵（うきよえ） |

② (3)イはセザンヌ，ウはモネの作品の説明にあてはまる。

p.111 ステージ**2B**

❶ (1)Aムーラン・ド・ラ・ギャレット
Bグランド・ジャット島の日曜日の午後
(2)Cモネ　　Dゴッホ
(3)A明るい　　B科学
C輪郭（りんかく）　　D力強い
(4)例絵の具を混ぜず，同じ大きさの点を並べて描く画法。
(5)イ
(6)①B　②D

解説

❶ (2)Cモネの「睡蓮」とDゴッホの「ひまわり」は，ここで挙げた以外にも複数種類がある。
(4)スーラは絵の具を混ぜることにより，色が濁るのを嫌っていた。小さな点の集合体として描かれた絵は，見る人の目の中で色が混じり合うことになる。
(5)ア首都パリや南フランスのアルルなどで創作活動を行った。イはゴーギャンに関する説明。ウのゴッホと浮世絵の関係については，p.112〜113のプラスワークで詳しく解説する。

p.112〜113 応用力UP

①浮世絵（うきよえ）
②ゴッホ
③モネ
④ゴーギャン
⑤ロートレック
⑥アール・ヌーヴォー

練習問題

1 (1)モネ
(2)例着物を着た女性を描いている点。〔絵の背景や床に日本のうちわを置いている点。女性に日本の扇を持たせている点。〕
(3)ジャポニズム
(4)ゴッホ〔マネ〕
2 (1)歌川広重（うたがわひろしげ）
(2)ゴッホ
(3)例近景で遠景を切り取るような構図を用いている。

③ (1)ウ
(2)A北斎（ほくさい）　　Bガレ〔エミール・ガレ〕

解説

1 (1)「ラ・ジャポネーズ」という絵で，風景画を得意としたモネの人物画の大作。モデルはモネ夫人のカミーユ。
(4)ゴッホの「タンギー爺さん」やマネの「エミール・ゾラの肖像」などの背景に，浮世絵が描かれている。
2 (1)Aは歌川広重の「名所江戸百景　亀戸梅屋鋪」である。
(2)ゴッホは同じ「名所江戸百景」から「大はしあたけの夕立」も模写している。
(3)ロートレックのポスターの前景のコントラバスと奏者の手が，広重の絵の近景の梅の枝にあたる。

ポイント！

●印象派と後期印象派の画家をおさえておこう。
印象派を代表する画家はモネとルノワールで，光をまとったような鮮やかな色彩が印象的。後期印象派はゴッホとゴーギャンをおさえておこう。印象派に比べると力強いタッチで，個性も強い。

●浮世絵の印象派への影響についておさえておこう。
浮世絵を絵の背景にした作品にとどまらず，色彩や構図がどのような影響を与えたか，おさえておく。

p.114〜115 ステージ**1**

教科書の要点

①エコール・ド・パリ
②ユトリロ
③マティス
④ピカソ
⑤シュルレアリスム
⑥マグリット
⑦モンドリアン
⑧ロダン
⑨ムーア

教科書ギャラリー

①モディリアーニ
②エコール・ド・パリ
③アヴィニョンの娘たち
④キュビスム
⑤ダリ
⑥無意識

一問一答で要点チェック

①フォーヴィスム〔野獣派（やじゅうは）〕

**なぞろう
重要語句**

葛飾北斎（かつしかほくさい）　歌川広重（うたがわひろしげ）　野獣派（やじゅうは）　抽象（ちゅうしょう）

②ブラック

③抽象〔アブストラクト〕

④考える人，カレーの市民，地獄の門などから一
つ。

p.116 ステージ**2A**

❶ (1)Aフォーヴィスム　　Bキュビスム
　　Cシュルレアリスム
　(2)赤のハーモニー
　(3)ピカソ
　(4)①カンディンスキー　　②モンドリアン

❷ (1)Aモディリアーニ　　Bロダン
　(2)ウ
　(3)ア

解説

❶ (1)それぞれ野獣派，立体派，超現実主義と訳さ
れるが，問題文にカタカナでと指定があるので，
解答例のように答えること。

❷ (2)ユトリロのようにフランス出身の画家もいた
が，イタリア出身のモディリアーニ，ロシア出身
のシャガール，日本の藤田嗣治のように，さまざ
まな国籍の画家たちが属した。

p.117 ステージ**2B**

❶ (1)A記憶の固執　　Bアヴィニョンの娘たち
　(2)Cカンディンスキー　　Dマティス
　(3)Aシュルレアリスム　　Bキュビスム
　　C抽象　　Dフォーヴィスム
　(4)スペイン
　(5)ゲルニカ
　(6)Cモンドリアン　　Dデュフィ
　(7)①マグリット　　②A

解説

❶ (2)Cの作品名は「貫く線」，Dは「赤のハーモ
ニー」である。
　(5)「ゲルニカ」は，1937年にドイツ軍によるス
ペインへの爆撃への怒りから描かれた。
　(6)ブラックはキュビスム，モディリアーニとユト
リロはエコール・ド・パリの画家である。
　(7)幻想や非現実の世界が描かれていることから，
シュルレアリスムの作品であることがわかる。

p.118～119 応用力UP

①ピカソ　　　　　　②青の時代

③バラ色の時代　　　④新古典主義の時代

⑤ゲルニカ

練習問題

❶ (1)A母子像　　B泣く女
　(2)Cキュビスムの時代　　D青の時代
　(3)①D　　②A　　③B

❷ (1)囫ドイツ軍による爆撃が行われ，多くの
　　人々が死傷した。
　(2)牛・馬
　(3)囫赤ちゃんの死体を抱いて泣く女性〔折れ
　　た剣を持って倒れる兵士，建物から落ちる
　　女性〕
　(4)イ

解説

❶ (1)Cは「アヴィニョンの娘たち」，Dは「シュミー
ズ姿の少女」である。
　(2)Aは新古典主義の時代，Bは「ゲルニカ」を描
いたころの作品である。もう1つの重要な作風で
あるバラ色の時代の作品は，A～Dには含まれて
いない。
　(3)③ピカソは，「ゲルニカ」中の赤ちゃんの死体
を抱いて泣く女を描くために23枚もの習作を描
いた。そこからイメージを膨らませて描かれたの
が「泣く女」であり，当時の恋人がモデルとなっ
ている。

❷ (4)ゲルニカは巨大な作品で，高さは約3.5メー
トル。これは大人の男性の身長(170cm)の約2倍
にあたる。

定期テスト対策

スピード

チェック

まるごと
重要用語マスター

美術

付属の赤シートを
使ってね！

第 1 編　知識と技法
1　色の三要素と三原色

図表で チェック

▶色の三要素
- 〔色相〕…色みや色合い。
- 〔明度〕…明るさの度合い。
- 〔彩度〕…あざやかさの度
 合い。

▶さまざまな色
- 〔無彩色〕…色みのない色。
- 〔有彩色〕…色みのある色。
- 〔純色〕…彩度が最も高い色。
- 〔補色〕…色相環で反対に
 位置する。

▶色相環と色の三要素

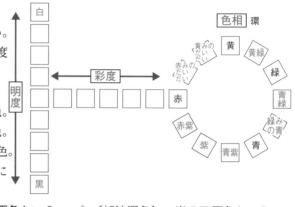

▶〔減法混色〕…色料の三原色という。

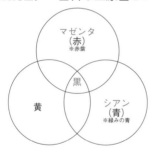

▶〔加法混色〕…光の三原色という。

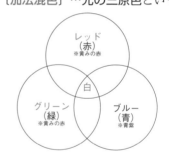

ファイナル チェック

□❶色の三要素のうち，彩度が示す内容は？　　　あざやかさの度合い

□❷色の三要素のうち，明度が示す内容は？　　　明るさの度合い

□❸無彩色は，白と黒と何色？　　　灰色

□❹純色とは，何が最も高い色？　　　彩度

□❺純色を色相の順に並べたものを何という？　　　色相環

□❻❺において，紫と補色の関係にある色は？　　　黄緑

□❼❺において，黄みのだいだいと補色の関係にある色
は？　　　青

□❽減法混色の別名を何という？　　　色料の三原色

□❾加法混色の別名を何という？　　　光の三原色

第1編　知識と技法
2　色の対比と配色

図表で チェック

▶**色相環と色の感情表現**

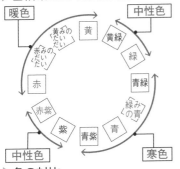

▶**進出色と後退色**
・〔進出色〕…明度・彩度の高い暖色。手前に浮き出て見える。
・〔後退色〕…明度・彩度の低い寒色。後ろに後退して見える。

▶**重い色と軽い色**
・〔重い色〕…黒を加えたような明度の低い色。
・〔軽い色〕…白を加えたような明度の高い色。

▶**色の対比**
・彩度対比…背景の彩度が低いと〔あざやか〕に見える。
・〔色相〕対比…背景の色相の違いで，色みが異なって感じられること。
・〔明度〕対比…右の図。背景が明るいと暗く感じられる。

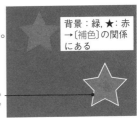

こちらの鳥のほうが暗く感じられる

▶**配色**
・〔同一色相配色〕…同じ色相で明度・彩度が異なる配色。
・類似色相配色…色相環でとなり合う色の配色。
・対照色相配色…色相環で遠い位置にある色どうし。
・〔補色色相配色〕…右図

背景：緑，★：赤→〔補色〕の関係にある

この配色では，境目がぎらぎらすることが多い。
→白などの無彩色の線をはさむと見やすくなる。
→〔セパレーション〕の効果という。

ファイナル チェック

□❶暖色とよばれる色にはどんな色がある？　　　　　　赤・だいだい・黄など

□❷寒色とよばれる色にはどんな色がある？　　　　　　青緑・青・青紫など

□❸暖色・寒色のどちらにも属さない色を何という？　　中性色

□❹明度・彩度の低い寒色は，進出色と後退色のどちらか？　後退色

□❺ピンクや水色は，軽い色と重い色のどちらか？　　　軽い色

□❻同じ色でも，背景によってあざやかさの印象が変わる
　対比を何という？　　　　　　　　　　　　　　　　彩度対比

□❼色相環でとなり合う色でまとめた配色を何という？　類似色相配色

□❽黄みのだいだい・青緑・紫のように，色相環で遠い位
　置にある色でまとめた配色を何という？　　　　　　対照色相配色

スピードチェック

第1編　知識と技法
3　構図と構成

図表で チェック

▶構図…画面全体に描くものを配置する〔骨組み〕。

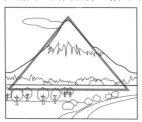 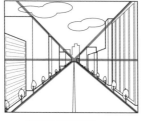

・〔三角形構図〕　　　・〔対角線構図〕　　　・〔垂直線構図〕
　…安定感を感じさせる。　…集中感と奥行き。　…上下にのびる感じ。

▶構成…色や〔形〕を組み合わせるときのルール

・A〔リピテーション〕…同じ形・色の規則的なくり返し。

・B〔アクセント〕…一部の色・形の強調。

・C〔バランス〕…異なる形・色の均衡（きんこう）。

・D〔プロポーション〕…画面を比例・比率・割合で構成。

 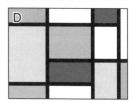

ファイナル チェック

☐❶画面全体に描くものを配置する骨組みを何という？　　構図

☐❷砂浜と海を描いた絵などに用いられる，左右の広がりを感じさせる❶を何という？　　水平線構図

☐❸色や形を組み合わせるときのルールを何という？　　構成

☐❹上下・左右・対角線などで対称になるような❸を何という？　　シンメトリー〔対称〕

☐❺形・色が段階的に変化する❸を何という？　　グラデーション〔階調〕

☐❻色や形の規則的な変化により，動きや美しさが感じられる❸を何という？　　リズム〔律動〕

☐❼性格が反対の色・形を組み合わせる❸を何という？　　コントラスト〔対照・対比〕

スピードチェック

第1編　知識と技法
4　遠近法

図表でチェック

▶遠近法…平面の画面に奥行きや〔立体感〕，距離感をもたせる方法。

▶線遠近法…〔透視図法〕ともいう。方向を示す線が集まる〔消失点〕をもつ。

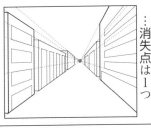

〔一点透視図法〕
…消失点は1つ

▶さまざまな線遠近法

・〔二点透視図法〕
　…消失点は2つ

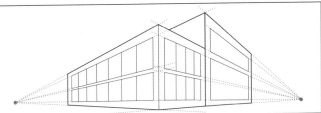

▶さまざまな遠近法

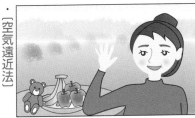

〔空気遠近法〕

…近景を濃くはっきりと，遠景を淡くぼかして描くことで，遠近感を出す。

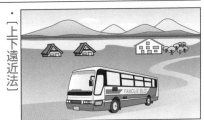

〔上下遠近法〕

…近景のものを下方に，遠景のものを上方に描くことで，遠近感を出す。

ファイナルチェック

☐❶透視図法のことを別名で何という？　　　　　　線遠近法

☐❷❶が発明されたのは，「室町時代の日本」「ルネサンスのイタリア」のどちらか？　　　ルネサンスのイタリア

☐❸消失点を2つもつ遠近法を何という？　　　　二点透視図法

☐❹ポプラ並木を描いた，中央に消失点がある絵に用いられている遠近法は？　　　一点透視図法

☐❺近景のものを大きく描くことで遠近感を出す方法は？　大小遠近法

☐❻近景のものに進出色，遠景のものに後退色を用いることで，遠近感を出す方法を何という？　色彩遠近法

☐❼❻の進出色とはどのような色？　　明度・彩度の高い暖色

第1編　知識と技法

5　デッサン

図表で チェック

▶デッサンとは

〔デッサン〕（素描）

物の形や明暗をよく観察し，単色の描画材で正確に描く。

〔スケッチ〕

形やイメージを簡単に写し取る。

クロッキー

人などの形や動きを，より素早くとらえて描く。

▶さまざまな描画材

〔鉛筆〕…H系列とB系列があり，精密な表現。

〔木炭〕…太くて濃い線。消し具はパンや布。

〔毛筆〕…日本で古くから用いられた。水墨画など。

▶明暗のつけ方

・鉛筆はこすって明暗をつける。
・ペンは〔クロスハッチング〕を用いる。

▶陰と影

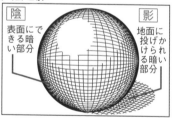

〔陰〕表面にできる暗い部分

〔影〕地面に投げかけられる暗い部分

ファイナル チェック

- ☐❶デッサンのことを漢字2字で何という？　　素描
- ☐❷動きのあるものを素早くとらえて描くことは？　クロッキー
- ☐❸やわらかくて太い線で，ぼかしをつけることができる描画材は，パステルとペンのどちらか？　パステル
- ☐❹消しゴムは鉛筆の消し具以外にどんな使い道がある？　白い線を描く描画材
- ☐❺描く対象のことをカタカナで何という？　モチーフ
- ☐❻明るい調子から暗い調子まで，無彩色で段階的に表したものを何という？　グレースケール
- ☐❼鉛筆で描くとき，質感を出すために工夫する筆触のことを，カタカナで何という？　タッチ

スピードチェック

第1編　知識と技法

6　さまざまな表現技法

図表で チェック

▶モダンテクニック

・[偶然] に生まれた形や色を利用した技法・効果のこと。

・[構想画]（空想画や抽象画）に応用ができる。

▶さまざまな技法

[スパッタリング]	[ドリッピング]	[デカルコマニー]	[マーブリング]
霧吹きぼかし。絵の具を付けたブラシを金網にこすり付ける。	吹き流し。水に溶いた絵の具を画用紙にたらし，ストローなどで吹く。	合わせ絵。画用紙に絵の具を盛り，二つ折りにする。	墨流し。水に流した絵の具の模様を，紙に写し取る。

・[コラージュ]（貼り絵）…切り取った写真や印刷物などを貼り付ける。

・[スクラッチ]（ひっかき）…あざやかな下ぬりの上にぬり重ねた黒のクレヨンを，とがったものでひっかいて描く。

・[フロッタージュ]（こすり出し）…凹凸のあるものの上に薄い紙を当てて，上から色鉛筆やクレヨンでこすりだす。

ファイナル チェック

☐❶偶然にできた形を利用した技法・効果を何という？　　モダンテクニック

☐❷❶を用いて描かれる構想画には，抽象画と何がある？　空想画

☐❸スクラッチで描くとき，あざやかな色と黒の何をぬり重ねる？　クレヨン

☐❹ドリッピングをするとき，どんな道具を使うと絵の具をうまく吹くことができる？　ストロー

☐❺スパッタリングを行うとき，金網と何を使って，絵の具を画用紙に散らす？　ブラシ

☐❻幻想的なうず巻き模様を作りたいときには，どの技法を用いればよい？　マーブリング

第1編　知識と技法
7　レタリング

図表で チェック

▶〔レタリング〕とは…文字を美しく視覚的にデザインすること。

▶基本的な書体

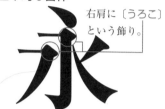

右肩に〔うろこ〕という飾り。

明朝体は〔横画〕が細い。

〔ゴシック体〕は，横画と縦画の太さが同じ。

▶さまざまな書体

楽しく学ぶ レタリング	〔楷書体〕…筆の書き文字をもとにしている。
楽しく学ぶ レタリング	勘亭流…日本の伝統書体。〔歌舞伎〕などで用いられる。
楽しく学ぶ レタリング	〔ポップ体〕…ゴシック体から派生。やわらかい印象。

▶レタリングのやり方

枠取り→文字の〔骨格〕を書く→肉付け

〔ひらがな〕は小さめに枠取り。

▶へんとつくりのバランス

へんはつくりよりも〔せまく〕なることが多い。

へんとつくりが同じだとバランスが悪い

ファイナル チェック

☐❶とくにパソコンで使われる書体を，カタカナで何という？　　フォント

☐❷中国で成立した書体で，横画が細く，右肩にうろこがあるものは？　　明朝体

☐❸英文字の書体のうち，❷の書体に相当するものは？　　ローマン体

☐❹英文字の書体のうち，ゴシック体を含むものは？　　サンセリフ体

☐❺歌舞伎などに用いられる日本の伝統書体を何という？　　勘亭流

☐❻文字を並べるバランスのことを何という？　　字配り〔スペーシング〕

☐❼英文字は前後の文字の組み合わせによって，空きを広くする，それともつめる？　　つめる

第2編　表現

1　水彩画

図表で チェック

▶水彩画の用具

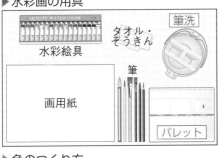

水彩絵具

画用紙

タオル・ぞうきん

筆洗

筆

パレット

▶色のつくり方

・[混色] …パレットで異なる色を混ぜる。

・[重色] …紙の上で異なる色をぬり重ねる。

▶筆の種類

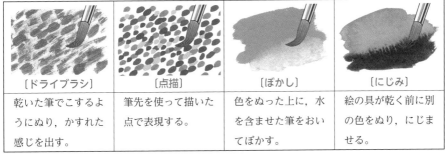	[平筆] …広い面をぬるときに使う。
	[丸筆] …色をぬったり，太い線を描くときに使う。
	[面相筆] …細い線を描くときに使う。

▶水彩画の技法

[ドライブラシ]	[点描]	[ぼかし]	[にじみ]
乾いた筆でこするようにぬり，かすれた感じを出す。	筆先を使って描いた点で表現する。	色をぬった上に，水を含ませた筆をおいてぼかす。	絵の具が乾く前に別の色をぬり，にじませる。

ファイナル チェック

☐❶平筆はどんなときに使う？　　　　　　　　　　　　　　広い面をぬるとき

☐❷面相筆はどんなときに使う？　　　　　　　　　　　　　細い線を描くとき

☐❸パレットに絵の具はどんな順に並べる？　　　　　　　　似た色の順

☐❹筆洗でかならずきれいな水の仕切りを準備するのは何のため？　　　　　　　　　　　　　　　　　　　　　　絵の具を溶く水に使うため

☐❺左利きの人は筆洗やパレットをどちら側にまとめる？　左側

☐❻淡い色や明るい色を水で薄めることで表現するのは，透明水彩と不透明水彩のどちら？　　　　　　　　　　透明水彩

☐❼不透明水彩絵の具には，ポスターカラーのほかに何がある？　　　　　　　　　　　　　　　　　　　　　　アクリルガッシュ

第2編　表現
2　絵画の技法

図表で チェック

▶頭部と人体の比例（人物画）

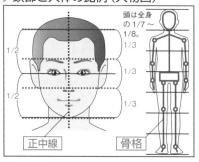

頭は全身の1/7〜1/8。
1/2　1/2　1/3　1/3　1/3　1/3

正中線　骨格

▶構想画

・[空想画] …現実にないものを空想して描いた絵。
・[モダンテクニック] の技法の，マーブリングが用いられている。

▶静物画・風景画

▶漫画

もっと熱くなろうよ！
ダン！
ビ

・[モチーフ] …静物画を構成する素材。
・安定感のある三角形の [構図]。
・[見取り枠] を用いて構図を決める。
・[遠近法] を用いて，絵に奥行きをもたせる。

・[ふきだし] の形でも，登場人物の感情が表現される。
・擬音語や擬態語は [オノマトペ] とよばれる。

ファイナル チェック

- ☐❶成人の頭部は全身の何分の1の大きさになるか？　　1/7 〜 1/8
- ☐❷人物画や漫画で，モデルの特徴や内面を強調するため，変形して表現することを何という？　　デフォルメ
- ☐❸果物や花，食器など静止しているものを描いた絵は？　　静物画
- ☐❹風景画で，近景をはっきりと，遠景をぼかして描く技法を何という？　　空気遠近法
- ☐❺構想画のうち，心の中で線や形・色などに自由に構成して描いたものを何という？　　抽象画
- ☐❻漫画の登場人物をカタカナで何という？　　キャラクター
- ☐❼漫画の画面を枠線で区切っていくことを何という？　　コマ割り

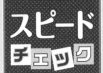
第2編　表現
3　版画の技法

図表で チェック

▶版画の種類

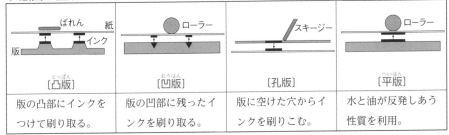

〔凸版〕	〔凹版〕	〔孔版〕	〔平版〕
版の凸部にインクをつけて刷り取る。	版の凹部に残ったインクを刷り取る。	版に空けた穴からインクを刷りこむ。	水と油が反発しあう性質を利用。

▶彫刻刀の種類

〔丸刀〕…広い部分を彫る。　〔三角刀〕…細くて鋭い線。

〔平刀〕…広い面やぼかし。　〔切り出し刀〕…輪郭線など。

▶ドライポイントの道具

ニードル

タンポと ダバー

綿を布でくるむ。

布を糸でしばる。

ファイナル チェック

☐❶凹版で，金属の腐食を利用する版画を何という？　　エッチング

☐❷孔版で，絹などのスクリーンを張った枠に版を貼り付　シルクスクリーン
けてする版画を何という？

☐❸平版で，版にアラビアゴム液をぬる版画を何という？　リトグラフ

☐❹木版画のうち，輪郭線を彫って白くぬくのは，陰刻・　陰刻
陽刻のどちら？

☐❺木版画を刷るときに用いる，竹の皮を用いた道具は？　ばれん

☐❻ドライポイントでにじみや力強い線を表現することも　バー
できる，版のまくれをカタカナで何という？

☐❼ドライポイントの版に圧力をかけて刷る道具は？　　　プレス機

第2編　表現
4　彫刻・工芸の技法

図表で チェック

▶彫刻の種類

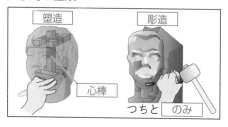

塑造　彫造
心棒
つちと のみ

▶レリーフの種類

凹凸が大きい　　　　　　　　小さい
高肉　中肉　薄肉

▶木材の種類

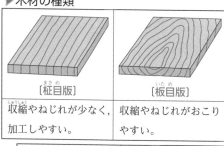

〔柾目版〕　収縮やねじれが少なく，加工しやすい。

〔板目版〕　収縮やねじれがおこりやすい。

▶電動糸のこ盤の刃のつけ方

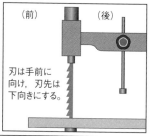

（前）　（後）
刃は手前に向け，刃先は下向きにする。

焼き物の形成

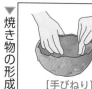
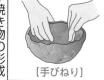
〔手びねり〕

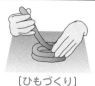
〔ひもづくり〕

〔板づくり〕

〔ろくろづくり〕

ファイナル チェック

☐❶作品をあらゆる方向から鑑賞できるのは，丸彫り・レリーフのどちら？　　丸彫り

☐❷彫刻の三要素のうち，作品から伝わる動きや勢い，方向性を何という？　　動勢〔ムーブマン〕

☐❸塑像で粘土を削ったりかき取ったりする道具は？　　へら

☐❹彫像で最初にのこぎりなどで余分な部分を切り落とす作業を何という？　　あら取り

☐❺木目はならい目と逆目のどちらが削りやすい？　　ならい目

☐❻金属の引っ張ると伸びる性質は展性・延性のどちら？　　延性

☐❼焼き物でうわぐすりをぬる作業を何という？　　施釉

第2編　表現

5　ポスター・デザインの技法

図表で チェック

▶ポスターの役割

〔宣伝〕…イベントの告知や商品の宣伝。

〔啓発〕…注意や意識向上を訴える。

▶〔溝引き〕による直線の引き方

・ガラス棒と〔面相筆〕を一緒に持ち、定規の溝に滑らせる。

▶おもな〔ピクトグラム〕

下りのエレベーター

障がいのある人が利用できる施設

非常口

撮影禁止

▶〔錯視〕を用いた不思議な絵

ペンローズの三角形

ペンローズの階段

悪魔のフォーク

ルビンのつぼ

ファイナル チェック

☐❶ポスターで伝えることを印象づける文章を何という？　　キャッチコピー

☐❷ポスターの文字をデザインすることを何という？　　レタリング

☐❸ポスターの着色に用いる不透明水彩絵の具には，アクリルガッシュのほかに何がある？　　ポスターカラー

☐❹ピクトグラムが広まった1964年に開催された催しは？　　東京オリンピック

☐❺危険や禁止を示す交通標識に多く使われている色は？　　赤

☐❻ルビンのつぼに代表される，1つの絵の中に2つのものを描きこむことを何という？　　ダブルイメージ

☐❼錯視を用いただまし絵の傑作を描いた，20世紀のオランダの画家はだれ？　　エッシャー

第2編　表現
6　さまざまなデザイン・映像メディア

図表で チェック

▶環境デザイン

［インテリアデザイン］

→駅前通りを広げる
新しい公園をつくる
工場あと地にショッピングセンター

［都市計画］

パブリックアート

［環境芸術］

家具や照明，内装などの室内装飾。	公園・道路・建築物などの配置やデザイン。	公共の場所に芸術作品を配置したり，自然そのものを利用した芸術作品をつくること。

▶さまざまなデザイン

［ユニバーサルデザイン］

［バリアフリー］

［エコデザイン］

年齢や性別，身体能力の差を超えて使いやすいデザイン。	障がいを持つ人や高齢者の障壁を取り除いていくこと。	製造から使用・廃棄のすべての過程で環境に配慮。

▼デジタルカメラでの撮影

・絞り値を［小さく］すると，背景がぼかされる。

ファイナル チェック

☐❶公共な場所に設置された芸術作品を何という？　　パブリックアート

☐❷機能性だけでなく，生産の効率性や装飾性も備えた生活用品のデザインのことを何という？　　プロダクトデザイン〔製品デザイン〕

☐❸❷の優秀なデザインに与えられる，アルファベットの「G」のマークの賞を何という？　　グッドデザイン賞

☐❹広い範囲を写真に撮影したいときに用いるレンズは？　　広角レンズ

☐❺被写体に自然な陰影をつけて撮影するときの光の当たり方は，順光・逆光・斜光のどれ？　　斜光

☐❻コンピュータを使用して画像や動画をつくる技術を何という？　　コンピュータグラフィックス〔CG〕

第 3 編　美術史
1　日本美術①（縄文〜奈良時代）

図表で チェック

▶ 縄文・弥生・古墳時代の作品

・[縄文土器]…厚手で縄目の文様がある。

・[銅鐸]…弥生時代に祭りに使われた青銅器。

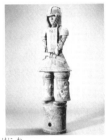
・埴輪…[古墳]の周囲に置かれた焼き物。

▶ 飛鳥・奈良時代の作品

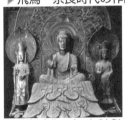
・[法隆寺] 釈迦三尊像（飛鳥時代）…アルカイックスマイル。

・興福寺仏頭…[白鳳]時代を代表する仏像。

・東大寺[正倉院]（奈良時代）…校倉造。シルクロードを通じて伝わった宝物を収める。

ファイナル チェック

☐❶縄文時代にまじないに使われた土製の人形は？　　　　土偶

☐❷古墳の周囲に置かれた焼き物を何という？　　　　　　埴輪

☐❸広隆寺にある仏像で，半跏思惟像とよばれるものは？　弥勒菩薩像

☐❹白鳳時代を代表する建築物で，その美しさが「凍れる　薬師寺東塔
　音楽」とたとえられたのは？

☐❺少年のような表情を持つ阿修羅像を所蔵する寺院は？　興福寺

☐❻奈良時代の絵画で，唐風のふくよかな女性が描かれて　鳥毛立女屏風
　いるものは？

☐❼西方の美術の影響は，何という交通路を通じて日本に　シルクロード
　伝わった？

第3篇　美術史

2　日本美術②（平安〜室町時代）

図表で チェック

▶平安時代の美術
・建築…阿弥陀堂建築の〔平等院鳳凰堂〕。
・絵画…〔大和絵〕には吹抜屋台や〔引目鉤鼻〕などの特色。
▶鎌倉時代の美術
・建築…禅宗様が用いられた〔円覚寺舎利殿〕。
・絵画…〔似絵〕とよばれる写実的な肖像画。
▶室町時代の美術
・建築…〔書院造〕が用いられた慈照寺銀閣。
・絵画…〔雪舟〕は水墨画を大成。

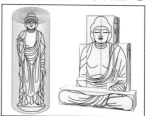
▶一木造 左 と 〔寄木造〕 右

▶平安〜室町時代の作品

・〔鳥獣戯画〕（平安時代）
…漫画表現の原型。

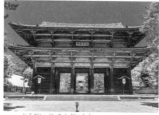
・〔東大寺南大門〕（鎌倉時代）
…大仏様とよばれる豪壮な
つくり。

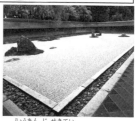
・龍安寺石庭（室町時代）
…〔枯山水〕とよばれ
る。

ファイナル チェック

□❶密教などで，複数の仏の絵を一定の法則と意味をもっ　曼荼羅
て描いたものを何という？

□❷平安時代に成立した，大和絵と物語を組み合わせた作　絵巻物
品を何という？

□❸神護寺薬師如来像は，一木造？　それとも寄木造？　一木造

□❹鎌倉時代に武士の活躍が描かれた❷の作品は？　平治物語絵巻

□❺運慶や快慶らの合作による，東大寺南大門の仏像は？　金剛力士像

□❻足利義満によって建てられた，寝殿造と禅宗建築が融　鹿苑寺金閣
合した建築物は？

□❼墨一色で濃淡と線の強弱で表現する絵画を何という？　水墨画

第3編　美術史

3　日本美術③（安土・桃山〜江戸時代）

図表で チェック

▶安土・桃山時代の美術

・建築…姫路城などの城郭建築と，〔妙喜庵待庵〕などの茶室建築。

・絵画…「〔唐獅子図屏風〕」を描いた狩野永徳が金碧障壁画を大成。

▶江戸時代の美術

・建築…権現造の〔日光東照宮〕。数寄屋造の〔桂離宮〕。

・絵画…「燕子花図屏風」を描いた〔尾形光琳〕が装飾画を大成。

▶浮世絵…江戸時代の多色刷りの木版画

〔菱川師宣〕	浮世絵を創始。「見返り美人図」
〔喜多川歌麿〕	美人画。「ポッピンを吹く女」。
〔東洲斎写楽〕	役者絵。「大谷鬼次の奴江戸兵衛」。
葛飾北斎	風景画。「〔富嶽三十六景〕」。「北斎漫画」…漫画の原型。
〔歌川広重〕	風景画。「東海道五十三次」。「名所江戸百景」は〔印象派〕の画家ゴッホに模写された。

▶安土・桃山〜江戸時代の作品

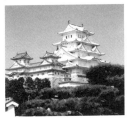

・〔姫路城〕（安土・桃山時代）…天守閣をもつ壮大な城郭建築。

・「十便十宜図」（江戸時代）…〔池大雅〕による文人画の傑作。

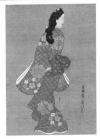

・「〔見返り美人図〕」（江戸時代）…浮世絵の創始者・菱川師宣の肉筆作品。

ファイナル チェック

□❶安土・桃山時代の障壁画の画家で，水墨画による「松林図屏風」を描いたのはだれ？　**長谷川等伯**

□❷桂離宮に用いられている建築様式は？　**数寄屋造**

□❸江戸時代の装飾画の画家で，「風神雷神図屏風」を描いたのはだれ？　**俵屋宗達**

□❹江戸時代の庶民に人気が出た，多色刷りの木版画は？　**浮世絵**

□❺❹の画家で，「富嶽三十六景」などを描いたのは？　**葛飾北斎**

□❻❺の画家の歌川広重が，江戸から京都までの旅の様子を描いた連作の作品は？　**東海道五十三次**

□❼漆塗りの上に金銀などで装飾した工芸品は？　**蒔絵**

第3篇　美術史
4　日本美術④（明治〜現代）

図表で チェック

▶**明治時代の美術**
・日本画…岡倉天心・〔フェノロサ〕による日本美術の復興。
　〔菱田春草〕は「黒き猫」を描く。
・洋画…印象派絵画を学んだ〔黒田清輝〕は「湖畔」を描いた。

▶**大正〜戦前の美術**
・日本画…〔安田靫彦〕は歴史を題材に「黄瀬川陣」を描いた。
・洋画…〔岸田劉生〕による娘の肖像画「麗子像」。

▶**現代の美術**
・日本画…〔東山魁夷〕は昭和を代表する日本画家。「白馬の森」など。
・〔岡本太郎〕…現代日本を代表する芸術家。「明日の神話」など。

▶**明治〜現代の作品**

・〔旧開智学校〕…明治時代になると，西洋建築が普及した。

・「手」…〔高村光太郎〕による彫刻。

・「〔太陽の塔〕」…岡本太郎が大阪万博のテーマ館のシンボルとして建造。

ファイナル チェック

☐❶明治時代の日本画家で「悲母観音」を描いたのはだれ？　　狩野芳崖

☐❷明治時代の洋画家で「海の幸」を描いたのはだれ？　　青木繁

☐❸明治時代の彫刻家で，ロダンの影響を受け「女」をつくったのはだれ？　　荻原守衛

☐❹シュルレアリスムに属する古賀春江の代表作は？　　海

☐❺日本画の近代化を行った画家で，「無我」「生々流転」を描いたのはだれ？　　横山大観

☐❻フットペインティングという技法で，力強い抽象画を描いたのはだれ？　　白髪一雄

☐❼奈良美智や村上隆らの芸術は，何とよばれる？　　ポップアート

スピードチェック

第3編　美術史
5　西洋美術①（原始～中世）

図表でチェック

▶原始・古代文明の美術

・［ウィレンドルフ］の女性像（旧石器時代）…多産や豊作を祈る。

・［洞窟壁画］（旧石器時代後期）…ラスコー（フランス）とアルタミラ（スペイン）。

・古代エジプト…［ピラミッド］やスフィンクス。棺には「［死者の書］」。

・［オリエント］…エジプトとメソポタミアを合わせた地域。

▶原始～中世の作品

・［ツタンカーメン王］の黄金のマスク…古代エジプトで王のミイラにかぶせられた。

▶古代ギリシャ・ローマの美術

古代ギリシャ	「［パルテノン神殿］」…大理石製。柱にエンタシス。
［古代ローマ］	コロッセウム，［凱旋門］，水道橋のような実用的建築物。

▶中世ヨーロッパのキリスト教美術

［ビザンチン］様式	「［皇妃テオドラと従者たち］」…モザイク画による壁画。
［ロマネスク］様式	「ピサ大聖堂」…厚い壁面をもつ荘重な教会。
ゴシック様式	「［ケルン大聖堂］」…高い尖塔に特色。

・古代ローマの［水道橋］…実用的な建築物がつくられた。

・ノートルダム大聖堂の［ステンドグラス］…ゴシック様式の特色の一つ。

ファイナルチェック

☐❶旧石器時代の洞窟壁画で有名なのはフランスのラスコーとスペインのどこ？　　　　　アルタミラ

☐❷「アッシュールバニパル王狩猟図」が描かれたのはどこの文明？　　　　　メソポタミア文明

☐❸ミロのヴィーナスは，古代のどこの地域の彫刻？　　　　　ギリシャ

☐❹ローマ文化の円形競技場をカタカナで何という？　　　　　コロッセウム

☐❺ビザンチン様式の壁画に見られる，ガラス・石・貝殻などの小片をしきつめて描いた絵を何という？　　　　　モザイク画

☐❻ロマネスク様式による，斜塔で有名な大聖堂は？　　　　　ピサ大聖堂

☐❼ケルン大聖堂に代表される建築様式は？　　　　　ゴシック様式

第3篇　美術史
6　西洋美術②（ルネサンス）

図表で チェック

▶ルネサンスとは
・ルネサンス…〔文芸復興〕と訳される。
・〔ギリシャ・ローマ〕の精神を尊重。

▶ルネサンスの区分
・〔初期のルネサンス〕…フィレンツェで始まる。ボッティチェリら。
・〔三大巨匠〕の時代…全盛期（右の表）。
・〔北方ルネサンス〕…デューラー（ドイツ）や〔ヤン・ファン・エイク〕，ブリューゲル（フランドル）など。

▶ルネサンスの三大巨匠

レオナルド・ダ・ヴィンチ	科学など様々な分野で活躍。「〔モナ・リザ〕」…空気遠近法。「最後の晩餐」…線遠近法（〔一点透視図法〕）。
〔ミケランジェロ〕	写実的・情熱的な表現。「最後の審判」…フレスコ画。「〔ダヴィデ像〕」…彫刻
〔ラファエロ〕	繊細でやわらかい表現。「小椅子の聖母」…聖母子像を得意とした。

▶ルネサンスの作品

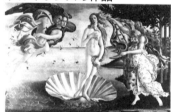

・初期ルネサンスを代表するボッティチェリの「〔ヴィーナスの誕生〕」

・〔ミケランジェロ〕による彫刻「ピエタ」。

・〔デューラー〕（ドイツ）の「自画像」。

ファイナル チェック

☐❶ルネサンスが始まったのは，何世紀のイタリア？　14世紀
☐❷「春」や「ヴィーナスの誕生」を描いたのはだれ？　ボッティチェリ
☐❸「最後の晩餐」を描いた三大巨匠はだれ？　レオナルド・ダ・ヴィンチ
☐❹❸が描いた「モナ・リザ」に用いられている遠近法は？　空気遠近法
☐❺ミケランジェロがシスティーナ礼拝堂に描いたフレスコ画の傑作は？　最後の審判
☐❻ラファエロが聖母子像を描いた傑作は？　小椅子の聖母
☐❼ヤン・ファン・エイクが活躍したベルギーは，当時何という地名でよばれた？　フランドル
☐❽❼で活躍した画家で，「狩人の帰還」を描いたのは？　ブリューゲル

スピードチェック

第3編　美術史
7　西洋美術③（17〜19世紀）

図表で チェック

▶17〜19世紀の美術の流れ

・〔バロック〕（17世紀）…「ゆがんだ真珠」の意。明暗や色彩の対比。

・〔ロココ〕（18世紀）…繊細・優美な表現。

・〔新古典〕主義（18世紀末〜19世紀初め）…古代ギリシャ・ローマを模範。

・〔ロマン〕主義（19世紀前半）…劇的な場面を情熱的に表現。

・〔写実〕主義（19世紀半ば）…現実や自然をありのままに描く。〔バルビゾン派〕。

▶バロックとロココ

バロック	〔レンブラント〕やフェルメールなど、オランダの画家が活躍。
ロココ	「シテール島への巡礼」を描いた〔ワトー〕などフランス中心。

▶新古典主義，ロマン主義，写実主義

新古典主義	〔ダヴィッド〕は，英雄ナポレオンの姿を重厚に描いた。
ロマン主義	イギリスの〔ターナー〕のように，印象派を先取りした作風も。
写実主義	〔ミレー〕は，「落ち穂拾い」で貧しい農民の姿を描いた。

▶17〜19世紀の作品

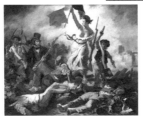

・〔ベラスケス〕（バロック）の「宮廷の侍女たち」

・〔ドラクロワ〕（ロマン主義）の「民衆を率いる自由の女神」。

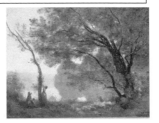

・〔コロー〕（写実主義）の「モルトフォンテーヌの思い出」。

ファイナル チェック

☐❶中央の人物にスポットライトを当てたような表現で知られる，レンブラントの代表作は？　夜警

☐❷「真珠の耳飾りの少女」を描いたバロックの画家は？　フェルメール

☐❸「グランド・オダリスク」を描いた新古典主義の画家は？　アングル

☐❹「着衣のマハ」を描いたロマン主義の画家は？　ゴヤ

☐❺ドラクロワの代表作である，七月革命を劇的に描いた作品は？　民衆を率いる自由の女神

☐❻ミレーが祈りをささげる農民を描いた代表作は？　晩鐘

☐❼「波」を描いた写実主義の画家は？　クールベ

スピードチェック

第3篇　美術史

8　西洋美術④（印象派）

📊 図表で チェック

▶印象派とは

・写実主義の流れから起こる…〔光と色彩（しきさい）〕を研究，独特の筆のタッチ。

▶印象派の区分

・印象派…「睡蓮（すいれん）」を描いた〔モネ〕やマネ，ルノワールなど。

・〔新印象派〕…点描画法（てんびょう）を用いたスーラ。

・〔後期印象派〕…「キューピッド像のある静物」を描いた〔セザンヌ〕やゴーギャン，ゴッホなど。

▶印象派の作品

・〔ドガ〕の「舞台（ぶたい）の踊（おど）り子」

・〔スーラ〕の「グランド・ジャット島の日曜日の午後」

・ゴッホの「〔ひまわり〕」

▶浮世絵（うきよえ）と印象派

浮世絵を背景に描いた例	マネ「エミール・ゾラの肖像」
	〔モネ〕「ラ・ジャポネーズ」
	ゴッホ「〔タンギー爺（じい）さん〕」
浮世絵の模写	〔ゴッホ〕による〔歌川広重（うたがわひろしげ）〕の「名所江戸百景（めいしょえどひゃっけい）」の模写。
浮世絵の構図・色彩の影響（えいきょう）	〔ゴーギャン〕…くっきりとした輪郭線（りんかく）や平坦（へいたん）な表現。
	〔ロートレック〕…近景で遠景を切り取る構図。
	〔エミール・ガレ〕の工芸品など。

✏️ ファイナル チェック

☐❶「笛（ふえ）を吹く少年」を描いた印象派の画家は？ … マネ

☐❷「ムーラン・ド・ラ・ギャレット」を描いた印象派の画家は？ … ルノワール

☐❸スーラが「グランド・ジャット島の日曜日の午後」で用いた，同じ大きさの点を並べて描く画法は？ … 点描画法

☐❹ゴーギャンが原始的な美を求めて移り住んだ島は？ … タヒチ

☐❺「タンギー爺さん」を描いた後期印象派の画家は？ … ゴッホ

☐❻印象派の画家たちに影響を与えた，日本の木版画は？ … 浮世絵

☐❼ヨーロッパにもたらされた❻の大胆な色彩・構図が，印象派の画家たちに与えた影響を何という？ … ジャポニズム

スピードチェック

第3編　美術史

9　西洋美術⑤（現代の美術）

図表で チェック

▶現代の美術の流れ

・〔エコール・ド・パリ〕…20世紀初め
のパリに集まったさまざまな国籍の画家。

・〔フォーヴィスム〕（野獣派）…原色を
多用した強烈な色彩と奔放な筆づかい。

・〔キュビスム〕（立体派）…対象を多視
点から見て，同じ画面に収める。

・〔シュルレアリスム〕（超現実主義）…
夢や幻想，無意識の世界を表現。

・〔抽象〕（アブストラクト）…単純な形や色で構成。

▶現代の美術と画家

エコール・ド・パリ	〔ユトリロ〕「コタンの袋小路」日本の〔藤田嗣治〕など。
フォーヴィスム	〔マティス〕「赤のハーモニー」デュフィ「ニースの窓辺」
キュビスム	ピカソ「〔アヴィニョンの娘たち〕」〔ブラック〕「レスタックの家」
シュルレアリスム	マグリット「〔大家族〕」〔ダリ〕「記憶の固執」
抽象	〔カンディンスキー〕「貫く線」モンドリアン「花咲くりんごの木」

▶現代の作品

・〔モディリアーニ〕
（エコール・ド・パリ）
の「赤毛の若い娘」

・〔マグリット〕（シュルレ
アリスム）の「大家族」

・〔ロダン〕による彫
刻「考える人」。

ファイナル チェック

☐❶エコール・ド・パリの画家のうち，イタリア出身で長いプロポーションの顔の肖像画を多く描いたのは？　モディリアーニ

☐❷「ニースの窓辺」を描いたフォーヴィスムの画家は？　デュフィ

☐❸キュビスムのきっかけとなった，「アヴィニョンの娘たち」を描いた画家は？　ピカソ

☐❹❸が戦争の怒りから描いた大作は？　ゲルニカ

☐❺抽象画の代表作である「赤，青および黄のコンポジション」を描いた画家は？　モンドリアン

☐❻「弓を弾くヘラクレス」をつくった彫刻家は？　ブールデル

☐❼「家族」をつくったアメリカの彫刻家は？　ムーア

第3篇　美術史
●美術史年表

図表で チェック

世紀	おもな作品と作者
14世紀	[ルネサンス] 初期ルネサンス…「春」（ボッティチェリ） 三大巨匠…「最後の晩餐」（レオナルド・ダ・ヴィンチ） 「最後の審判」（ミケランジェロ） 「小椅子の聖母」（ラファエロ） 北方ルネサンス…「狩人の帰還」（ブリューゲル）
17	[バロック]「夜警」（レンブラント） 「真珠の耳飾りの少女」（フェルメール）
18	[ロココ]「シテール島の巡礼」（ワトー）
19	[新古典] 主義「皇帝ナポレオン1世の戴冠式」（ダヴィッド） 「グランド・オダリスク」（アングル）
	[ロマン] 主義「着衣のマハ」（ゴヤ） 「民衆を率いる自由の女神」（ドラクロワ）
	[写実] 主義「落ち穂拾い」（ミレー） 「モルトフォンテーヌの思い出」（コロー）
	[印象派]「睡蓮」（モネ） 「ムーラン・ド・ラ・ギャレット」（ルノワール） 新印象派…「グランド・ジャット島の日曜日の午後」（スーラ） 後期印象派…「ひまわり」（ゴッホ），「タヒチの女」（ゴーギャン）
20	[エコール・ド・パリ]「コタンの袋小路」（ユトリロ） 「赤毛の若い娘」（モディリアーニ）
	[フォーヴィスム]「赤のハーモニー」（マティス） 「ニースの窓辺」（デュフィ）
	[キュビスム]「アヴィニョンの娘たち」（ピカソ） 「レスタックの家」（ブラック）
	[シュルレアリスム]「記憶の固執」（ダリ） 「大家族」（マグリット）
	[抽象]「貫く線」（カンディンスキー） 「花咲くりんごの木」（モンドリアン）
	[ポップアート]「ヘアリボンの少女」（リクテンスタイン）

日本の [浮世絵]
「富嶽三十六景」（葛飾北斎）
「東海道五十三次」（歌川広重）

印象派絵画に影響

印象派から影響

明治時代の洋画
「湖畔」（黒田清輝）

同じエコール・ド・パリ

大正〜戦前の洋画
「カフェにて」（藤田嗣治）

同じシュルレアリスム

「海」（古賀春江）